n1

n002
1998
ex. 2

# TEMPS COMPOSÉS
## LA DONATION MAURICE FORGET

# Temps composés
## La Donation Maurice Forget

Sous la direction de France Gascon

Avec des essais de Stéphane Aquin
France Gascon
Christine La Salle

Musée d'art de Joliette

Cet ouvrage qui accompagne l'exposition *Temps composés.* *La Donation Maurice Forget* a été réalisé à l'occasion de la Donation Maurice Forget faite au Musée d'art de Joliette. L'exposition a été présentée au Musée du 14 juin au 27 septembre 1998. L'ouvrage a bénéficié du soutien financier du Conseil des Arts du Canada ainsi que du ministère du Patrimoine canadien. Un site Internet a été produit à partir de cet ouvrage grâce à une aide reçue du ministère de la Culture et des Communications du Québec ainsi que du Programme des collections numérisées du RESCOL d'Industrie Canada. L'aide de Kodak Canada a également été reçue pour ce projet.

This catalogue accompanies the exhibition *Temps composés.* *The Maurice Forget Donation*, produced on the occasion of Maurice Forget's gift to the Musée d'art de Joliette, and held there from June 14 to September 27, 1998. The catalogue was produced with financial support from the Canada Council for the arts as well as the Canadian Heritage Department. A website derived from the catalogue was produced with assistance from the ministère de la Culture et des Communications du Québec and from SchoolNet Digital Collections Program of Industry Canada. Assistance for this project was also received from Kodak Canada.

Données de catalogage avant publication (Canada)

Musée d'art de Joliette
Temps composés. La donation Maurice Forget

Comprend des réf. bibliogr. et un index.
Texte en français et en anglais.

ISBN 2-921801-07-8

1. Art canadien. 2. Art canadien - Québec (Province). 3. Art, moderne - 20e siècle - Canada. 4. Forget, Maurice, 1947- - Collection d'art. 5. Musée d'art de Joliette - Catalogues. I. Gascon, France. II. Aquin, Stéphane. III. La Salle, Christine. IV. Fleming, Kathleen. V. Titre

N6545.M88 1998      709.71'07471442      C98-940663-6F

Canadian Cataloguing in Publication Data

Musée d'art de Joliette
Temps composés. La donation Maurice Forget

Includes bibliographical references and index.
Text in French and English.

ISBN 2-921801-07-8

1. Art, Canadian. 2. Art, Canadian - Québec (Province). 3. Art, Modern - 20th century - Canada. 4. Forget, Maurice, 1947-   - Art collections. 5. Musée d'art de Joliette - Catalogs. I. Gascon, France. II. Aquin, Stéphane. III. La Salle, Christine. IV. Fleming, Kathleen. V. Title

N6545.M88 1998      709.71'07471442      C98-940663-6E

ISBN 2-921801-07-8
Dépôt légal / Legal Deposit
Bibliothèque nationale du Québec, 1998
Bibliothèque nationale du Canada / National Library of Canada, 1998

MUSÉE D'ART DE JOLIETTE
145, rue Wilfrid-Corbeil, Joliette (Québec) J6E 4T4
téléphone / phone : (450) 756-0311    télécopieur / fax : (450) 756-6511
courriel / e-mail : joliette@login.net
site Internet / website : http://www.bw.qc.ca/musee.joliette

# AVANT-PROPOS

FRANCE GASCON
DIRECTRICE
MUSÉE D'ART DE JOLIETTE

LA PREMIÈRE FOIS que M^e Maurice Forget a évoqué la possibilité d'offrir au Musée sa collection personnelle, nous avons manifesté davantage d'empressement à vouloir la revoir que de contentement face à l'annonce d'un tel don. Nous voulions au plus tôt passer en revue les œuvres de la collection afin de mesurer jusqu'où pouvait aller la complémentarité que nous savions exister entre les deux collections, la sienne et la nôtre. Les visites et les rencontres des semaines suivantes ont confirmé qu'il y avait là plus de raisons de se réjouir que nous n'avions osé l'espérer. D'abord, prérequis essentiel, les périodes couvertes par la collection de Maurice Forget correspondaient parfaitement à celles qui sont circonscrites par le mandat du Musée d'art de Joliette. Puis, il s'est vite avéré que la collection avait été montée en suivant une méthodologie très proche, par l'esprit comme par la lettre, de celle qu'on utilise dans les musées. D'autre part, cette collection venait renforcer plusieurs secteurs de la nôtre que nous souhaitions voir s'enrichir, et en particulier du côté de l'art québécois, moderne et contemporain, qui est au cœur de nos préoccupations. Quel plaisir était-ce aussi de constater que la collection de Maurice Forget faisait place à des trouvailles tout en retenant les points de repère essentiels que les muséologues cherchent désespérément à offrir à leur public. Et enfin, ce qui ne dégarnissait nullement ce don, Maurice Forget l'avait assorti d'un autre, constitué d'un inventaire des œuvres qui, soigneusement monté et mis à jour en même temps qu'enrichi d'une documentation photographique de premier ordre, aurait fait pâlir d'envie n'importe quel musée souvent débordé par la tâche.

La collection du Musée d'art de Joliette est constituée de plus de 6 000 pièces. Les donations ont toujours joué un rôle majeur dans l'histoire de notre musée. Depuis le transfert de la collection des Clercs de Saint-Viateur au Musée en 1975, en passant par la collection du Chanoine Tisdell ou par d'autres dons importants comme ceux faits, dès les années 70, par les Stern, Lynch-Staunton, Dugas, Laberge, Joyal et bien d'autres par la suite, la liste est longue — et prestigieuse — des collectionneurs-donateurs ayant montré de l'intérêt pour cette institution située hors des grands centres qui avait l'audace de mettre au premier rang de ses préoccupations l'élargissement des connaissances autour de l'art. La Donation Maurice Forget poursuit une tradition bien vivante et nous sommes heureux de voir que ce don, récent, en a déjà inspiré d'autres. Le premier talent d'un musée est d'abord celui des collectionneurs qui l'entourent. Nous nous réjouissons, au Musée d'art de Joliette, de pouvoir poursuivre l'œuvre utile qui est la leur, et de doter ces collections d'instruments qui permettent d'en étendre considérablement la portée auprès d'un public de plus en plus large. Nous rendons, à tous ces collectionneurs-donateurs, le plus sincère des hommages à l'occasion de cette donation, la plus importante jamais faite au Musée d'art de Joliette.

Dans cet ouvrage et dans l'exposition qui l'accompagne, nous avons voulu présenter l'ensemble de la Donation Maurice Forget, reproduite ici *in extenso*. La conception de l'ouvrage et de l'exposition a cherché à rendre justice à la richesse, thématique et historique, que l'on retrouve dans la collection de M^e Forget. La Donation Maurice Forget ne pouvait souffrir les raccourcis thématiques trop faciles et cela aurait été lui faire

injure que de choisir une perspective qui fasse passer outre à la trame historique fine et complexe sur laquelle la collection repose. Le découpage qui a été retenu est le fruit de discussions, passionnées et passionnantes, qui se sont déroulées à l'été de 1997 et au cours desquelles l'horizon de l'art québécois fut maintes et maintes fois recomposé et redessiné. Y participèrent les membres de l'équipe professionnelle du Musée, auxquels se sont joints pour l'occasion les historiens d'art et critiques Mélanie Blais et Stéphane Aquin. Nous souhaitons remercier chacun pour avoir partagé, avec cœur et intelligence, le défi qui était devant nous. La responsabilité de la documentation des œuvres de la Donation Maurice Forget avait été placée sous l'habile direction de Christine La Salle, que nous remercions chaleureusement. Des essais, auxquels nous avons participé, ont été préparés pour cet ouvrage. Christine La Salle signait un des essais, tout comme Stéphane Aquin. Ces derniers méritent tous deux nos plus sincères remerciements pour la maîtrise dont ils ont fait preuve dans l'élaboration des textes de fond qui composent le cœur de cet ouvrage.

Dès le point de départ, nous avons voulu retenir pour ce projet une approche centrée sur les œuvres des artistes et où les problématiques plus larges, de société et d'esthétique, sont abordées à travers la porte d'entrée exceptionnelle que constitue le travail des artistes. Cette publication et l'exposition qui l'accompagne sont dédiées aux artistes qui en font partie et avec lesquels ce projet nous permet de renouer.

Aucun ouvrage général n'avait pu être publié sur nos collections depuis 1971. Nous sommes reconnaissants au Conseil des Arts du Canada et au ministère du Patrimoine canadien d'avoir soutenu ce projet qui visait la mise en valeur de nos collections et plus de cinq décennies d'art québécois et canadien. Nous sommes aussi reconnaissants au ministère de la Culture et des Communications du Québec et à Industrie Canada qui, grâce à leur aide financière, permettent la préparation d'un site Internet qui favorisera une diffusion plus large du contenu de cet ouvrage. Nous sommes redevables enfin à Kodak Canada qui nous a facilité l'accès à ses ressources à l'étape de la numérisation des œuvres.

Cette collection est l'œuvre d'un homme que sa curiosité a amené à se faire historien. Le présent est son horizon. Il est extrêmement réjouissant de voir — et c'est ce que l'on constate devant toutes les grandes collections — que la fréquentation assidue des œuvres finit par générer un monde de connaissances qui n'a pas d'équivalent ailleurs. Souvent modestes, et parfaitement conscients que le « connoisseurship » n'a pas la cote chez les historiens d'art agréés, les collectionneurs préfèrent souvent se retrancher dans l'espace privé qui est le leur. En donnant sa collection au Musée, Maurice Forget acceptait que celle-ci soit projetée sur un autre fond de scène que celui du plaisir et de la découverte auquel répond la collection privée. Cette audace décrit bien Maurice Forget. La disponibilité et la générosité dont il nous a gratifiés tout au long de la réception de ce don et, par la suite, lors de la préparation de cet ouvrage et de l'exposition, ont constitué pour nous des appuis déterminants à la bonne marche du projet. Nous avons trouvé en lui un interlocuteur idéal : respectueux de notre démarche mais toujours avide de la commenter — et donc de l'enrichir. Nous lui exprimons notre plus profonde reconnaissance pour son soutien et pour la confiance qu'il nous a témoignée depuis les débuts du projet.

L'intégration de cette collection à la nôtre a exigé une mobilisation sans précédent des ressources humaines et techniques dont dispose le Musée. Il a fallu, dans bien des cas, déployer des prodiges d'imagination pour solutionner des problèmes de logistique et pour répondre, à tout moment, à l'ampleur

de la tâche. De nouveaux logiciels, de nouvelles méthodes de travail ont été mis en place dans la foulée de ce projet. Nous aimerions remercier tout le personnel qui a pris à bras-le-corps le défi que représentait le traitement muséal de cette collection et qui y a donné le meilleur de lui-même. Toute l'équipe dont les noms apparaissent à la fin de cette publication mérite l'expression de notre reconnaissance et peut, avec raison, tirer fierté de la réalisation de cet ouvrage et de l'exposition, qui couronnent tous deux l'intégration de la Donation Maurice Forget au Musée d'art de Joliette.

Parmi les principaux artisans de la publication, nous aimerions souligner l'apport du concepteur graphique, Sylvain Beauséjour, de la traductrice, Kathleen Fleming, des photographes, Ginette Clément, Denyse Gérin-Lajoie, Alexandre Mongeau et Richard-Max Tremblay, de même que du gestionnaire du projet du site Internet développé pour faire connaître cette collection et son contenu, Robert Roy de Connexion/Lanaudière.

Cet ouvrage a pu être illustré aussi abondamment que nous le souhaitions grâce à la collaboration des artistes et des ayants droit qui nous ont gracieusement permis de reproduire leurs œuvres. Qu'ils en soient remerciés. Nous savons gré également au personnel des musées et des galeries qui nous ont aidés dans la recherche des coordonnées des nombreux artistes présents dans ce catalogue. Nous remercions particulièrement le Musée d'art contemporain et la responsable de son centre de documentation, Michèle Gauthier.

L'exposition est accompagnée, lors de sa présentation au Musée à l'été 1998, d'une série de visites-causeries *Les compagnons de route du collectionneur*, série à laquelle ont accepté de participer des marchands et des galeristes qui ont guidé Maurice Forget dans l'élaboration de sa collection : Jocelyne Aumont, Simon Blais, Antoine Blanchette, Christiane Chassay, Éric Devlin, Madeleine Forcier, John Schweitzer, Sheila Segal et Brenda Wallace. En notre nom et en celui de Me Forget, nous désirons les remercier d'avoir soutenu ce projet, ainsi que d'avoir démontré une disponibilité de tous les instants lorsque nous leur avons demandé de partager les connaissances étendues qu'ils ont des œuvres, du marché et des artistes. Le Festival international de Lanaudière, son directeur général, François Bédard, et son président, Jacques Martin, ont aussi droit à l'expression de notre gratitude pour la collaboration que le Festival apporte à la diffusion de la série *Les compagnons de route du collectionneur*.

L'acceptation de cette donation a reçu l'appui du conseil d'administration du Musée ainsi que de son comité d'acquisition, que nous souhaitons remercier sincèrement.

Nous voudrions souligner enfin, parmi nos partenaires majeurs, le ministère de la Culture et des Communications du Québec ainsi que la Ville de Joliette, dont l'appui sur le plan du fonctionnement assure une permanence à notre action.

En dernier lieu, comme le Musée sera l'hôte du congrès annuel 1998 de la Société des musées québécois pendant la présentation de l'exposition *Temps composés. La Donation Maurice Forget*, le conseil d'administration se joint à nous dans l'expression de notre fierté d'offrir, par l'entremise de la Donation Maurice Forget, un accès privilégié à la richesse et à la créativité qui marquent la création contemporaine en arts visuels.

# INTRODUCTION

France Gascon

Au mois de décembre 1995, Maurice Forget signait une entente avec le Musée d'art de Joliette afin de lui céder sa collection personnelle, qui comptait près de 400 œuvres. Bien qu'elle comprenne quelques œuvres canadiennes du début du siècle et quelques pièces d'artistes étrangers, contemporains et du début du siècle, l'essentiel de cette collection est constitué d'œuvres canadiennes, et surtout québécoises, modernes et contemporaines. Un ensemble très vaste de disciplines y est représenté : peintures, sculptures, œuvres sur papier, photographies, installations, assemblages. Un total de 247 artistes y figurent, dont 223 artistes canadiens et 24 étrangers.

Avocat montréalais engagé dans le milieu artistique et culturel, président de divers organismes, certains voués à la conservation du patrimoine et d'autres à la diffusion de l'art contemporain, Maurice Forget collectionne des œuvres d'art depuis la fin des années 70. Son activité de collectionneur se déroule sous le double signe de l'ouverture à l'actualité et de la curiosité historique, ce qui lui permet d'acquérir des œuvres ou des corpus d'œuvres parfois négligés des institutions. En conséquence, sa collection compose un récit à la fois très représentatif et très original de l'histoire de l'art au Québec depuis les cinquante dernières années. Dans certains de ses aspects, cette collection rejoint les grands découpages auxquels nous a habitués l'historiographie de l'art moderne et contemporain, telle que vue du Québec. Cependant, elle offre aussi un éventail, varié et fin, de différentes « espèces » d'art qui forment l'art récent au Québec ainsi que de corpus complets et cohérents qui font l'objet en ce moment de redécouvertes et de relectures, que vient souligner — et parfois devancer — la Donation Maurice Forget. L'art des femmes, par exemple, pour ne nommer que celui-là, trouve dans cette donation une démonstration éloquente de son importance historique.

La collection de Maurice Forget doit beaucoup à un milieu et elle lui est intimement liée. Derrière presque chacun des choix se profile une scène vivante et riche, celle des galeries d'art contemporain de Montréal, telle qu'elle se présentait depuis la fin des années 70 jusque dans les années 90. C'est aussi à un parcours de cette vaste scène que nous convie la Donation Maurice Forget. Ceux qui ont vécu ces années retrouveront sans peine les choix et les partis pris de marchands animés par un indéfectible engagement envers l'art actuel et ils y retraceront avec intérêt les avenues personnelles que s'y est tracées Maurice Forget. On trouvera dans une entrevue avec le donateur, qui apparaît plus loin dans l'ouvrage, des précisions sur les points de repère que Maurice Forget retient comme les plus importants dans son itinéraire de collectionneur.

Le matériel qu'offre cette donation est d'une très grande richesse pour le sociologue de l'art, pour l'historien de l'art et pour le simple amateur. La synthèse que nous en proposons veut faire ressortir l'intelligence particulière — faite d'instinct, de curiosité et de rigueur — qui était à l'œuvre derrière les choix du collectionneur. Chaque collection, même institutionnelle, est toujours marquée par ses limites : l'accès aux fonds, au marché, aux connaissances, ou encore aux espaces d'entreposage ou d'accrochage

n'est jamais illimité. La question que pose cette collection — comme toute collection — est donc de savoir quelle stratégie le collectionneur, privé ou institutionnel, a mise en œuvre afin que sa collection aille au-delà de l'expression des limites qui l'affectent. Ainsi, il nous a paru intéressant de voir comment cette collection réussissait à être en lien avec le travail des artistes et parvenait à créer, pour ces artistes, un contexte qui permettait de mieux apprécier et comprendre leur travail.

On parle d'habitude davantage des « goûts du collectionneur » — quand ce n'est pas de ses penchants — que de ses idées. Or, un objet de passion peut aussi être un objet intellectuel. Les deux ne sont pas irréconciliables. Rares cependant demeurent les collectionneurs privés qui, à travers l'accumulation des œuvres, ont cherché à dépeindre un milieu culturel et se sont employés à en reconstituer — de manière systématique — les principales tendances de même que les nuances les plus fines. C'est l'entreprise à laquelle s'est livré Maurice Forget, sous le couvert — et en toute modestie — du « plaisir du collectionneur ». C'est cette entreprise que cherchent à cerner cette publication de même que l'exposition qui l'accompagne. Une histoire de l'art contemporain, vue de Montréal, y prend place. Et c'est à cette histoire — québécoise principalement mais pas exclusivement, car les frontières y perdent progressivement de leur pertinence — que nous nous référerons dans les quatre sections qui suivent : *Résistance et conquête* (Des années 40 aux années 60), *L'éclatement* (Des années 60 aux années 70), *Le moment du repli* (Les années 80) et *Incarnations* (Le tournant des années 90).

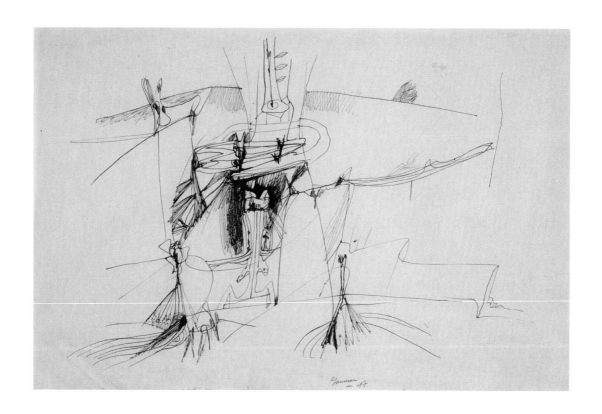

fig. 1

Pierre Gauvreau, *Abstraction*, 1947

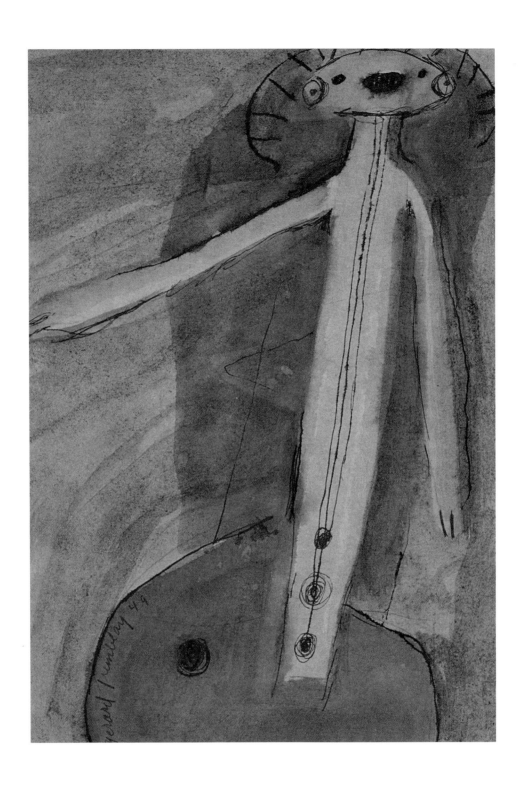

fig. 2

Gérard Tremblay,  *Personnage fantastique*, 1949

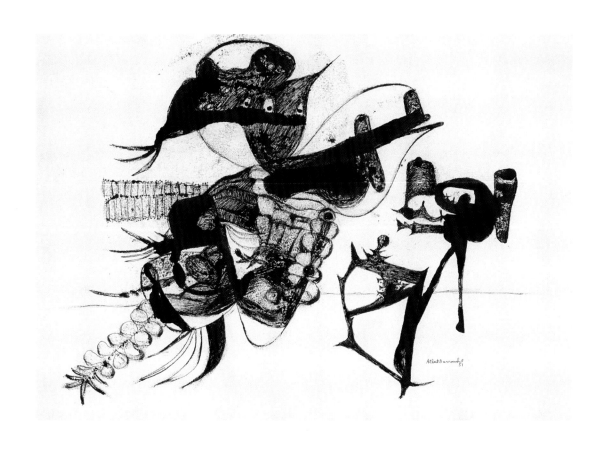

fig. 3

Albert Dumouchel, *Sans titre*, 1951

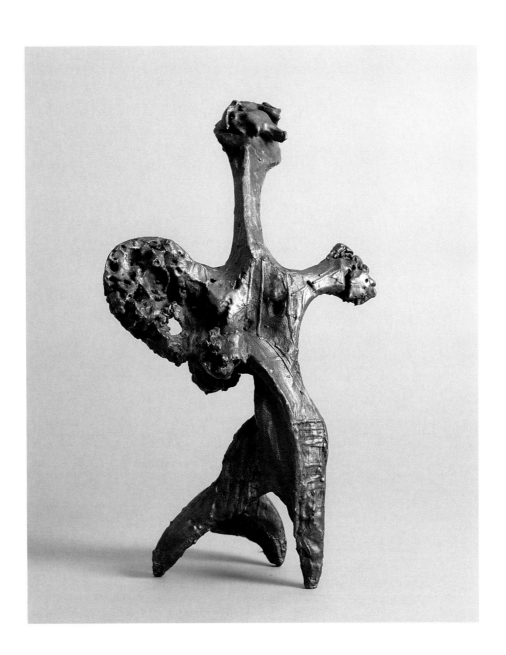

fig. 4

Robert Roussil, *Sans titre*, 1965

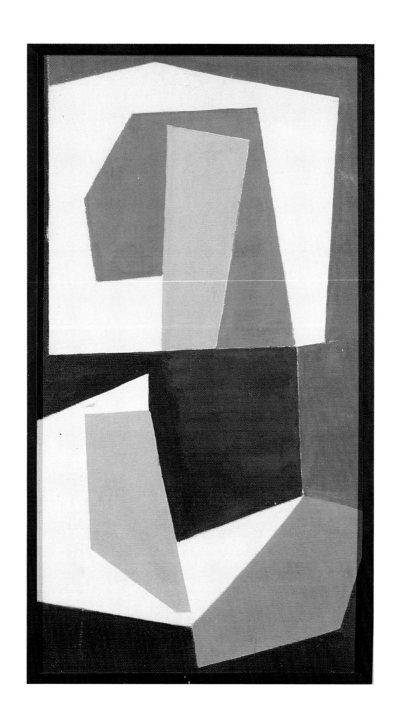

fig. 5

Jauran (Rodolphe de Repentigny), *Sans titre, n° 208*, 1955

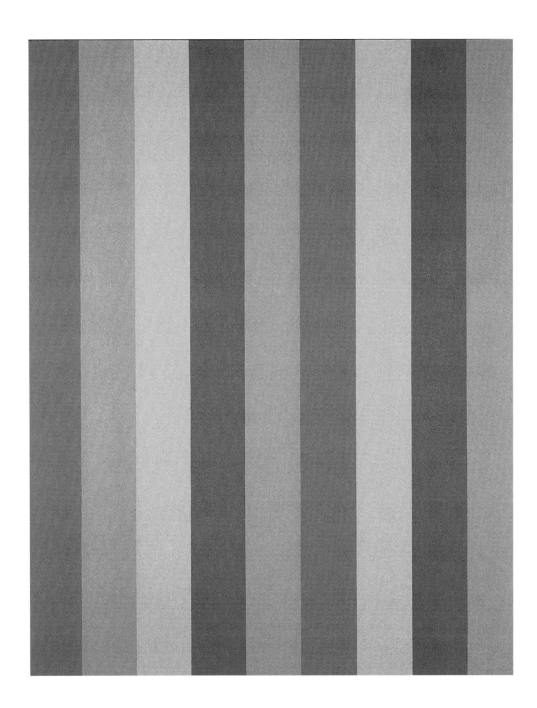

fig. 6

Guido Molinari, *Mutation rythmique bi-jaune*, 1965

fig. 7

Yves Gaucher, *Point-Contrepoint*, 1965

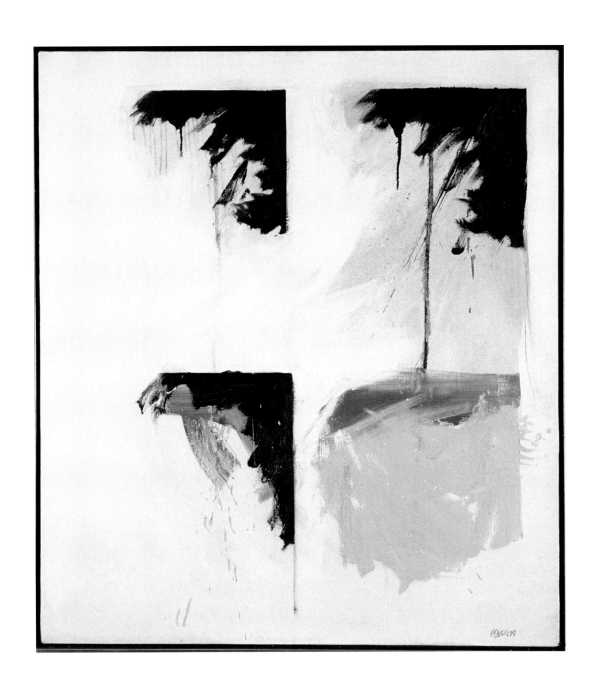

fig. 8

Charles Gagnon, *Sans titre*, 1964

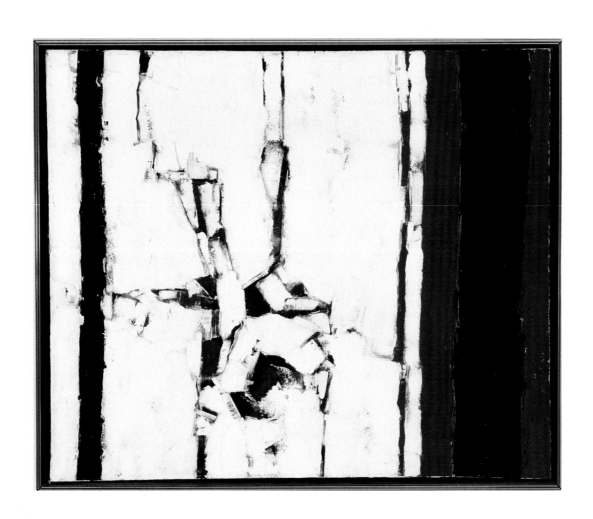

fig. 9

Marcella Maltais, *Scarabée des glaces*, 1960

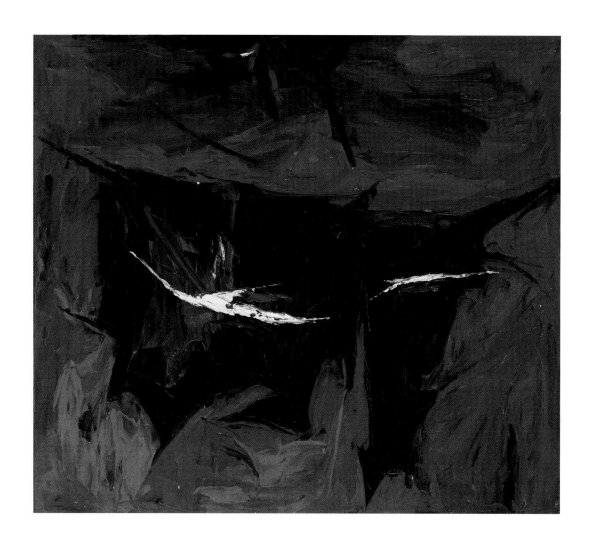

fig. 10

Rita Letendre, *L'Empreinte*, 1962

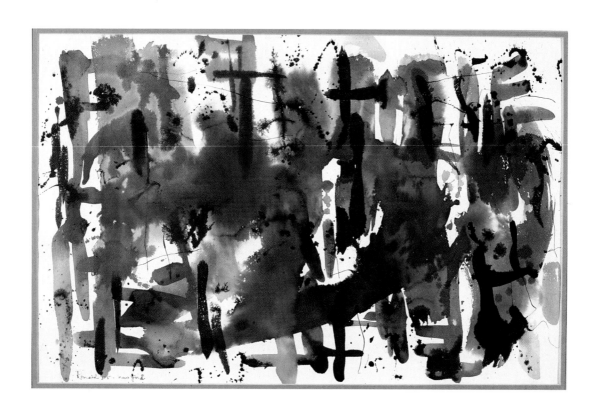

fig. 11

William Ronald, *Composition*, 1955

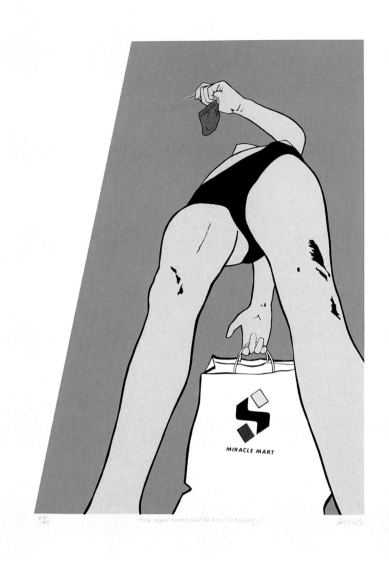

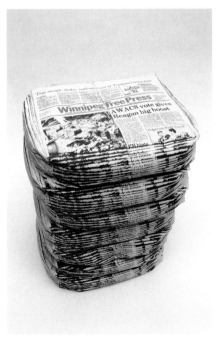

fig. 12

Pierre Ayot, *Ma mère revenant de son shopping*, 1967

fig. 13

Pierre Ayot, *Winnipeg Free Press*, 1980

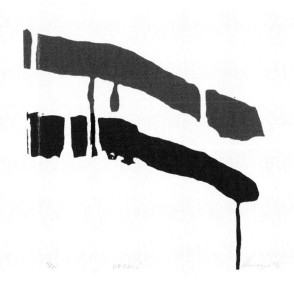

fig. 14

Serge Lemoyne, *Hot dog du forum*, 1978

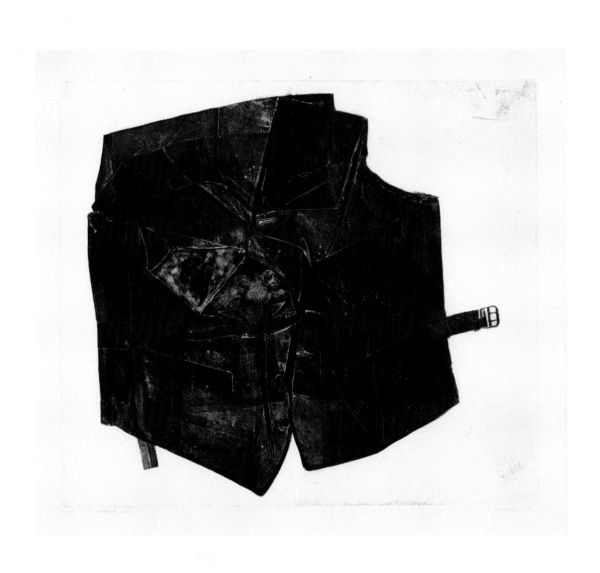

fig. 15
Betty Goodwin, *Crushed Vest*, 1971

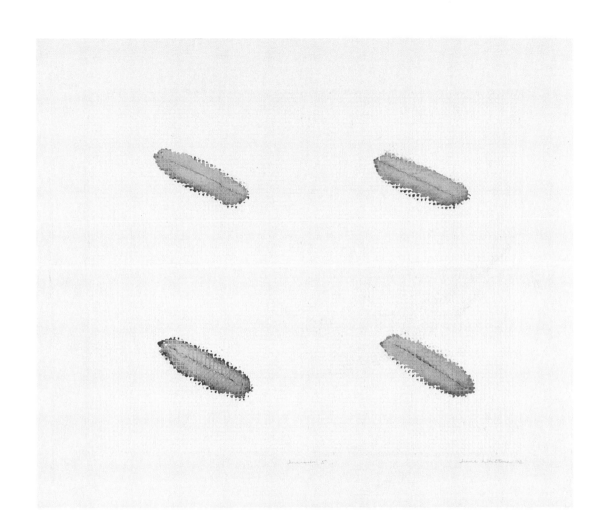

fig. 16

Irene F. Whittome, *Incision 5*, 1972

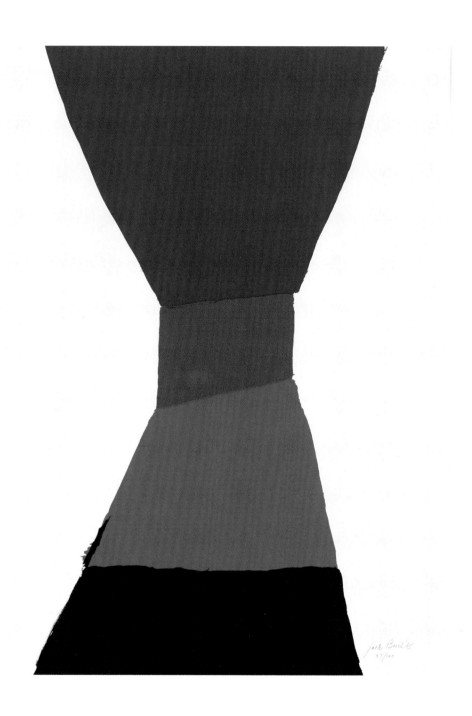

fig. 17

Jack Bush, *Red Sash*, 1965

# RÉSISTANCE ET CONQUÊTE
DES ANNÉES 40 AUX ANNÉES 60

LA PÉRIODE ALLANT DE 1939, date de la fondation de la Société des arts contemporains, à 1965, année qui confirmera le triomphe de l'esthétique formaliste, après dix ans d'existence, est à la fois relativement simple, dans ses grandes lignes esthétiques, et riche, par le rythme soutenu des événements et l'extraordinaire qualité du travail accompli. Les mouvements s'articulent les uns aux autres suivant une logique serrée : surréalisme, automatisme, post-automatisme, abstraction lyrique, abstraction géométrique, plasticisme, *op art*. Les manifestes se succèdent en rafale : *Refus global*, *Prisme d'Yeux*, *Manifeste des Plasticiens*. La liste des principaux acteurs compose un aréopage de la peinture moderne : Alfred Pellan, Paul-Émile Borduas, Jean-Paul Riopelle, Fernand Leduc, Guido Molinari, Yves Gaucher... En moins de trente ans, de marginal qu'il était, l'art moderne a acquis un statut officiel : en 1964, le ministère des Affaires culturelles fonde le Musée d'art contemporain de Montréal.

Dans les limites qui sont celles d'une collection privée, la Donation Maurice Forget permet une lecture nuancée de cette période. S'il y manque des noms, tels ceux de Borduas et Pellan, en revanche chacun des principaux chapitres s'y trouve narré. Qui plus est, la collection permet de reconstituer certains pans habituellement négligés des récits convenus, telle la pourtant admirable et significative contribution des artistes femmes à la peinture post-automatiste. On y décèle par ailleurs une fine prise en compte du moment surréaliste, qui se prolonge bien au-delà des années 40.

## SURRÉALISMES

Pierre Gauvreau dessine *Abstraction* en 1947 (fig. 1, cat. n° 143), un an après la première exposition du groupe des automatistes à Montréal, et un an avant la publication du *Refus global*, dont il est l'un des signataires auprès de Paul-Émile Borduas. La pièce illustre l'essence de l'automatisme, cette « écriture plastique non préconçue », comme le définit Borduas. « En cours d'exécution aucune attention n'est apportée au contenu ». À contempler l'inextricable enchevêtrement de lignes, il semble que la main de l'artiste se soit déplacée librement sur la surface. Long par moments, formant des semblants de lignes d'horizon et de crevasses, le trait n'en demeure pas moins rapide, irréfléchi, le plus souvent soumis à d'intenses et brèves saccades. Aucune composition, aucun calcul rationnel ne semble avoir déterminé l'ordonnance des traits et des hachures.

Les liens de l'automatisme québécois avec le surréalisme sont nombreux et de différents ordres. Le principe même d'automatisme est emprunté au surréalisme, qui le définit comme une « dictée de l'inconscient », voie d'accès privilégiée à la « surréalité ». À Gaspé, durant la guerre, Alfred Pellan rencontre André Breton. À Paris, après la guerre, Fernand Leduc et Jean-Paul Riopelle le fréquentent. Le « pape du surréalisme » signe même la préface du catalogue de la première exposition parisienne de Riopelle en 1949. Et puis il y a le programme politique et social, axé sur la libération totale, dont témoigne avec fulgurance le manifeste du *Refus global*. « PLACE À LA MAGIE! PLACE AUX MYSTÈRES OBJECTIFS! PLACE À L'AMOUR! PLACE AUX NÉCESSITÉS! » clame-t-on.

Mais le surréalisme a également inspiré nombre d'autres productions québécoises, pas nécessairement affiliées à l'automatisme proprement dit. Avec son *Personnage fantastique*, daté de 1949, Gérard Tremblay semble également se livrer au jeu de l'accident plastique (fig. 2, cat. n° 333). À la différence qu'ici, des lignes vaguement parallèles et des taches de couleur émerge une image, celle d'un être d'une nature inqualifiable. De l'abstraction naît la figuration, mais une figuration délestée de son poids de réalité, et en contrepartie chargée de connotations

expressives. Fantastique, ce personnage semble aussi fantasmatique, au sens qu'il donne une forme aux images qui se bousculent aux portes de l'inconscient.

La dictée de l'inconscient semble aussi animer le dessin qu'Albert Dumouchel signe en 1951 (fig. 3, cat. n° 110). Les formes s'accumulent et se déploient apparemment sans aucun projet de vraisemblance ni de composition. Contrairement à Gauvreau, cependant, Dumouchel conserve de l'art figuratif la ligne d'horizon, qui confère une dimension scénique à l'espace. Par ailleurs, si invraisemblables que puissent paraître les formes, elles n'en sont pas moins contenues, unifiées, pouvant à la limite être perçues comme des monstres engagés dans un singulier combat. Maître-graveur avant tout, Dumouchel ne s'abandonne pas à la fluidité du dessin avec autant de liberté qu'un Gauvreau, mais garde de son médium d'élection le goût du trait net et bien cerné et des variations d'intensités contrôlées.

Les années 50 et 60 verront l'effacement progressif du surréalisme, sous la vague de la peinture abstraite post-automatiste et plasticienne. Le surréalisme ne disparaît pas pour autant de la réalité artistique québécoise. Des solitaires comme Roland Giguère (cat. n° 152), à la fois poète et graveur, en poursuivent les visées sans jamais céder aux charmes du *hard-edge*. Des sculpteurs comme Robert Roussil (fig. 4, cat. n° 296) en récupèrent le vocabulaire libre et délié.

D'autre part, à travers l'exemple de Dumouchel, dont l'œuvre est également marqué au coin du sceau de l'art pop, la dimension fantastique du surréalisme refait surface auprès de certains membres de Graff. On peut également en retracer l'héritage dans la poésie d'un inclassable comme Sindon Gécin, qui transforme les apparences de la réalité au gré de ses fantaisies, parfois inspirées des images de la langue. Dans *Le Lierre* (cat. no 144), qui « meurt s'il ne s'attache », comme le veut le dicton, Gécin montre un lierre se défeuillant de cœurs qui tombent. Le dessin de Gécin est reconnaissable entre mille. Hachuré, minutieux, presque compulsif, il ajoute une dimension d'une fantastique complexité à des images par ailleurs d'une déroutante et presque enfantine simplicité.

## La filière plasticienne

En février 1955, Louis Belzile, Jean-Paul Jérôme, Fernand Toupin, peintres, ainsi que le critique Rodolphe de Repentigny (lui-même également peintre, sous le pseudonyme de Jauran), lancent le premier manifeste des Plasticiens, où il est écrit que les faits plastiques doivent être considérés comme des « fins en soi ». La même année a lieu l'exposition *Espace 55*, au Musée des beaux-arts de Montréal, qui donne à la peinture plasticienne sa première heure de gloire, et son baptême du feu, alors que Borduas, venu de New York pour l'occasion, la désavoue publiquement.

Dix ans plus tard, le plasticisme montréalais connaît une autre heure de gloire avec la présence de Guido Molinari et de Claude Tousignant à l'exposition *The Responsive Eye*, tenue au Museum of Modern Art de New York, qui rassemble des artistes en provenance de dix-huit pays. Le triomphe est tel que l'année suivante, dans la revue *Vie des arts*, la théoricienne Fernande Saint-Martin résume la décennie 1955-1965 par ce « mouvement pictural proprement original, le Plasticisme, qui prit la relève de l'automatisme et qui fit de cette ville [Montréal] un centre dynamique s'imposant sur la scène de l'art international ».

Durant ces dix années, le plasticisme connaît une évolution marquée, dans laquelle plusieurs, à la suite de Saint-Martin, et dans l'esprit de la théorie moderniste que développe alors Clement Greenberg à New York, seront tentés de lire une manière de progrès systématique de la peinture vers son auto-référentialité. Pour mesurer la trajectoire entre ces deux moments — et ces deux générations — du plasticisme, qu'il suffise de comparer une œuvre telle que *Sans titre, n° 208* (fig. 5, cat. n° 193), de Jauran datée de 1955, à *Mutation rythmique bi-jaune* (fig. 6, cat. n° 251), de Guido Molinari, peintes à dix ans d'intervalle.

Dans la toile de Jauran, les formes s'imbriquent les unes aux autres selon une organisation irrégulière qui semble tout droit sortie du cubisme. Les couleurs sont travaillées en fonction de

délicates harmonies. Les traits portent la trace d'une main appliquée, qui cherche la ligne droite, certes, mais qui n'est pas prête à céder ses droits chèrement acquis au « ruban-cache ». Tout dans cette œuvre, en fait, jusqu'à ses dimensions de tableau de chevalet, respire la composition, cet indésirable « résidu » d'expressionnisme, aux yeux de la seconde génération des plasticiens.

L'œuvre de Molinari semble appartenir à un tout autre horizon de pensée. La composition a cédé la place à un traitement uniforme et apparemment mécanique, *hard edge*, de la surface peinte, où alternent de larges bandes verticales, en différents tons de jaune. Mais d'ailleurs, est-ce bien de bandes qu'il s'agit? Ne devrait-on pas parler de plans? Or, dans ce cas-là, lequel est à l'avant, lequel à l'arrière? Avec *Mutation rythmique bi-jaune*, une œuvre type de sa production de l'époque, Guido Molinari propose un jeu sur les paramètres de l'art pictural, le plan, la ligne, la couleur, et, conséquence funeste aux yeux de l'artiste, l'illusion de profondeur. Un jeu nuancé, certes, mais strictement optique, décapé de l'ancien vernis d'humanisme qui encombrait encore l'œuvre d'un Jauran.

Au-delà de son moment historique d'actualité, l'esthétique formaliste a su s'imposer comme l'une des modalités fondamentales de la peinture contemporaine. Ainsi, bien que d'une tout autre génération que celle des Jauran ou des Molinari, Louis Comtois prolonge les recherches du plasticisme sur les modulations chromatiques et leurs correspondances formelles, comme en témoigne la peinture *Sans titre* de 1974 (cat. n° 67). Avec le souci de la nuance qui est le sien, Comtois juxtapose trois plans de couleurs différentes mais apparentées, dont l'un est tronqué au sommet. D'un plan à l'autre, l'œil qui balaie la surface en quête d'un point d'appui doit continuellement recomposer les valeurs chromatiques, elles-mêmes fonction, comme nous l'indique la partie tronquée, de la dimension des plans.

## LA TROISIÈME VOIE

Le « triomphe » du plasticisme ne saurait nous faire oublier les nombreuses autres formes qu'a pu emprunter à l'époque la peinture abstraite. La Donation Maurice Forget contient plusieurs exemples de cette troisième voie ou de ces troisièmes voies — le pluriel étant ici de mise — qui vont bien au-delà de l'auto-référentialité dans laquelle les plasticiens de la seconde vague encadrent alors la peinture.

Au nombre de ces productions non-alignées, qui échappent aux aspects les plus stricts du plasticisme, l'œuvre d'Yves Gaucher occupe une place prépondérante. Le parcours qu'il effectue dans l'abstraction s'appuie sur un projet d'équivalence entre la peinture et la musique, entre les faits plastiques et les éléments sonores. Réalisée en 1965, *Point-Contrepoint* (fig. 7, cat. n° 141) est la dernière de la remarquable série des six estampes réalisées après un concert de Webern à Paris, en 1962, événement décisif dans la carrière de Gaucher.

Le travail d'épuration de la surface, entrepris dans les pièces précédentes, y est poussé jusqu'à son point limite. Ne subsistent ici que quelques lignes, quelques « signaux », finement embossés, d'une déroutante symétrie. En variant la valeur, la profondeur et l'intensité chromatique des traits, en laissant le centre de la surface entièrement vide, contraignant l'œil à sans cesse se ressaisir sur les signaux, Gaucher parvient, contre toutes les attentes, à dynamiser cette symétrie. Comme l'indique son titre, *Point-Contrepoint* met en jeu une rythmique spatiale fondée sur de subtils rapports harmoniques de répétition et d'opposition.

Une fois la pièce réalisée, Yves Gaucher vend sa grande presse... Œuvre charnière, *Point-Contrepoint* marque le terme d'une remarquable évolution plastique et annonce, par l'extrême dépouillement de la surface et l'organisation discrète des signaux qui l'animent, la magistrale série des *Tableaux gris*, que Gaucher entreprend en décembre 1967.

Autre grand maître de la peinture abstraite, également cinéaste et photographe accompli, Charles Gagnon, contrairement à la plupart des compatriotes de sa génération, ne fait pas le traditionnel voyage à Paris, mais séjourne cinq ans à New York à la fin des années 50, où il s'imprègne de

l'exemple de John Cage, de Jasper Johns, de Robert Motherwell. Si sa peinture peut sembler une tentative de synthèse entre la gestualité expressionniste et la géométrie, elle déploie une poétique du vide et du signe qui n'est pas sans évoquer la philosophie orientale. Datée de 1964, la pièce (fig. 8, cat. n° 130) que contient la Donation Maurice Forget est structurée selon le principe, cher à l'artiste durant les années 60, de l'écran-fenêtre, une notion importée de la photographie et de la cinématographie. Cette toile se donne donc à lire comme le lieu de projection de quatre épisodes picturaux illustrant le relatif combat du noir et du blanc. Un combat qui prend une dimension quasi métaphysique, dans son opposition taoïste des deux extrêmes de la non-couleur.

## L'ABSTRACTION AU FÉMININ

Si les productions d'Yves Gaucher et de Charles Gagnon, auxquelles il faut ajouter notamment celles de Paterson Ewen (cat. n⁰ˢ 112 et 113), de Jean McEwen (cat. n⁰ˢ 247 et 248), de Jacques Hurtubise (cat. n⁰ˢ 184 à 188), également représentées dans la Donation Forget, illustrent la richesse et la diversité de la scène de l'abstraction à Montréal au tournant des années 60, le phénomène le plus significatif du post-automatisme demeure sans nul doute le rôle prépondérant qu'y jouent les femmes. Un rôle trop souvent occulté par les récits officiels, mais auquel rend justice, avec sensibilité et discernement, la Donation Forget.

Marcella Maltais occupe une position privilégiée au sein du courant post-automatiste. De 1955 à 1967, années où elle délaisse la figuration au profit de l'abstraction, Maltais compose une œuvre riche en nuances, qui illustre son refus d'embrigader l'œuvre dans une fonction unique, soit expressive, soit figurative, soit formelle. La critique invoque à son sujet l'exemple du peintre français Nicolas De Staël. Peinte au cœur de cette période, en 1960, *Scarabée des glaces* (fig. 9, cat. n° 239) se situe à mi-chemin entre l'abstraction gestuelle, dont elle retient le goût des textures riches et empâtées, et l'abstraction géométrique, visible dans la structuration de la surface en bandes verticales. Mais s'agit-il seulement d'une peinture abstraite? Le titre laisse entendre le contraire, nous incitant à voir dans ce nœud d'anfractuosités qui occupe le centre de l'œuvre un insecte pris dans une fragmentation de glaces.

Parmi les autres artistes à occuper un rôle de premier plan dans le courant post-automatiste figure Rita Letendre. De 1953 à 1963, années où elle vit à Montréal, Letendre se trace une voie propre, originale et marquée, en marge à la fois de l'automatisme et du plasticisme mais toujours guidée par le principe — une leçon de Borduas, dit-elle — de la connaissance de soi. *L'Empreinte*, de 1962 (fig. 10, cat. n° 229), exprime admirablement cette synthèse que Letendre a recherchée tout au long de son séjour montréalais entre une structuration contrôlée de la surface et l'expressionnisme des traits de pinceau, d'une rare vivacité.

On décèle également dans les riches contrastes chromatiques de cette toile ce qui a fait la réputation de Letendre, durant cette période et après, soit l'importance qu'elle accorde à la lumière. Plus encore que les questions de plan et de surface, qui mobilisent alors le discours de plus en plus formaliste entourant la peinture, l'œuvre de Letendre met en jeu l'élément lumineux, à la fois résultat d'une manipulation chromatique déterminée, et phénomène immatériel et impondérable. Objet concret, la peinture selon Rita Letendre conserve ainsi un élément de mystère qui l'associe à la vie spirituelle.

Le succès de ces femmes artistes comme Marcella Maltais, Rita Letendre (cat. n⁰ˢ 228 à 230), Lise Gervais (cat. n⁰ˢ 148 à 151) et Monique Charbonneau (cat. n° 55) fut réel, mais de courte durée. Prise en otage par les théoriciens du formalisme, l'histoire de la peinture abstraite les abandonna bien vite en chemin, comme si leur contribution s'inscrivait en marge du cours régulier des choses. « Pourtant, écrit l'historienne d'art Rose-Marie Arbour, avant de devenir entièrement masculin, le post-automatisme avait été féminin et emblématique d'une notion de nature où irrationalité, instinct, subjectivité, émergence de l'inconscient avaient permis à tant d'artistes de se joindre à la modernité dans le Québec francophone de l'après-guerre. »

## SURFACES CANADIENNES

Si dominante que soit la position de Montréal comme centre de l'abstraction au Canada durant ces années, la plupart des autres villes canadiennes voient également s'épanouir des écoles d'art abstrait. Toronto s'enorgueillit du groupe dit des *Painters Eleven*, dont la première exposition a lieu en 1953, dans le grand magasin Robert Simpson, où travaille le peintre William Ronald. Moins systématique que ses pendants montréalais, le groupe, qui reçoit même la visite de l'influent critique Clement Greenberg en 1957, travaille, pour la plupart de ses membres, dans l'esprit de l'expressionnisme abstrait new-yorkais. Plus à l'ouest, Regina abrite le *Regina Five*, qui voit le jour officiellement en 1961, à la suite de la visite de Barnett Newman aux ateliers d'été de Emma Lake, une dépendance du Regina College, deux ans plus tôt. À Vancouver, qui connaît durant les années 50 un essor sans précédent marqué par l'apparition d'une architecture moderniste internationale à saveur très locale, l'abstraction, moins unifiée qu'ailleurs, se concentre autour de noms tels que B.C. Binning, Jack Shadbolt, Gordon Smith, Takao Tanabe et Roy Kiyooka.

Peinte en 1955, un an après qu'il se soit installé à New York, la *Composition* à l'encre de William Ronald (fig. 11, cat. n° 294) trahit les influences new-yorkaises que subit alors l'artiste. Ronald — qui connaîtra un enviable succès à New York, d'où il revient en 1965 — emprunte à un artiste comme Jackson Pollock, grand maître de l'*Action Painting*, la technique du *dripping*, évidente dans les dégoulinades de couleurs, qu'il conjugue à un réseau de taches appliquées avec non moins de spontanéité et d'énergie. Autre trait typiquement pollockien, la composition dite *all-over* : la distribution des taches et des dégoulinades est égale d'un bord à l'autre de la surface de l'œuvre, aucune hiérarchie n'existe plus, aucune distinction non plus entre l'arrière et l'avant-plan, fondus en un inextricable et énergique réseau de couleurs. Comme son titre l'indique, cette pièce n'est toutefois pas exempte d'un certain calcul, ou d'une composition, si relative soit-elle : on décèle une ordonnance des taches, qui semblent se croiser avec régularité à angle droit, ou se disposer également jusqu'aux bords de la surface.

Autre membre notoire des *Painters Eleven*, Jack Bush arrive à sa pleine maturité artistique au début des années 60, alors qu'il se dégage du tachisme de l'expressionnisme abstrait, et développe un style caractérisé par de diaphanes et subtilement irrégulières plages de couleurs vives qui appartiennent au genre dit du *color field painting* et qui ne sont pas sans rappeler le travail du new-yorkais Morris Louis. Des œuvres comme *Nice Pink* (cat. n° 50) ou *Red Sash* (fig. 17, cat. n° 49) — à l'époque les titres de Bush sont toujours descriptifs du mouvement ou de la forme chromatique — témoignent d'une intense recherche d'équilibre entre les attraits de l'abstraction formaliste et les acquis de l'expressionnisme. La trace du mouvement de la main appliquant les plages de couleurs est évidente dans les bavures qui cernent les formes. Bien que vives, les couleurs s'écartent subtilement de leur état commercial, que privilégient par exemple les tenants de l'*op art*. Par ailleurs, la lente inclinaison des contours, typiques de son travail, suggère sans les souligner de fugaces profondeurs.

Après avoir été le « sixième » membre officieux du groupe dit des *Regina Five*, Kiyooka s'installe à Vancouver en 1959. La pièce que contient la Donation Maurice Forget date de 1965 (cat. n° 201), année où l'artiste représente le Canada à la Biennale de São Paolo, en compagnie de Jacques Hurtubise (cat. n°s 184 à 188) et de Claude Tousignant (cat. n°s 326 et 327). Tirée de la série dite des *Ellipses*, elle témoigne du haut degré de formalisation auquel est alors parvenu Kiyooka, qui se livre ici à un jeu complexe de réflexions et d'inversions sur le motif de l'ellipse. Avec ses lignes découpées au scalpel, ses formes dessinées au compas, ses couleurs appliquées au rouleau, l'œuvre de Kiyooka épouse l'esthétique « optique » de l'heure avec une acuité sans faille et manifeste bien, ainsi, comment les différents mouvements d'art abstrait de l'époque participaient à une esthétique qui se diffusait de plus en plus à l'échelle internationale.

## SECTION II

# L'ÉCLATEMENT

### DES ANNÉES 60 AUX ANNÉES 70

TRIOMPHANTE AU MILIEU DES ANNÉES 60, installée aux commandes des institutions, et devenue l'emblème officiel de cette modernité à laquelle aspire la société québécoise, la peinture abstraite voit bien vite sa suprématie contestée, à la faveur de l'arrivée sur la scène d'une nouvelle génération d'artistes. Corollairement au développement sans précédent du milieu artistique, qui se structure et se professionnalise, les enjeux esthétiques se complexifient, se cristallisant toutefois autour d'un certain nombre de « problèmes ». L'art est-il objet ou action? Sa fonction est-elle esthétique, ou politique? S'adresse-t-il à l'élite, ou au peuple? Finalement, l'artiste québécois doit-il développer un langage spécifique au terroir, ou s'inscrire sans complexe dans la mouvance internationale?

La présente section de la Donation permet de rendre compte de ces questionnements avec passablement de justesse. Évidemment, les mouvements avant-gardistes qui se sont singularisés par l'action et la performance — Ti-Pop, le groupe Zirmate, les happenings de Serge Lemoyne — s'en trouvent de par leur nature même exclus. Or, malgré le défi que posent aux collectionneurs ces formes d'art, la Donation Maurice Forget contient toutefois certaines traces de cette mouvance, qui s'est perpétuée notamment chez les artistes gravitant autour de la galerie Véhicule.

## AUTOUR DE GRAFF

L'un des phénomènes les plus distinctifs des années 60 et 70 au Québec est l'essor phénoménal de l'estampe. Dans le sillage du grand Albert Dumouchel (1916-1971), nommé responsable de la section de gravure à l'École des beaux-arts en 1960, de jeunes artistes trouvent dans ce médium « démocratique » et « populaire » — entendre multiple, abordable et lié aux métiers traditionnels — une manière de cheval de Troie par lequel de nouvelles valeurs pénétreront la forteresse du « grand art ». Parmi ces jeunes, Pierre Ayot, fondateur en 1966 du centre de production graphique Graff et lui-même l'un des graveurs les plus articulés de sa génération.

Réalisée en 1967, « l'année de l'Expo », l'estampe intitulée *Ma mère revenant de son shopping* (fig. 12, cat. n° 13), de Pierre Ayot, commente avec ironie tous les lieux communs de la soi-disant libération de cette époque épique. La mère fait encore l'épicerie, mais les seins nus, et en voiture (vivrait-elle en banlieue?). Les temps changent... Adoptant un point de vue délibérément provocateur, Ayot charge l'image d'un très fort taux d'humour et d'érotisme, rendant manifeste l'ambiguïté entre l'émancipation des femmes et l'alimentation de la fantasmatique masculine. Tout comme il transpose une pratique propre à l'art pop américain — la représentation de marques de commerce — au contexte local, clairement identifiable au logo de Steinberg.

Si populaire qu'elle puisse paraître, l'estampe selon Pierre Ayot repose sur une conscience aiguë des paramètres traditionnels de la représentation, qu'elle détourne astucieusement, ainsi que des problématiques courantes de l'art contemporain. Soucieux de ne pas isoler l'estampe du cours régulier des pratiques reconnues, Ayot se montre notamment sensible à la question de l'interdisciplinarité, par laquelle là aussi il se distancie de l'idéal de pureté de la grande peinture moderniste. Dans *Winnipeg Free Press* (fig. 13, cat. n° 11), réalisée en 1980, il conjugue sérigraphie et sculpture, en un clin d'œil aux origines textuelles des techniques de l'impression, et en un clin d'œil, là encore, à l'art pop américain. Ayot réunit ici Andy Warhol et Claes Oldenburg. Du premier, il reprend l'idée d'une représentation tridimensionnelle d'objets de commerce, au second, il emprunte le truc de la sculpture molle, procédés qu'il adapte à la réalité canadienne, traitée avec ironie.

S'il n'est pas le tout premier centre de production graphique dans la province — en 1964, Richard Lacroix (cat. n° 203) fonde l'Atelier libre de recherches graphiques — *Graff* s'impose très vite et durablement comme l'un des principaux foyers de l'estampe au Québec. Plus qu'un

centre de production, Graff, c'est un milieu, presque une communauté, et c'est en tout cas une philosophie de l'art. Prenant le contre-pied de l'abstraction, les membres de Graff développent une imagerie pop, frottée de références américaines et de folklore montréalais, où transparaissent les préoccupations de l'heure, l'affirmation nationale, la libération sexuelle, le féminisme, le joual et la culture populaire...

Cette philosophie ne s'exprime nulle part mieux que dans les projets collectifs. Le troisième après *Pilulorum* et *Graffofones*, l'album *Graff Dinner* (cat. nº 66) représente un sommet dans le genre. Produit en 1978, il réunit vingt-sept membres de l'atelier autour de l'idée du livre de recettes, qui prend ici une forme éclatée, allant du *Hot-dog du forum* de Serge Lemoyne (fig. 14, cat. nº 223) à la *Salade soleil* de Francine Beauvais (cat. nº 18) en passant par le *Pouding chômeur* de Benoît Desjardins (cat. nº 94). Humour, tradition, irrévérence, critique sociale, érotisme, populisme, plusieurs ingrédients composent cet album exubérant, réalisé à l'apogée de la gravure au Québec, avant le déclin qu'elle connaît durant les années quatre-vingt.

## DEUX PIONNIÈRES : BETTY GOODWIN ET IRENE F. WHITTOME

Parmi les sommets de l'estampe — et des arts visuels tout court — durant ces années figurent les travaux de deux femmes artistes, Betty Goodwin et Irene F. Whittome, dont les excursions dans le domaine n'auront du reste été que transitoires ou épisodiques. Aussi, contrairement aux artistes de Graff, leur utilisation de l'estampe n'est pas conditionnée par une idéologie de l'accessibilité démocratique, ni ne s'accompagne, donc, du développement d'une esthétique à saveur populaire, mais représente plutôt un langage plastique parmi d'autres pour explorer la nature des liens que nouent l'art et le corps. Féministes avant la lettre, Goodwin et Whittome sont parmi les premières artistes du Québec à travailler dans le sens de cette esthétique du corps qui deviendra prépondérante dans les décennies à venir.

C'est par insatisfaction avec sa peinture, et dans l'idée de « se discipliner », que Goodwin s'adonne pour la première fois à l'estampe. Avec un heureux sens de l'expérimentation, Goodwin va imprimer directement l'objet réel dans le vernis mou, puis modifier l'empreinte obtenue de manière à accentuer les effets de transparence et d'opacité. Durant les quatre années que dure cette phase de son travail, soit de 1969 à 1973, Betty Goodwin fixe son attention sur des objets chargés de connotations affectives et symboliques, tels que les nids d'oiseaux et les gilets.

C'est à cette dernière série, l'une des plus déterminantes de la carrière de Goodwin, qu'appartient *Crushed Vest* (fig. 15, cat. nº 160). L'œuvre parle du corps à travers ce qui la recouvre, le gilet, dont elle constitue, au sens propre, une empreinte physique. Ce gilet qui est lui-même empreint de la forme et des mouvements du corps qui l'a habité... Trace d'une trace, *Crushed Vest* exprime admirablement la dialectique émouvante que Goodwin cherche à établir entre la présence et l'absence du corps, objet de toutes les appropriations et de toutes les projections.

Irene F. Whittome utilise également l'estampe avec une liberté héritée de sa pratique d'artiste multidisciplinaire, transgressant les usages et les codes conventionnels. C'est le cas avec une pièce comme *Incision 5* (fig. 16, cat. nº 358), de 1972, où l'artiste intervient directement sur l'épreuve, peignant et incisant chacun des quatre modules de cette étrange surface gaufrée. Comme il existe une estampe intitulée *Incision 4* qui n'est constituée que d'un seul module, on a pu avancer que *Incision 5*, une épreuve unique, se veut une réflexion sur le multiple. À cette dimension, souvent présente dans le travail de Whittome, qui se livre à une forme d'archéologie de la rationalité occidentale, avec ses modes de calcul et de classement, s'ajoute de toute évidence ici une référence à la sexualité féminine, un autre des grands axes de la production de l'artiste. Allégorie de l'impossible enfermement de la féminité dans les cadres stricts de la rationalité? Le travail d'Irene F. Whittome n'est abstrait qu'en apparence. En réalité, il renoue de manière engagée, pour ne pas dire politique, avec l'histoire, vue sous l'angle du corps qui l'active et la subit.

## VÉHICULE ET CIE

Le 13 octobre 1972, Véhicule Art ouvre ses portes, posant les fondations du réseau québécois des centres d'artistes autogérés, qui est encore aujourd'hui l'un des principaux piliers de la scène des arts visuels canadienne. Novateur sur le plan de l'organisation de la communauté artistique, Véhicule ne l'est pas moins sur le terrain des formes, en donnant un lieu d'existence aux manifestations les plus radicales de l'art contemporain. Alors que les artistes de Graff s'insurgent contre « l'esthétique formaliste » en empruntant les voies de l'art pop, de l'estampe, du folklore et du nationalisme, ceux de Véhicule le font en explorant les diverses tendances de l'avant-garde internationale regroupées alors sous les termes de « post-minimaliste » et de « post-conceptuel » : *body art, mail art, land art,* art conceptuel, *process art,* vidéo...

L'expérience de Véhicule aura engendré une forme d'administration nouvelle des arts — en 1998, le réseau québécois regroupe cinquante-deux centres d'artistes autogérés — et permis à nombre d'artistes de développer une esthétique nouvelle qui s'est prolongée bien au-delà de l'existence du centre, relayée notamment par la revue *Parachute*, qui voit le jour en 1975. La Donation Forget contient différents exemples très représentatifs de cette esthétique, signés par certains des membres fondateurs de Véhicule.

Au centre de leurs recherches se trouve la dématérialisation de l'œuvre d'art, pour reprendre le titre d'un ouvrage clé de la critique américaine Lucy Lippard, paru l'année de fondation du centre. L'objet artistique n'est plus une fin en soi, mais devient le véhicule d'une idée ou la trace d'une action. Dans la série dont fait partie *Géométrisation solaire triangulaire n° 2* (fig. 18, cat. n° 328), par exemple, Serge Tousignant produit des jeux d'ombres géométriques à l'aide de bâtonnets fichés dans le sable, qu'il se contente ensuite de photographier avec un souci de neutralité que souligne le traitement sériel. L'artifice photographique est réduit à son strict minimum. Ce qui compte est cette mise en scène du caractère fugace, illusoire et subjectif de la géométrie, qui relève plus d'une vue de l'esprit que d'une quelconque essence de la réalité.

« Aujourd'hui, écrit Suzy Lake, en 1974, dans le catalogue d'une exposition tenue au Musée d'art contemporain de Montréal, les frontières de l'art et de ses formes existent uniquement dans l'esprit de leurs concepteurs respectifs » (notre traduction). Avec *Working Study N° 3 for Pre-Resolution: Using the Ordinances at Hand* (fig. 19, cat. n° 206), Lake, l'une des fondatrices de Véhicule, propose une œuvre qui est en fait le « projet » d'une « œuvre », avec les annotations techniques d'usage, qui serait elle-même la documentation d'une « œuvre » passée, soit une performance lors de laquelle l'artiste détruit un mur... Bien que réalisée en 1983, cette pièce condense l'esprit et la plupart des traits qui ont contribué à marquer l'apport de Véhicule à la scène québécoise.

Pas même vingt années ne séparent *Mutation rythmique bi-jaune*, de Guido Molinari, de *Géométrisation solaire triangulaire n° 2* de Serge Tousignant. Cependant, d'une œuvre à l'autre, le monde de l'art a connu ce que certains historiens n'hésitent pas à qualifier de changement de paradigme. Malgré l'enchaînement ininterrompu des pratiques artistiques, plusieurs s'accordent aujourd'hui à départager ces deux ordres de production. Si la première œuvre s'inscrit dans le continuum historique de l'art moderne dont elle marque l'un des aboutissements, venant clore le long processus historique d'autonomisation de l'art caractérisant l'épisode moderniste, la seconde appartient plutôt à l'univers dit de « l'art contemporain ».

Vers le milieu des années 60, le cadre moderniste éclate, sous l'effet d'une critique systématique — d'une déconstruction, pour reprendre un terme courant — des postulats de l'ancien régime. La souveraineté du sujet s'effondre, l'artiste quitte son isolement, l'œuvre est délestée de son aura. Le récit jusque-là linéaire de l'évolution artistique fait place à une cartographie mouvante et pluraliste. L'histoire de l'art est-elle finie, a-t-on pu s'interroger? Évidemment non, mais il est sûr qu'elle pèse désormais de manière moins contraignante sur le cours de la création.

# LE MOMENT DU REPLI

LES ANNÉES 80

FORTEMENT POLARISÉE AU COURS DES ANNÉES 60 ET 70, la scène artistique québécoise se transforme considérablement dans le courant des années 80, et la perspective qu'elle offre apparaît alors de manière très différente. Les oppositions figuration/abstraction, élitiste/démocratique, forme/sujet y sont toujours présentes, mais elles n'occupent plus le haut du pavé. La scène artistique ne s'appréhende plus ni à travers les oppositions autour desquelles elle semblait s'être structurée, ni non plus à travers la progression linéaire du temps et de l'histoire qu'on avait cru voir à l'œuvre. On assiste par exemple à des retours en arrière, des ruptures, des volte-face. On a aussi l'impression que la pratique artistique s'atomise : l'idée même de « mouvement » artistique paraît de plus en plus problématique. Donnant droit de cité à une multitude de sensibilités individuelles, les années 80 sont propices à l'éclosion de ce que nous désignerons sous le terme de « projet personnel ». Empruntant à une thématique souvent très proche du biographique, ce projet puise sa matière dans des formes comme la graphie, le portrait, le récit de ses origines ou la mise en scène de ses obsessions personnelles, qui s'annoncent comme autant de signes d'un retour en force de la subjectivité. C'est autour de ces traces de la subjectivité que nous regrouperons ici les œuvres, nombreuses, que la Donation Maurice Forget a retenues des années 80.

L'éclectisme, on le verra, y sera à l'honneur. Moins régies par des repères stricts, les pratiques artistiques post-modernes — car c'est ainsi qu'on qualifiera dorénavant le virage que celles-ci sont en train de prendre — permettent une convergence de styles, où l'on reconnaît à la fois les grands courants de l'histoire de l'art, les acquis du modernisme, l'auto-référentialité qui a marqué le formalisme ou encore la tendance « dématérialisante » prônée par l'art conceptuel. La forme y semble plus inventive que jamais, s'alimentant du croisement des genres et des matières, cherchant la façon la plus adéquate de rendre la thématique personnelle de l'artiste. Multiple et interdisciplinaire, la forme est mise au service d'une subjectivité qui s'affiche comme telle, libre mais jamais rebelle cependant au poids d'une histoire qui fait de plus en plus sentir sa présence. La Donation Forget témoigne éloquemment de ces diverses tendances dans les champs du pictural, du photographique, de l'assemblage et de l'installation.

## ÉCRITURES DE L'INTIMITÉ

Au tournant des années 80, dans le domaine pictural, une des voies privilégiées de la subjectivité semble résider dans l'élaboration d'une graphie personnelle. Plusieurs œuvres de la Donation Maurice Forget partagent une inclinaison pour la ligne et le trait, effleurant parfois certaines formes de l'écriture — script (Louise Robert), pictographique (John Heward), calligraphique (Miljenko Horvat) — ou encore, poussant ses repères jusque dans la délinéation des formes du corps (Betty Goodwin) ou du paysage (Jocelyne Alloucherie). À l'écart d'une explosion lyrique du moi, telle que privilégiée par l'automatisme, le geste se fait ici plus intime, plus circonspect.

L'œuvre de Louise Robert se compare à une ardoise brossée à la hâte où percent encore des grappes de mots entre les plages effacées. De la surface dense et sombre de *Numéro 354* (fig. 20, cat. n° 292) émerge une succession de boucles et d'entrelacs, parents de l'écriture manuscrite. Le regard cherche alors l'extrait qui se décodera. Il s'accroche au mot bouée. Mais le mot reconnu appelle d'autres mots. La quête de sens est sans fin, dans cette mer de stries et de hachures qui semble vouloir mimer le brouhaha ou le silence entourant la communication. L'œuvre s'érige ainsi en palimpseste sur la difficulté de dire. De son côté, John Heward a développé un travail d'une grande sobriété où la réflexion se matérialise le plus souvent dans un élan pur, presque brut. Dans cet esprit, *Sans titre*, de 1983 (cat. n° 175), présente une série de signes esquissés à la hâte dont les qualités abstraites et anthropomorphiques s'inspirent de l'univers du hiéroglyphe ou du pictogramme moderne. Heward a élaboré son propre langage dont il nous laisse seulement appréhender les mystères. Tout aussi sobre, mais plus gestuel et abstrait, *Noir sur blanc n° 3* (cat. n° 178) de

Miljenko Horvat semble né de la seule séquence d'un tracé noir sur un fond blanc. Le procédé et la qualité expressive de la ligne recoupent ici les pratiques de la calligraphie chinoise et de l'abstraction lyrique.

Si la ligne peut côtoyer l'écriture, elle peut aussi servir à élaborer une écriture personnelle au sein même des formes. Dans *Théâtre d'ombres bleues* (cat. nº 4), Jocelyne Alloucherie utilise le trait, tantôt dense, tantôt délavé, pour ériger les liens entre paysage naturel et paysage intérieur. La force d'évocation de la graphie de Betty Goodwin ne se dément pas dans *Black Arms* (cat. nº 158); le tracé délicat de l'enveloppe du corps et la pluie de hachures qui cisèlent l'espace participent à une écriture intime qui atteste la fragilité de l'être.

## PEINTURE : SYSTÈME ET PLAISIR

La surface blanche du papier — ou de la toile — est aussi perçue, par de nombreux artistes à la même époque, c'est-à-dire dès le tournant des années 80, comme le lieu à partir duquel la théorie et l'histoire de la peinture vont être revisitées. Théorie et histoire de la peinture sont mises à l'épreuve par les artistes, qui se les approprient. Cette peinture, qui fait donc ainsi un retour sur elle-même, n'est jamais tout à fait lyrique ni tout à fait cérébrale. Elle échappe en fait à toutes les catégories stylistiques qui avaient permis, tant bien que mal, de cerner la peinture des dernières décennies. La distance qu'elle cultive par rapport à ses moyens lui permet aussi d'incorporer, sous le couvert d'une réflexion critique, une dimension quasi ludique. Ainsi, un grand dessin de Michel Lagacé ou une toile de Richard Mill laissent autant de place au système qu'ils mettent en place — de découpage de la surface ou de son remplissage — qu'à l'accident qui crée les taches et les figures. Le dynamisme est à la fois contenu et libre. Dans *Vibrato nº 10* (cat. nº 205), Michel Lagacé trace une suite de lignes courbes où alternent, comme en écho, les tracés au crayon et à l'huile pulvérisée. De l'ensemble résulte une figure mouvante qui infère un rythme et une direction. Dans le tableau de Richard Mill, *Sans titre*, 1981 (cat. nº 250), l'emploi successif des motifs du cadre, de la fenêtre, de la grille et du *splash* offre un échantillonnage du langage de la peinture abstraite à la fois savant et personnalisé, non dénué d'un certain côté ludique.

Encore plus systématiques et complexes sont les règles du jeu que s'impose Marcel Saint-Pierre. Dans *Replis nº 30* (cat. nº 299), la toile libre ne se limite pas au rôle de support mais participe intégralement à l'œuvre par un jeu de pliures complexes, comparable à la technique de l'origami. Les motifs peints résultent des marques de la toile pliée et dépliée, auxquels s'ajoutent les formes triangulaires et rectangulaires des sections rabattues en plan. La peinture émane ainsi concurremment du hasard et d'un système rationalisé.

Ce retour sur les conditions objectives de la peinture sera suivi, plus tard dans les années 80, par un retour sur des éléments du vocabulaire de la peinture tels que les formes et les figures. Cela se traduit par une exploration de plans qui se transforment en formes et vice versa. Par exemple, on remarque chez Leopold Plotek (cat. nº 283) une interpénétration de formes organiques composant une mosaïque dense et compacte. Chez Marc Garneau, la graphie et les formes se conjuguent dans une composition maîtrisée où, comme c'est le cas dans *L'Impromptu*, 1989, (fig. 21, cat. nº 135) le pouvoir évocateur et riche d'un univers personnel s'impose avec force.

Chez d'autres artistes, comme Susan Scott et Pierre Dorion, on assiste à une réintégration du contenu narratif — proche parfois de la grande peinture mythologique ou d'histoire — mais qui garde présent à l'esprit l'héritage — beaucoup plus récent — de l'expressionnisme abstrait et d'autres mouvements contemporains. Dans *Étude 89-A-64* de Susan Scott (cat. nº 307), la gestualité participe tant au rendu du décor et du personnage qu'à la narrativité dramatique de la représentation. De son côté, Pierre Dorion (cat. nº 98) intègre à une peinture gestuelle la photocopie couleur de personnages célèbres (dont Napoléon) qui ont aussi été mythifiés par l'art pictural. Le mélange des techniques (peinture, photocopie et collage) fait ici écho à une réflexion sur la théorie et l'histoire de la peinture.

## Portraits : une redéfinition du genre

Les nombreux portraits photographiques de la Donation Forget témoignent de la persistance d'une pratique dont on est loin — encore aujourd'hui — d'avoir épuisé toutes les ressources. Tantôt classique, tantôt fantasmé, le portrait des années 80 n'hésite pas à mélanger les genres et à utiliser les qualités du médium photographique pour appuyer la quête introspective. Ne se limitant pas à l'identité du visage, le portrait s'étend aussi à l'interprétation du corps; corps-objet, corps-paysage, corps-nature morte. Comme *projet personnel*, le portrait photographique des années 80 allie intimité et objectivité, introspection et expérimentation.

Dans la tradition du portrait classique, le *Portrait de John A. Schweitzer*, 1988 (cat. n° 337), de l'artiste Richard-Max Tremblay, mise sur la reconnaissance physique et sociale du personnage. Par la chaise au design marqué, qui sert ici d'attribut au sujet, le portraitiste souligne le sens du raffinement, très moderne, du galeriste montréalais, tout en conférant une ligne dynamique à la pose.

Si la caméra permet le rendu presque instantané des traits individuels, de l'identité, elle permet aussi d'objectiver le sujet ou de le fantasmer. En juxtaposant deux gros plans du visage de *Sam Tata* (cat. n° 246), le but visé par John Max ne consiste pas à flatter le portrait social du sujet, mais plutôt à expérimenter avec son image. La séquence des yeux ouverts/fermés marque le temps et renvoie aussi au caractère d'instantanéité de la photographie.

Détourné de sa fonction descriptive, l'autoportrait cache autant qu'il révèle et introduit un aspect narratif dans la composition. Mettant de l'avant l'artifice du décor et des accessoires, Holly King apparaît dans *Wizard*, 1984 (cat. n° 200), sous le déguisement d'une magicienne. Dans un registre moins fantaisiste mais tout aussi fantasmatique, *Moi-même, portrait de paysage*, 1982 (cat. n° 7), de Raymonde April, s'approprie la pratique de l'autoportrait pour mettre en relief les qualités du médium photographique et son pouvoir évocateur. Répartis en une suite de huit photographies de petites dimensions, ces autoportraits font partie d'une suite narrative où agissent également le corps, le décor et le clair-obscur. Comme l'image, le récit demeure dans le registre de l'introspectif, à la limite de l'évanescent.

Réalisée dix ans plus tard, *Femme nouée*, 1992 (fig. 22, cat. n° 6), met toujours en scène la photographe Raymonde April. Jouant moins avec le clair-obscur, elle apparaît de plain-pied au centre de la composition, tournée de trois-quarts vers le paysage. Son visage détourné oblige le spectateur à recourir au paysage qu'elle observe, aux tiges de rhubarbe qu'elle tient à la main, à sa pose, ses vêtements, ses cheveux, au titre de l'œuvre aussi, pour appréhender le sentiment qui l'habite. Encore une fois, la narration est suggérée mais suspendue.

Figure humaine sur fond de paysage, la photographie *Reader*, 1986 (fig. 23, cat. n° 169), d'Angela Grauerholz se distingue de *Femme nouée* par l'échelle de la figure par rapport au paysage ainsi que par son aspect hors focus. Au centre de la représentation, un homme se tient debout, absorbé par sa lecture. Autour de lui s'étendent le ciel, la ville, l'espace vert. Il serait douteux de chercher dans ces photographies alliant corps et paysage un commentaire privilégiant l'une ou l'autre des dimensions sociale, esthétique ou psychologique (en filiation avec le Romantisme où la nature est perçue comme le prolongement psychologique de l'être humain). Ces images sont évocatrices, oniriques même, mais la narration nous ramène à un univers individuel, celui de l'artiste, du sujet et du spectateur. L'interrelation entre le corps et le paysage demeure ambiguë. Le corps-paysage n'ose pas les postulats.

Corps-paysage mais aussi corps-nature morte. Dans *Boule et nature morte*, 1987 (fig. 24, cat. n° 111), Evergon jumelle la mise en scène photographique à la tradition picturale de la nature morte. En incluant le corps nu masculin parmi les objets symboliques de la composition : tissu drapé, parchemin, crâne et boules de verre, il rappelle que le corps est à la fois lieu de vanité et lieu de souffrance. Transcendant la surface du corps, Louise Paillé présente dans *Le Roi, la Reine*, 1991 (cat. n° 266), les radiographies de deux crânes vus de profil. S'approchant au plus près du corps, dans sa transparence, l'identité individuelle semble céder le pas à l'universalité du portrait anatomique.

## NUITS ET BROUILLARDS

Si le portrait est un lieu naturel de l'introspection, l'architecture et l'environnement le sont moins. C'est pourtant dans le paysage, naturel ou construit, que Melvin Charney, Peter Krausz et Liliana Berezowsky ont choisi d'élaborer leur *projet personnel*. En retrait, l'histoire personnelle cède ici le pas à l'Histoire et à une analyse plus globale de ses rapports avec structures et environnement.

Pour Melvin Charney, les formes de l'architecture sont tissées de symboles troublants. Dans *Way Station No. 3* (fig. 25, cat. nº 56), la croisée de deux voûtes évoque à la fois les tunnels de chemin de fer menant aux camps de la mort et le plan familier du temple chrétien formé d'une nef et de deux transepts. Effets du hasard ou facteurs déterminants? Charney pose l'énigme, confrontant la mystérieuse relation entre l'Histoire et les formes de l'architecture.

Se référant aussi à l'épisode de l'Holocauste, Peter Krausz interroge plutôt la mémoire du site. Dans *... Champs (paysage paisible)* (fig. 26, cat. nº 202), les trois-quarts de la composition sont occupés par le paysage, le dernier quart se fermant sur la porte d'entrée d'un camp d'extermination profilé le long de la bordure supérieure. Ténébreux, aux allures souterraines, le paysage est traversé par les lignes d'un chemin de fer qui convergent dans une perspective implacable vers l'entrée lumineuse du camp. (Dans la version finale de cette œuvre, les rails sont remplacés par deux piquets de bois affilés, appuyés contre la surface peinte.) Dans ses profondeurs, le paysage abrite aussi le lieu du songe; une tête sans corps s'y profile, tel un spectre gardien de la mémoire.

En marge de l'Histoire, Liliana Berezowsky étudie les formes du paysage industriel. Extrait de la série *Muir Park II* (cat. nº 26), ce dessin présente un système de cheminées, de voies d'aération et d'échafaudages. L'aspect « sali » dû à l'emploi du fusain et du graphite, les plans rabattus et la quasi-géométrie des formes renvoient à une certaine enquête esthétique de la machine. Sans exalter ni pourfendre son rôle, l'artiste laisse planer le doute quant à la finalité de ce système qui conjugue à la fois les forces et les faiblesses de l'industrialisation.

Les œuvres de Melvin Charney, de Peter Krausz et de Liliana Berezowsky prolongent le récit personnel dans les formes architecturales. Axé sur les liens entre structure interne et externe des choses, leur *projet personnel* témoigne de l'importance d'interroger les apparences et les lieux de l'Histoire.

## BRICOLAGE CONCEPTUEL

C'est peut-être dans le bricolage conceptuel que se manifeste le mieux l'idée du *projet personnel*, où subjectivité rime avec inventivité. Loin d'être hermétique, l'art conceptuel de la Donation Forget naît de liaisons joyeuses avec la brocante, l'enluminure ou la quincaillerie. Dans la lignée du surréalisme, les créations recèlent nombre de rencontres impromptues entre matières et idées : caryatide en placoplâtre, t-shirt à roulettes, dictionnaire enluminé et navire sur pied. Est-ce l'art qui fraye avec le domestique ou le domestique qui révèle son potentiel artistique? Tous les objets semblent propices à la mise en scène d'une vision personnelle du monde.

Dans ses sculptures, Pierre Granche réactualise dans une matière et un espace contemporains des formes passées de l'architecture. La *Caryatide* (fig. 27, cat. nº 167) naît de la découpe schématique de panneaux de placoplâtre. L'importance des vides et l'aspect rustre de la matière lui confèrent un aspect non fini, bricolé, proche de celui de la quincaillerie qui le compose. Mais la sculpture renvoie aussi à ces célèbres colonnes-femmes qui supportent une partie du temple de l'Érechthéion sur l'Acropole d'Athènes. Granche n'ironise-t-il pas ici sur l'architecture dite « post-moderne » où la citation du passé se fait parfois de façon superficielle et creuse? (Note : Elle-même fragment, *Caryatide* est extraite d'une installation intitulée *Profils* qui a été présentée à la galerie Jolliet à Montréal en 1985. On pouvait y voir, face à une pyramide tronquée, trois rangées d'éléments, alignés en ordre croissant : vingt-deux espèces de chiens, vingt-deux types architecturaux de colonnes et vingt-deux effigies d'une Égyptienne.)

Autre fragment d'une installation plus vaste, l'œuvre de Michel Goulet, *États des directions (fragment n° 9)* (cat. n° 163), secoue les balises entre le familier et l'inusité. Une boîte en acier contient une pelle sectionnée en plusieurs parties. À proximité, un cylindre en métal torsadé repose sur un t-shirt rigide, muni d'une chaîne et de roulettes. Sont mis en présence deux objets (boîte et chariot) servant au déplacement de deux autres objets (en l'occurrence, une pelle et un cylindre en métal). Or, Goulet a travesti la matière et la fonction convenues de ces objets. La boîte faite d'acier présente des rabats ouverts, à angles variés, comme si elle avait été évincée de sa forme cartonnée. La boîte peut contenir des objets mais pourra-t-on la fermer et la soulever? Et d'ailleurs, pourquoi transporter cette pelle en morceaux, déposée à l'intérieur? Quant au t-shirt transformé en plate-forme amovible, on peut présumer qu'il sera fonctionnel mais, ironie du sort, seul l'objet dont la fonction nous échappe pourra être déplacé. En convertissant la matière et la fonction des objets, Goulet met en relief la « destination » que nous leur prêtons, catalysant du même coup les rapports que nous entretenons avec eux, car leur matérialité et leur mobilité appellent aussi celles du corps humain.

Introduit en 1976, année où il réalise *Roulette* (fig. 28, cat. n° 81), le motif du bateau a été sans cesse repris dans le travail de Sylvain Cousineau. Ici, on le retrouve peint sur le dessus d'une table en métal, ronde, fixée comme une roulette au pied d'un porte-manteaux. On peut faire pivoter la roulette et créer ainsi une panoplie de variations de la représentation. L'assemblage d'objets hétéroclites sert de support à une peinture aux couleurs franches truffée de motifs où alternent les motifs à pois, les coups de pinceau et les dégoulinades. Sans trop en avoir l'air, Cousineau amalgame dans un univers très personnel deux courants de l'histoire de l'art : la peinture formaliste et l'art du *ready-made*. Jeu d'enfant savant où la réflexion sur les modes de la représentation accompagne les joies de l'invention.

Autre objet familier transfiguré par les jeux de l'intellect et du bricolage : le dictionnaire. Depuis que l'écrivain et musicien Rober Racine a entrepris son exploration, le *Petit Robert* s'est enrichi d'une dimension spatiale, visuelle et sonore insoupçonnée. Lorsqu'il s'est mis en tête de découper toutes les entrées du dictionnaire, l'artiste visait d'abord à donner une dimension spatiale à la langue en créant, ultimement, un parc de la langue française où il serait possible de circuler physiquement parmi les mots. Chemin faisant, les pages découpées du dictionnaire ont été enluminées et encryptées selon les attentions personnelles de l'artiste qui a souligné au passage les fragments de mots correspondant au solfège *(do, ré, mi, etc.)*. Déposées une à une sur la surface d'un miroir, les 2130 pages du dictionnaire sont devenues les *Pages-miroirs*. La Donation Forget abrite la page 452, qui a pour titre : *débouchement/marché - 452 - hiver/débraillé* (fig. 29, cat. n° 285). Il faut approcher le visage tout près de la page pour découvrir le travail patient et la finesse des interventions menées par l'artiste. Approcher tout près pour voir apparaître, à la place des mots tronqués, le reflet de ses yeux, sa joue, ses lèvres, conviés au cœur même de l'écriture et de la langue.

Ces bricolages conceptuels révèlent les possibilités infinies d'idées et de rêves qui fourmillent dans les objets qui nous entourent, objets souvent relégués, par commodité, à une vocation convenue. Par le truchement de l'artiste, on apprend qu'il suffit parfois d'une combinaison nouvelle, d'un déplacement du regard pour que la féerie de l'objet actionne une nouvelle assertion du monde.

Avec l'œuvre de Rober Racine, nous côtoyons peut-être la quintessence du projet personnel qui se manifeste dans les années 80. Subjective, son œuvre est le fruit d'une passion et d'un acharnement individuels. Tentaculaire, elle n'accepte pas le cantonnement et cherche à se propager sur toutes les trames sensorielles. L'originalité de la personnalité rejoint ici l'originalité des voies empruntées pour son éclosion. Cet aspect d'une partie de la Donation Maurice Forget démontre bien que la subjectivité règne et que tous les modes d'expression sont propices à son développement.

## SECTION IV

# INCARNATIONS

### LE TOURNANT DES ANNÉES 90

FRANCE GASCON

LA FIN DES ANNÉES 80 ET LE DÉBUT DES ANNÉES 90 sont richement représentés dans la Donation Maurice Forget. L'éclectisme qui marque la façon avec laquelle Maurice Forget enrichit sa collection depuis ses tout débuts trouve dans cette période un objet privilégié. En effet, la fin des années 80 et le début des années 90 consacrent un retour de la subjectivité et un éclatement des formes que ne peut manquer de repérer un collectionneur soucieux de retracer les points de rupture, les tendances qui s'affirment et les regards inédits. Cette tendance à la diversification sera d'autant plus manifeste dans la Donation Maurice Forget que celle-ci fait davantage place, durant cette période, à la production non québécoise. Les artistes canadiens-anglais, qui y avaient occupé une place assez discrète jusqu'à présent, se font plus visibles, de même que certains artistes étrangers. Ces choix ne sont pas indépendants du fait que les galeristes qui conseillent Maurice Forget manifestent eux-mêmes une plus grande ouverture face aux productions étrangères. Cette ouverture s'inscrit cependant dans un mouvement plus vaste d'internationalisation des pratiques et des problématiques liées à l'art contemporain. C'est un mouvement auquel n'échappe pas le milieu de l'art montréalais ouvert, tant sur le plan de la production que sur celui de la diffusion, à des œuvres venant d'horizons de plus en plus diversifiés. Et c'est tout naturellement que la Donation Maurice Forget se fera le véhicule d'un tel mouvement étant donné les liens étroits qu'elle entretient avec le milieu de l'art montréalais.

Après des décennies au cours desquelles la pratique artistique trouve à se structurer autour de quelques idées maîtresses comme la liberté de l'expression et la primauté de la forme, d'autres conceptions de l'art se font jour dans les années 70 qui font place à une vision moins héroïque de l'art. L'art conceptuel, l'art minimal et l'art pop ramènent chacun à leur tour dans le champ de l'art un élément contextuel qui vient en quelque sorte le banaliser et, en même temps, instaurer surtout une nouvelle distance critique. Plus tard, les années 80 ramènent devant la scène une subjectivité et une dimension narrative que d'aucuns ont d'abord jugées suspectes mais que les années 90 confirmeront et affirmeront. L'intimité était revenue en vogue au cours des années 80, mais davantage sous sa forme symbolique. En effet, les formes de l'intimité sont privilégiées, soit le dessin, la photographie, l'autobiographie, le récit de ses origines, de même que la maladresse et la gaucherie feintes. C'est l'empreinte de l'intimité, plutôt que l'intimité, qui s'impose alors. Le processus acquiert aussi beaucoup d'importance dans les années 80 : les années 90 seront quant à elles plus affirmées, moins pudiques, alors que les résultats et l'impact mobiliseront toute l'attention. Les technologies aussi sont plus présentes, et à commencer par toutes celles qui sont reliées à la photographie — laquelle triomphera au cours de cette période comme une nouvelle discipline-mère. La pluralité des médiums se confirme. Héritage des années précédentes, toutes les formes d'expression sont à l'honneur et plus aucune ne jouit d'une hégémonie par rapport aux autres. Aucune non plus n'a été oubliée. Toutes les pratiques puisent librement dans un répertoire de formes, de techniques, datées ou non et tirées indifféremment d'une forme d'art populaire ou du grand art. Aucune dimension non plus n'est exclue, y compris la dimension morale que remettent à l'honneur des artistes qui s'engagent à donner une voix à ceux qui n'en ont pas. Des histoires et des pratiques culturelles autres sont aussi citées. La dimension religieuse réapparaît, de manière indirecte, dans l'œuvre de certains artistes. Et même la dimension héroïque, sur la défaite de laquelle s'était construit l'art moderne, resurgit. Bien sûr, une distance critique s'est installée à demeure, mais il ressort que les années 90 ne craignent pas de prendre à bras-le-corps la subjectivité que les années 80 avaient remise à l'honneur.

Avec ce dernier volet, à la fois chronologique et thématique, la Donation Forget illustre encore une fois la variété des allégeances et des prises de position auxquelles a pu souscrire le collectionneur et que nous avons regroupées autour de cinq rubriques. La lecture que fait Maurice Forget de cette période, qui va approximativement du milieu des années 80 au milieu des années 90 — date à laquelle la collection fut offerte au Musée d'art de Joliette, — inclut des pratiques qui remettent à

jour, de manière cependant très incarnée, l'approche narrative et conceptuelle *(Matières à identité)*, l'art à contenu politique *(L'espace à décoloniser)*, le grand thème de la nature *(La nature prise au piège)* et les rapports image-texte *(L'intimité high-tech)*. Ce tour d'horizon se termine sur l'apport exceptionnel des femmes à cette période *(Le temps affectif)*. En effet, si elles avaient jusque-là été discrètes et étaient à peine tolérées dans les années 40 et 50, pour se faire bientôt pionnières et marginales, les femmes se font, au cours des années 70 et 80, de plus en plus remarquer pour finalement occuper, dans les années 90, une place centrale et incontournable. Elles s'installent dorénavant à l'avant-scène et symbolisent peut-être davantage que tout autre groupe ces années où l'art impose sa présence sous une forme de plus en plus incarnée, qui ne manque pas, souvent, de déranger.

## MATIÈRES À IDENTITÉ

Des artistes comme Shirley Wiitasalo, Liz Magor, Martha Townsend et Ed Zelenak ont en commun d'avoir, chacun, combiné une simplicité déconcertante avec des effets de matière très poussés. Il y a un caractère envoûtant dans le travail de chacun d'eux, qui mêle une intense cérébralité à une sensualité très grande. Tous sont associés à divers milieux de production répartis à travers le Canada (et principalement Toronto, Vancouver et Montréal) et leur œuvre jouit aussi d'une diffusion qui va d'un bout à l'autre du pays. L'ensemble, même réduit, de leurs œuvres est évocateur d'une certaine approche poétique du travail de l'artiste, visible surtout au Canada anglais et qui se concentre entre autres sur un long et patient travail de sélection des matières et des icônes ainsi que sur les contrastes qui vont s'en dégager. La dimension littéraire et conceptuelle est présente, mais ce travail repose toutefois sur des effets tactiles très poussés, accentués par le dépouillement et l'ascèse que recherchent ces artistes.

Par exemple, Shirley Wiitasalo, dans une œuvre de 1978 qui annonce plusieurs des qualités de son travail postérieur, choisit une image simple et familière, un disque brisé, qu'elle traite dans des tonalités et des textures d'une très grande douceur *(Record*, 1978, cat. nº 359). La rupture de ton est grande entre l'icône, neutre et froide, la manipulation de l'image et les dégradés subtils qui déterminent certains contours de forme.

Les mêmes effets tactiles sont aussi présents chez Martha Townsend, autant dans *Perfect Bound*, 1985 (cat. nº 331), que dans *Pierre de bois nº 1*, 1991 (fig. 30, cat. nº 330). Cette dernière sculpture présente un ensemble incongru mais parfaitement intégré : une masse ayant la forme d'une pierre et polie comme le serait un galet est composée pour les trois-quarts de pierre et, pour l'autre quart, de bois. Objet naturel? Objet synthétique? Le contraste est saisissant mais l'harmonie l'est encore plus. À leur façon Wiitasalo et Townsend ont marié deux états : l'étrange et le familier, le plus étrange se présentant sous les dehors le plus familier et vice versa. En cela, l'une et l'autre prolongent l'esprit du surréalisme et cultivent le paradoxe en lui conférant toutefois une forte charge poétique.

Chez Liz Magor, on retrouve encore ce goût pour les matières dotées d'un grand pouvoir expressif. Le plomb dont sont faits les poissons qui figurent comme des effigies au centre de *Fish Taken from Tazawa Ko, December 1945*, 1988 (fig. 31, cat. nº 237), possède cette qualité que recherche Liz Magor, qui est de suggérer qu'il s'agit bien de moulages et donc de reproductions. Chez elle, la question de l'identité et de la reproductibilité vient toujours perturber l'effet de réel dans lequel nous plonge le petit drame, la narration dans laquelle elle nous entraîne. Ainsi le drame de ce lac affecté par la pollution par le plomb, illustré par ces cinq poissons, est en même temps évoqué (pour nous émouvoir) et mis en doute (pour nous faire réfléchir) principalement par la distance qu'instaure ce biais symbolique de la reproduction en plomb.

Ed Zelenak choisit de recréer des images qui sont plus abstraites mais qui sont aussi composites, car elles combinent les techniques de peinture et celles de la sculpture. L'identité de l'image est, dans *T Square Vertical*, 1991 (cat. nº 363), vacillante : elle est à la fois graphique, sculpturale et picturale. Le métal par exemple semble une matière friable qui crée des ombres, comme le fusain le ferait, et le dessin en *T* impose une forte structure de composition, comme s'il était la charpente de la construction.

## L'ESPACE À DÉCOLONISER

Au courant des années 80 et 90, les arts visuels n'échappent pas à un mouvement quasi généralisé, visible dans les universités et dans les milieux intellectuels, de critique et de remise en question de l'histoire de la pensée occidentale. Les exclus et les marginaux de cette histoire — femmes, ouvriers, représentants de la culture non occidentale, autochtones, etc. — gagnent une voix pendant que s'installe chez ceux que l'histoire avait favorisés une idéologie de la mauvaise conscience. Les victimes d'hier deviennent les héros d'aujourd'hui. C'est ainsi qu'on a décrit ironiquement ce mouvement. De manière plus profonde et plus tangible, on assiste à une ouverture à des modes de pensée et de création non occidentaux et à une déconstruction des procédés qui ont créé ces exclusions. Dans les arts visuels, le mouvement s'accompagne d'une attention plus grande à des modes de création non occidentaux. Il s'agit d'un des coups de semonce les plus importants qui aient été portés au mouvement, centralisateur et hégémonique, du modernisme. De là émergeront des œuvres dont l'intention politique est manifeste et qui dénoncent des situations, nourrissent des indignations et maintiennent ou instaurent une distance critique.

Elle-même d'origine libanaise et active dans le milieu de l'art contemporain depuis presque vingt ans, Jamelie Hassan cherche dans son travail à abolir les frontières qui existent entre les cultures d'origine (la sienne par exemple) et la pratique de l'art contemporain. Son travail démontre une sympathie toute particulière pour les groupes dont la culture ne coïncide pas avec celle de la majorité. Son œuvre *Slaves' Letters (Study)*, 1983 (fig. 32, cat. n° 174), est une description imagée de la douleur, qu'on suppose être celle d'un esclave, ainsi que du sentiment de révolte qu'a fait naître cette douleur. L'artiste emprunte une symbolisation simple (une pierre, du charbon, un piment), évocatrice de l'environnement du locuteur et qui en signe en quelque sorte le témoignage. La composition évite tout artifice savant ou sophistiqué afin que les effets se concentrent sur le sentiment d'exclusion qui ressort du récit. L'artiste invite ainsi le spectateur à ressentir et à partager ce sentiment.

Su Schnee évoque elle aussi dans *Sketch for Lapaz*, 1985 (cat. n° 304), une figure tirée d'une culture non occidentale, qu'elle traite avec gravité et respect. Le long cou rappelle la présence de pratiques ritualisées et donne à la figure une prestance qui impose la déférence. Là encore, l'empathie de l'artiste pour son sujet s'impose d'évidence. Partant d'un matériel ethnographique plus explicite quant à ses sources, Anne Ramsden (cat. n° 287) met elle aussi en scène une femme liée à une pratique rituelle, pratique qu'elle interroge sous l'angle d'une perspective féministe.

Dans une veine semblable mais en tenant davantage compte de la présence dans ces œuvres de deux cultures antinomiques, celle de l'artiste et celle, non occidentale, à laquelle fait référence l'œuvre, l'artiste montréalaise Dominique Blain s'emploie à souligner le choc que crée l'injustice, sous toutes ses formes. Plus élaborées sur le plan formel, ses œuvres, comme *Livre 4*, 1989 (fig. 33, cat. n° 30), ont recours à divers procédés de mise en scène qui redoublent l'évocation d'un abus de pouvoir réel, par l'évocation, à travers ces pages déchirées d'un livre, de cet autre abus de pouvoir que constitue la censure. Les individus sont, chez Dominique Blain, aussi vulnérables que les processus par lesquels le sens peut émerger. L'indignation s'accompagne d'une déconstruction des systèmes qui nous font nous indigner.

Ce travail doit aussi être rapproché, avec quelques nuances toutefois, de celui de Ron Benner qui, de même, commente des images tirées d'un environnement sociopolitique autre que le sien, notamment celui de La Havane dans sa maquette pour *Capital Remains* (fig. 34, cat. n° 25), sauf que dans ce cas-ci les clous rouillés qui se retrouvent dans le bas des images servent davantage à amplifier la métaphore, ici d'une puissance politique dissolue, qu'à la mettre à distance. Plus direct dans l'expression de ses objectifs politiques, l'œuvre de Benner prend le plus souvent l'allure d'un hommage ou d'une dénonciation, deux formes de discours plus traditionnellement accordées à la pratique d'un art engagé.

À l'autre bout du spectre des œuvres mettant en scène des chocs de culture et d'idéologie, on trouve celles de l'artiste japonais, auteur de nombreuses installations à travers le monde, Tadashi Kawamata.

Ce dernier est connu pour de grandes installations de bois brut, qui apparaissent comme des excroissances, hirsutes, des immeubles auxquels elles sont accolées. On reconnaît dans ses œuvres des matériaux et un savoir-faire non occidentaux, mais, bien au-delà encore, on y perçoit une allusion très efficace à tout ce que la rationalité de l'espace urbain semble vouloir exclure. *Fieldworks-Montreal Project*, 1991 (cat. n° 199), se rapporte à des travaux, parallèles aux grandes installations de l'artiste, et qui consistent en de petites constructions volontairement précaires que Kawamata réalise à partir de matériaux trouvés sur place et qui, aussitôt complétées, retournent naturellement, et assez rapidement, à leur état originel d'accumulation de rebus.

## LA NATURE PRISE AU PIÈGE

Au cours des années 90, la nature resurgit à nouveau comme un thème de prédilection pour de nombreux artistes. Il est remarquable de constater cependant qu'elle réapparaît davantage sous la forme du motif que sous sa forme traditionnelle de paysage. À en juger par les œuvres collectionnées par Maurice Forget, la nature ne trouve plus sa place de nos jours que dans des micro-paysages de feuilles, de plantes, de fruits, etc., comme si l'espace urbain et synthétique avait entièrement quadrillé la nature, l'avait refluée dans l'infiniment petit et que ce n'était plus qu'à cette échelle, celle du gros plan, qu'elle pouvait nous livrer ses secrets. C'est l'impression que créent les œuvres de Roberto Pellegrinuzzi, *Le Chasseur d'images (Trophée)*, 1991 (fig. 35, cat. n° 270) ou de Pierre Boogaerts, *Feuille*, 1990 (cat. n° 36). Les deux font cohabiter un travail systématique de repérage de l'image par le médium photographique et la mise en évidence d'un motif naturel, magnifié et isolé par le procédé photographique. En ce sens, tous deux incitent à croire que la nature n'existe plus que dans sa médiatisation, car tant le motif naturel que ce qui le médiatise semblent agir comme des faire-valoir l'un de l'autre. Les feuilles de Pellegrinuzzi sont très explicitement des photographies : elles en ont le grain, le cadre, l'effet de transparence. Elles existent aussi à l'échelle et au format que favorise la technologie photographique, soit celui de l'« agrandissement ». Si Pierre Boogaerts semble davantage favoriser la réflexion sur l'itinéraire du photographe autour du motif végétal, Roberto Pellegrinuzzi nous amène à observer, du plus près possible, la texture de la feuille, à un niveau si rapproché que cette vision devient pour la plupart d'entre nous une vision inédite (interdite ?) du motif le plus familier qui soit. Comme si l'artiste saturait notre regard, dirait-on, du caractère végétal de cette feuille.

Le sculpteur Jean-Pierre Morin met un soin aussi grand à affirmer le caractère sculptural de son motif de feuille qu'à magnifier ce motif dans *Sans titre*, 1991 (cat. n° 256). Là encore les traits distinctifs du médium sont exacerbés tout comme le sont les traits de l'objet naturel. La feuille semble flotter dans le vent, alors que la sculpture repose solidement au sol et les deux propositions, aussi contradictoires puissent-elles paraître, coexistent parfaitement bien.

C'est probablement chez un sculpteur comme Stephen Schofield qu'est exalté le plus dramatiquement le contraste entre le motif naturel et la structure dans laquelle ce motif est enchâssé. *Ensemble de 123 œufs*, 1994 (fig. 36, cat. n° 305), est une sculpture constituée à partir de moulages d'œufs faits de ciment fondu et suspendus à des structures métalliques rigides. L'aspect linéaire des supports s'oppose à la qualité organique des grappes d'œufs et donne l'impression, avec ce ciment fondu dans lequel sont figées les formes d'œuf, que celles-ci sont soumises à une forme quelconque de supplice. Le contraste ici ne fait pas que fasciner, il se lit comme une contrainte et de ce fait crée un effet oppressant.

## L'INTIMITÉ HIGH-TECH

On se rappelle que l'art conceptuel des années 70 avait largement eu recours au caractère d'imprimerie. On s'en servait pour accentuer le caractère impersonnel du contenu textuel de l'œuvre — et de l'œuvre entier. Les supports utilisés pour ces textes étaient aussi le plus souvent placés sur des supports conventionnels de l'écriture et du texte, sans valeur particulière, comme le sont par exemple de simples feuilles de papier. Dans les trois œuvres qui suivent, on retrouve un rapport

image-texte qui peut faire penser à l'art conceptuel, mais la ressemblance s'arrête là. Les œuvres de ces trois artistes canadiens, Alexander, Lexier et Boyer, ont en effet assez peu à voir avec des œuvres dans la lignée desquelles on aurait pu de prime abord être tenté de les situer. Là où l'art conceptuel tentait de dépersonnaliser, ces artistes versent dans la confidence. Là où l'art conceptuel cherchait à évacuer les décisions esthétiques et banalisait par exemple le choix de ses supports, Alexander, Lexier et Boyer recherchent des matières aux caractéristiques très marquées : verre, métal, néon... Il s'agit, peut-on dire, d'une autre approche, probablement plus proche de la série *Écritures de l'intimité* repérée dans la section précédente que de toute autre tendance, sauf qu'ici les œuvres acquièrent une apparence très sophistiquée, obéissent à un choix étudié des matériaux et à une mise en scène très élaborée. La technologie cependant, bien maîtrisée, tend à se faire oublier, car elle est ici un simple véhicule, un moyen de faire s'incarner des sensations et de fixer des émotions.

Vikky Alexander crée dans *Glace*, 1989 (fig. 37 cat. n° 1), un redoublement parfait d'un concept et de son expression plastique. Le mot « glace », qui apparaît en transparence sur la surface de verre dépolie, exprime avec une économie admirable de moyens toutes les qualités intrinsèques et extrinsèques auxquelles fait allusion ce mot. Là où un artiste qui travaille dans une veine conceptuelle aurait dû décrire une impression, Vikky Alexander cherche l'expression la plus directe, celle dont la simplicité sera d'ailleurs si grande qu'elle rendra l'œuvre presque trop parfaite, quasi inaccessible.

Le titre de l'œuvre de Micah Lexier, *Quiet Fire: Memoirs of Older Gay Men*, 1989 (cat. n° 231), est emprunté à un livre dont est tirée la citation qui surmonte l'installation : "I like sex, but I like it with someone who's read a book." Que le spectateur comprenne que cette phrase est de l'artiste ou de quelqu'un d'autre, il retient surtout de cette œuvre que l'artiste fait sienne cette confidence et qu'il nous la livre sur un ton assuré, direct, presque humoristique. Le détour par la technologie, chez Lexier, n'est pas une façon de brouiller les pistes : il sert la confidence, il en précise la nature, le ton, il qualifie l'émotion, il aide à recréer le contexte qui la sous-tend. L'appareillage technologique, toujours différent d'une œuvre à l'autre, se lit, tout comme le texte qu'il nous propose par ailleurs.

Cette intimité, Gilbert Boyer la recrée à travers le degré de difficulté avec lequel ses œuvres arrivent à livrer leur contenu textuel. Celles-ci, comme c'est le cas de *Il ne distinguait plus les mots de sa bouche de ceux de sa tête*, 1993 (cat. n° 41), exigent que l'on s'approche de très près de l'œuvre afin de pouvoir déchiffrer le texte qu'elle contient. Une fois trouvé l'angle de vision approprié, le texte apparaît d'une parfaite lisibilité. La phrase y devient un objet à conquérir et qui, une fois acquis de cette façon, laisse des traces plus permanentes, parce qu'elles ont transité par une attitude corporelle précise, qui n'était pas dictée d'avance. Ainsi, la bouche et la tête dont il est question dans cette pièce font directement référence à celles du spectateur, qui va littéralement chercher les mots avec sa tête, là où ils se trouvent, dans l'angle de vision qui les fait apparaître.

## LE TEMPS AFFECTIF

On avait déjà remarqué, dans les années 70, que c'était deux femmes, Irene Whittome et Betty Goodwin, qui avaient les premières instauré un univers formel où le corps, la trace et l'empreinte se déployaient pour la première fois librement dans un espace qui leur conservait tout leur potentiel expressif d'émotion. C'était du jamais vu. Les décennies subséquentes verront la multiplication des démarches entreprises par les femmes artistes, leur diversification également dans des pratiques parfois plus formalistes, parfois plus engagées, mais aussi la poursuite de cette voie tracée, il y a plus de vingt ans, par des artistes qui ont voulu aborder un univers qui n'était pas essentiellement féminin, mais qui rejoignait une sensibilité et une intériorité avec lesquelles elles se sentaient en parfaite correspondance. Le travail des femmes réunies ici pourrait se caractériser par la façon dont le corps s'y incarne et le degré d'ambiguïté qu'elles maintiennent dans l'image de manière à ne pas en épuiser le sens trop rapidement.

La représentation du corps, chez Kiki Smith, combine souvent l'apparence extérieure et la représentation de fonctions internes. Un propos qui pourrait sembler tourner autour de l'anatomie

transcende continuellement celle-ci. En effet, chez Smith, les fonctions organiques internes apparaissent comme l'expression d'un souffle intérieur. Pour elle, le corps est davantage l'expression des phénomènes complexes qui y transitent que la vision clinique préconisée par la période contemporaine. *Sueño*, 1992 (fig. 38, cat. n° 314), offre le contraste saisissant mais tout à fait réconfortant d'un « écorché » (représentation, en anatomie, d'un corps dépouillé de sa peau) qui, contrairement aux représentations traditionnelles, ne montre pas un corps figé, mais doucement recroquevillé comme si la figure humaine flottait ou dormait.

Avec *O Burrow*, 1986 (cat. n° 157), une œuvre réalisée pour une vente-bénéfice de la galerie Oboro mais qui rejoint au plus près l'univers de l'artiste, Betty Goodwin donne une image touchante de la fragilité à travers le rapport à la fois surprenant et réconfortant qu'entretiennent une figure humaine et la figure d'autruche sous laquelle celle-ci est terrée *(burrow)*. Comme c'est le cas dans l'œuvre de Goodwin, celle de Sheila Segal *Nest No. 45*, 1992 (cat. n° 309), présente elle aussi une surface richement travaillée sur le plan graphique, une surface abordée comme si elle était un organe vivant, une peau par exemple, qui conserve la mémoire des blessures anciennes.

Ressentie plutôt que représentée, c'est ainsi qu'on pourrait qualifier la façon dont plusieurs artistes abordent le médium photographique dans son rapport au sujet. Sorel Cohen dans *Bed of Want, No. 1-4*, 1992 (fig. 39, cat. n° 60), propose quatre photographies d'un lit, qui semblent autant d'empreintes de la gamme étendue de références auxquelles un lit peut être associé, du confort aux rêves en passant par la maladie, les rapports amoureux ou le deuil. Chaque fois, le lit semble à la fois photographié et radiographié, comme si une réalité extérieure était captée en même temps qu'une réalité intérieure, invisible à l'œil nu — ce qui rappelle d'ailleurs, en photographie, un procédé déjà repéré dans la gravure de Kiki Smith qui montrait l'image tout à fait paradoxale d'un « écorché » doucement recroquevillé.

Geneviève Cadieux privilégie elle aussi, dans l'objet ou dans le sujet qu'elle retient, les références émotionnelles qui y sont rattachées. Il est cependant impossible face à une œuvre de Geneviève Cadieux de décrire précisément, de cerner précisément, et une fois pour toutes, l'émotion dont il est question. L'image suggère toujours une condensation de diverses émotions. Ainsi la bouche de *Sans titre*, 1989 (fig. 40, cat. n° 52), qui rappelle un élément d'une installation également de 1989 et intitulée *Hear Me with Your Eyes*, peut exprimer aussi bien le plaisir que la douleur. De l'intensité on ne peut douter, mais il s'avère vain de « résoudre » la source de cette intensité, de la fixer dans un sens mondain. Énigmatique, elle n'en demeure que plus intense. En ce sens rien n'est moins didactique que le travail d'une telle artiste, qui cherche à maintenir l'intensité de l'émotion à l'abri de toute démonstration utilitariste et qui s'attache aussi bien au pouvoir qu'a l'image photographique de rendre évident qu'à celui de rendre énigmatique.

L'ambiguïté est aussi une caractéristique de l'image que recherche Angela Grauerholz. Chez elle, la nature et l'identité mêmes de l'objet photographié suscitent des questions. Ainsi le flou dans lequel baigne l'image d'un pied dans *Foot*, 1993 (cat. n° 168), nous cache l'origine de ce pied : est-ce un pied photographié ou une image de pied, peint puis rephotographié par l'artiste? Ce type de manipulation de l'image, qui recourt au flou et au cadrage, a pour effet de brouiller les références objectales qui nous relieraient à l'image et de nous garder en contact le plus étroit possible avec le monde de l'affect et de l'imaginaire. En ce sens, ce type d'œuvre abolit la distance du décodage et de la lecture pour nous plonger dans un rapport de proximité qui sied mieux à notre mémoire affective qu'à notre conscience du temps et de l'espace réels.

Vu sous cet angle, le tournant des années 90 semble donc avoir favorisé une stratégie marquée à la fois par l'approfondissement de certaines approches mises de l'avant au cours de la décennie précédente et, en même temps, par une ouverture maximale du champ des arts visuels et une inscription de plus en plus affirmée du sujet. Ainsi, cette histoire de l'art moderne et contemporain que nous a fait parcourir la Donation Maurice Forget — et qui s'était ouverte, rappelons-le, sur la mise à nu de l'inconscient que favorisaient les dessins surréalistes d'un Pierre

Gauvreau — se clôt ici sur des œuvres qui nous entraînent dans l'exploration d'un temps dont la mesure est davantage affective qu'objective. Il s'agit donc d'un retour qui — compte tenu de l'efficacité redoutable dont sont dotées ces œuvres — a toutes les allures d'un nouveau départ.

Ill. page 60

Vue intérieure de la résidence de Mᵉ Maurice Forget, 1991

# Aparté

La Donation Maurice Forget comporte un petit ensemble d'une quinzaine d'œuvres prémodernes canadiennes où figurent entre autres Horatio Walker (cat. nᵒ 354), William Brymner (cat. nᵒˢ 46 et 47), Suzor-Coté (cat. nᵒ 318), Charles Huot (cat. nᵒ 183) et Fritz Brandtner (cat. nᵒ 42). Cette collection, antérieure à la grande collection dont nous venons de traiter, préfigure en quelque sorte celle-ci et l'accompagne. Elle reflète, elle aussi, l'éclectisme qu'on remarque dans l'ensemble de la collection moderne et contemporaine. Ainsi, aux côtés d'un Suzor-Coté, on retrouve un Edmond-Joseph Massicotte (cat. nᵒ 245) dont la pratique a été diffusée davantage dans les milieux populaires. La figure humaine est prépondérante dans cette collection qui privilégie très sensiblement le dessin.

La Donation comporte aussi un autre ensemble, encore plus réduit en nombre, d'œuvres internationales, dont un premier groupe date des années 20, et un autre, assez épars, des années 50 aux années 70. Les constructivistes russes composent le premier. Le second laisse une place aux artistes de l'abstraction lyrique comme Antoni Tàpies (cat. nᵒ 319) et Mark Tobey (cat. nᵒ 325) et à quelques figures de proue de la peinture plus figurative tels Karel Appel (cat. nᵒ 5) et Georg Baselitz (cat. nᵒ 16). Ce sont aussi, dans la plupart des cas, des œuvres sur papier de dimensions généreuses. Ces œuvres témoignent principalement des « manières » de ces artistes, ainsi que de leur présence — assez visible — sur le marché de l'art montréalais des années 70.

# Itinéraire d'un collectionneur

Entrevue avec Maurice Forget

**France Gascon** : Ce qui frappe le plus dans votre collection, c'est, d'une part, l'éclectisme dont vous avez fait preuve et qu'il est inhabituel de retrouver chez un collectionneur privé, et, d'autre part, votre apparente volonté de faire œuvre d'historien en rassemblant des œuvres fortes et représentatives des mouvements les plus importants qui ont marqué l'art au Québec de 1940 à 1990. Est-ce une volonté délibérée de votre part?

**Maurice Forget** : On m'a souvent reproché mon éclectisme. Cela a d'ailleurs été une source d'inquiétude pour moi parce que je trouvais parfois que mon initiative de collectionneur était dispersée et que mon projet manquait d'unité. Or, voilà que je suis une personne large d'esprit, avec des intérêts multiples. La collection était avant tout destinée à me faire plaisir et je trouvais une variété de plaisirs dans le monde de l'art montréalais. En fait, mes choix se sont dirigés presque exclusivement vers ce que je trouvais à Montréal, et je dois dire que ce que j'y trouvais était un festin non seulement pour l'œil mais également pour l'esprit. Au départ, je n'avais pas d'objectif, la collection n'avait pas de but. Ma collection n'était pas destinée à être donnée à un musée, pas plus qu'à être encyclopédique. La seule composante légèrement encyclopédique se rapporte à une liste que j'avais préparée des artistes ayant travaillé entre 1955 et 1965, et que je considérais importants. J'avais le goût de trouver des œuvres d'artistes qu'on voyait un peu moins souvent. Et j'ai assez bien réussi, je crois. J'ai déniché des œuvres de Maurice Raymond, Pierre de Ligny-Boudreau, Jean Lefébure et d'autres comme eux qui sont tombés dans l'oubli et qui étaient sur mes listes. Je me demandais toujours où trouver des œuvres de ces personnages. Armé de patience, on finit toujours par trouver. On me reproche parfois d'être un peu dilettante et il y a du vrai là-dedans. Ce n'était pas une composition organisée cette histoire-là. Pourtant, je suis content qu'on lui trouve maintenant des cohérences et une certaine unité et qu'on l'organise autour d'une réalité historique. Ce n'est toutefois pas cette motivation qui m'a guidé dans mes acquisitions.

**F.G.** : Vous avez souvent choisi les œuvres d'artistes dont la réputation n'était pas confirmée au moment de vos acquisitions. C'est ce qui fait dire à Stéphane Aquin, dans un des textes de cet ouvrage, que certains de vos choix accompagnent et même précèdent une relecture de l'histoire de l'art, relecture à laquelle on s'est livré au cours des derniers dix ans, particulièrement dans les milieux académiques.

**M.F.** : Je suis bien sûr flatté que l'on dise ça de moi. J'aimerais rappeler qu'à la base de ma collection, il y a quand même une certaine familiarité avec les arts visuels qui vient de mon passage obligé dans un collège classique : dans mon cas, un collège particulièrement avancé à certains points de vue. Le Collège Saint-Laurent était reconnu pour son équipe de hockey et pour son studio d'art, qui a d'ailleurs donné naissance, plus tard, à la galerie Nova et Vetera et, après, au Musée d'art de Saint-Laurent. Naïf que j'étais à cette époque-là, j'absorbais tout comme une véritable éponge. Le père Gérard Lavallée nous enseignait, nous faisait travailler au studio d'art, puis nous accompagnait en groupe voir des expositions, souvent avec l'artiste Gilbert Marion qui était aussi professeur au collège. Ce sont eux qui nous ont initiés. Ils nous ont fait découvrir Borduas, mais également tout l'art contemporain qui se faisait à l'époque. La galerie Nova et Vetera était un peu comme le Musée d'art de Joliette, mélangeant ou juxtaposant l'art religieux et l'art d'avant-garde. Par exemple, dans la liste de ceux qui ont exposé à la galerie, on trouve Gagnon, Gaucher, Hurtubise, Riopelle, Molinari et d'autres moins connus. Cette relecture dont vous parliez précédemment est donc davantage pour moi une nouvelle visite chez des gens que j'avais déjà connus. Au Musée d'art de Saint-Laurent, les étudiants en arts plastiques aidaient à

diverses tâches : dessiner les affiches, photocopier les catalogues, faire du gardiennage. Inévitablement, on rencontrait les artistes. Par exemple, je me rappelle une exposition de céramique de Jean Cartier. Ce n'est pas quelqu'un de très connu, mais ça m'a intéressé d'aller voir, vingt ou trente ans plus tard, si des œuvres de Jean Cartier, céramiste, pouvaient encore se trouver. Le même genre de raisonnement, je l'ai fait à propos d'artistes un peu marginaux de cette période des années 60. Ça n'explique cependant pas pourquoi je me suis intéressé à Graff et aux ateliers de gravures, sauf qu'à partir du moment où on ouvre la porte sur un monde de création, on ne peut pas la refermer facilement. Et je pense qu'au fond de moi, il y avait un désir de renouer plus activement avec le milieu de l'art contemporain de Montréal dont l'activité était, me semblait-il, aussi intense que lorsque j'étais au collège. En effet, cette expérience a été tout aussi riche. Louis Comtois a été dans ma classe depuis les éléments latins jusqu'en rhétorique. Il n'a pas terminé son cours classique parce que la volonté de créer était si forte chez lui qu'il a repoussé le latin, le grec et la philosophie en faveur d'une vie artistique professionnelle. Dans les années avant son départ, il partageait souvent avec moi ses idées sur l'art. Ma relation avec Louis Comtois a été très marquante et je lui dois une grande ouverture sur tout ce qui se faisait à l'époque à Montréal.

**F.G.** : J'aimerais qu'on revienne un peu en arrière et que vous nous expliquiez pourquoi, à la fin des années soixante-dix, vous avez décidé de devenir collectionneur. Pouvez-vous nous parler des influences majeures que vous avez subies, en particulier au début?

**M.F.** : Concernant mon goût pour collectionner, le milieu familial a joué. Chez nous, il était normal d'avoir sur les murs ce que j'appellerais de « vraies peintures à l'huile ». C'est-à-dire que mes parents, sans être des intellectuels, étaient quand même des gens cultivés de la bourgeoisie bien-pensante. Pour eux, c'était normal d'avoir des œuvres d'art dans la maison. Donc, dans les années soixante-dix, quand je me suis établi moi-même dans une domesticité de célibataire, il m'apparaissait tout à fait normal de recourir au procédé que je connaissais pour aménager et d'aller chercher des œuvres d'art. Pas de reproduction, pas de « poster », mais l'équivalent des « vraies peintures à l'huile » que j'avais toujours connues. On dit beaucoup de choses sur les célibataires, notamment qu'ils sont des irresponsables... Il est certain qu'ils ont, à un certain moment donné, un revenu disponible à dépenser pour l'acquisition de biens de luxe plus élevé que des gens qui ont des obligations familiales et des enfants à éduquer. Alors quand — et ceci s'est peut-être produit plus rapidement pour moi que pour d'autres — mes revenus ont dépassé mes besoins courants, ça m'a semblé tout à fait normal de dépenser cet excédent de revenus dans des œuvres d'art. Et puis, il y a le fait que j'ai changé à plusieurs reprises de domicile, allant toujours vers du plus spacieux. Plus tard, lorsque je me suis occupé d'aménagement dans mon cabinet d'avocats, Martineau Walker, j'ai découvert des corridors entiers où il y avait énormément de place pour installer des œuvres d'art. Je n'ai jamais cherché à me guérir de ma boulimie, n'ayant jamais été limité par un manque d'espace.

**F.G.** : Vous avez rencontré sur votre chemin des gens qui vous ont amené à explorer l'histoire de l'art contemporain au Québec et qui vous ont entraîné dans des avenues parfois nouvelles pour vous. Qui sont ces gens?

**M.F.** : J'ai eu certainement des gourous, que je reconnais avec plaisir et qui occupent une place importante à côté des gourous d'origine dont j'ai déjà parlé plus tôt, les Gérard Lavallée, Gilbert Marion et Louis Comtois. Il y a eu d'abord les premiers galeristes que j'ai rencontrés. Le tout premier fut Antoine Blanchette qui, à la galerie Treize, faisait une excellente œuvre d'éducation populaire. Il avait l'art de choisir et de promouvoir des expositions attirantes ainsi que le talent d'élaborer des concepts très attractifs. Je me rappelle ses premières expositions de ce qu'il est convenu d'appeler l'avant-garde russe, les expositions de Sonia Delaunay ou son intérêt passionné pour l'art africain. Mon deuxième gourou fut Michel Giroux, de la galerie Jolliet. Tout comme Antoine Blanchette, il m'a

ouvert à l'art international. Mais aussi, il m'a permis d'acquérir des œuvres intéressantes de la période qui m'attirait le plus, du moins à cette époque-là, celle des années cinquante et soixante. Le marché de l'art est composé évidemment de la vente mais aussi de la revente, et donc beaucoup d'œuvres destinées à la revente transitaient par les arrière-boutiques des Jolliet, Treize et autres. Dans ces années-là, les maisons d'encan n'occupaient pas la place qu'elles occupent aujourd'hui. Mon troisième gourou fut John Schweitzer, qui m'a beaucoup impressionné par sa recherche constante de la perfection dans le détail. Il était aussi très éclectique : il avait, par exemple, organisé une exposition très intéressante des photographies de Jauran. Ce n'était pas évident de faire une exposition de Jauran. D'ailleurs, cette exposition a permis qu'on le redécouvre. Un peu plus tard, la galerie Lavalin a aussi fait une exposition sur lui. John m'a fait découvrir et aimer — ou parfois il m'a simplement donné la possibilité de voir — les œuvres d'artistes importants qu'on ne voyait pas souvent. Je me rappelle une exposition de Duane Michaels, un photographe extraordinaire, qu'on n'avait jamais vu à Montréal. Il a eu l'idée de faire une exposition de photos du danseur Edouard Lock. Chaque exposition de John Schweitzer était un événement. J'étais très content d'avoir eu ce contact. Un dernier gourou galeriste que j'aimerais mentionner est Brenda Wallace. Elle m'a ouvert à l'art du Canada dont j'avais une connaissance surtout livresque bien que j'aie déjà visité des galeries à travers le Canada. Grâce à Brenda Wallace, nous avons eu l'occasion de voir à Montréal les Ed Zelenak, Vikki Alexander et bien d'autres. Si ce n'était de Brenda, je n'aurais jamais connu Micah Lexier, en plus de tous ces artistes à contenu qui portent autant d'intérêt au message qu'à la forme. Ensuite, je ne pourrais non plus oublier un deuxième groupe d'intervenants du milieu, tout aussi importants, que sont les directeurs d'institutions muséales. Je pense notamment à Claude Gosselin du Centre international d'art contemporain de Montréal, dont les expositions *Aurora Borealis* et *Lumières* m'ont donné une nouvelle façon de considérer les œuvres d'art, au-delà des supports traditionnels et des lieux usuels de présentation. Aussi, mon ami Luc d'Iberville-Moreau, directeur du Musée des arts décoratifs, qui m'a incité à une plus grande rigueur et à la recherche constante de qualité.

**F.G.** : Votre collection pourrait aussi se caractériser par ce qui n'y apparaît pas. Au Québec, plusieurs collections privées se sont bâties autour de figures emblématiques comme celles de Riopelle ou de Borduas. Or, on remarque que ceux-ci ne sont pas présents dans votre collection. Comment l'expliquez-vous?

**M.F.** : Lorsque j'ai commencé à collectionner, Borduas était mort et les meilleures années de Riopelle étaient déjà derrière lui. Évidemment, ma collection comprend des œuvres datant des années vingt, mais pour l'essentiel et sauf pour ma « liste » d'obscurs, les artistes que j'ai privilégiés sont des artistes qui travaillaient au moment où j'ai commencé à collectionner. Donc, il y avait un aspect de disponibilité des œuvres sur le marché qui influait sur l'orientation de ma collection. Deuxièmement, quand j'ai dit tout à l'heure que mes revenus dépassaient mes dépenses, il ne faut pas croire que je disposais de ressources illimitées. Je pense que le montant le plus élevé que j'aie jamais dépensé pour l'acquisition d'une œuvre d'art est de 15 000 $. Je me rappelle avoir acheté un grand tableau de Jacques Hurtubise et l'avoir payé à raison de 2 000 $ par mois pendant six ou sept mois. Alors, acheter un Borduas important, c'était tout simplement impensable. Mais, vous savez, je n'ai jamais senti l'absence de ces artistes-là, car ils étaient déjà amplement représentés dans les collections de plusieurs collectionneurs québécois, comme vous le mentionniez. À l'époque, je ne pensais ni à l'utilité « sociale » de collectionner les œuvres d'artistes actifs, ni à l'intérêt intellectuel que pouvait représenter le fait de collectionner « autre chose » ou de construire un corpus sans « célébrités ». C'est rétrospectivement que ces intérêts apparaissent. Vous insistez sur l'absence des grands noms mais, pour moi, les seuls grands noms absents sont les deux qu'on vient de citer. Tous les autres, qu'il s'agisse de Molinari, de Gaucher ou de Tousignant, sont là, pas nécessairement avec des œuvres dont la valeur monétaire est très élevée, mais avec des œuvres que j'ai choisies comme représentatives de leur travail.

**F.G.** : Il demeure que lorsqu'on regarde votre collection, il s'en dégage une vision renouvelée de l'histoire de l'art du Québec. Par exemple, l'art des femmes dans les années 50 et 60 y est bien représenté. Aussi, dans votre collection, on trouve souvent une chose et son contraire. Par exemple, il est remarquable de vous voir vous intéresser, en même temps, aux œuvres provenant des ateliers Graff et à celles provenant de chez Véhicule Art. Deux mouvements qui, sur les plans sociologique et culturel, paraissent opposés, se retrouvent côte à côte dans votre collection. Vous faites autant place à l'attitude irrévérencieuse de Graff qu'à l'approche plus cérébrale et plus conceptuelle de Véhicule.

**M.F.** : J'ai un plaisir égal à regarder un Pierre Ayot et un Betty Goodwin ou un Irene Whittome. Pour moi, ce sont des œuvres de même niveau quoique de facture très différente, proposant des messages tout aussi différents, et des perceptions du monde parfois même divergentes. Je perçois bien sûr ces œuvres différemment, mais avec un égal plaisir. Alors je ne sais pas pourquoi on s'étonne de ça. J'aime la musique enjouée, parfois j'aime la musique plus contemplative : je ne vois pas pourquoi ce ne serait pas la même chose dans les arts visuels. On ne peut pas toujours être stimulé de la même façon. Y aurait-il quelque chose de plus ennuyeux qu'une collection qui parle toujours sur le même ton?

**F.G.** : Quel sens donnez-vous au fait de léguer l'ensemble de votre collection à une institution comme un musée?

**M.F.** : Je répondrai à votre question avec quatre explications. Tout d'abord, je n'ai rien « légué », puisque je suis encore vivant et compte le rester pendant suffisamment de temps pour monter une deuxième collection, différente de la première. Elle sera différente à plusieurs points de vue, dont le nombre de pièces. J'ai arbitrairement fixé à cent le nombre d'œuvres avec lesquelles je peux confortablement vivre. Lorsque j'aurai le goût d'en acheter une cent-unième, une autre devra partir. Je vois ça comme une façon d'augmenter constamment la qualité et la pertinence de ma collection. Les 400 œuvres de ma première collection étaient devenues un fardeau, en un sens. La deuxième sera ensuite aussi différente par le contenu : j'ai maintenant envie de m'entourer d'art tout à fait actuel, qui se fait aujourd'hui au Québec, au Canada et ailleurs. Je suis séduit notamment par la photographie et les œuvres grand format sur papier. Le don de ma première collection m'a donc permis de commencer la deuxième.

Ensuite, j'ajouterais que le fait de donner des œuvres à un musée contredit les affirmations que j'ai faites dans le passé, à savoir que je croyais que ces œuvres devaient retourner au public collectionneur qui cherche peut-être aujourd'hui les mêmes œuvres qu'hier je cherchais moi-même. J'avoue cependant être un peu déçu de notre marché montréalais : malgré beaucoup d'efforts louables, dont certains auxquels j'ai participé, notre société n'a pas encore produit assez d'individus qui sont prêts à s'embarquer dans l'aventure de la collection. Avec comme résultat que ça donne moins envie de remettre une collection sur un marché où elle n'est pas attendue avec appétit.

Troisièmement, on peut se demander pourquoi j'ai décidé de donner absolument tout, d'un seul coup. En effet, j'ai choisi le 31 décembre 1995 comme date de référence et j'ai décidé de donner tout ce que je possédais en fait de collection, ne conservant que l'art africain. Cette façon de faire m'a évité des choix déchirants, même si j'ai regretté de me défaire de plusieurs œuvres tout récemment acquises, comme la sculpture *Ensemble de 123 œufs* de Stephen Schofield qui a voyagé dans différents musées dès son acquisition et qui n'est jamais entrée dans mon quotidien. Je suppose aussi que j'aime assez le geste radical, qui permet de tout recommencer de façon absolue, à partir de zéro.

Enfin, même si vous ne me posez pas la question de cette façon, on pourrait se demander pourquoi j'ai choisi le Musée d'art de Joliette alors que j'ai été très engagé auprès d'autres institutions, dont le Musée d'art contemporain de Montréal. Eh bien, c'est surtout parce que

je sentais que c'est à Joliette que le don pouvait avoir le plus d'impact. Tout d'abord, je tenais à ne pas diviser la collection. Il importait donc que le musée récipiendaire puisse acquérir les œuvres plus anciennes. Je savais aussi qu'il n'y avait à peu près pas de dédoublement entre ma collection et la vôtre : il en aurait été autrement avec les deux principaux musées de Montréal ou encore le Musée du Québec. Puis, j'avais apprécié l'accueil et l'enthousiasme de votre musée lorsque j'ai testé les eaux avec des dons partiels en 1994 et 1995; la façon de faire est importante, il faut que le collectionneur sente que son don est important et attendu. Et, enfin, je crois que vous dirigez un musée de grande qualité, auquel je suis fier d'être associé.

**BIBLIOGRAPHIE SÉLECTIVE**

Monique Brunet-Weinmann, « Passion et placement : La Collection de Maurice Forget », *Vie des Arts*, hiver, n° 129, décembre 1987, p. 50-53

Monique Brunet-Weinmann, *Montréal 1955-1970 : Années d'affirmation — La Collection de Maurice Forget*, Montréal, La Galerie du Collège Édouard-Montpetit, catalogue de l'exposition tenue du 4 au 20 décembre 1990

**NOTES BIOGRAPHIQUES**

MAURICE FORGET est avocat d'affaires montréalais, né à Paris en 1947. Il est membre du cabinet d'avocats Martineau Walker depuis 1970 et il en est actuellement associé principal et président du Conseil. Diplômé des universités de Montréal et McGill, il est un spécialiste du droit des valeurs mobilières et des acquisitions d'entreprises et, à ce titre, conseiller juridique et administrateur de plusieurs grandes entreprises nationales. Très engagé dans la communauté, il a été président de la Fondation Héritage Montréal, des Amis du Musée d'art contemporain de Montréal et du Collège Dawson. Il a été pendant dix ans trésorier du Centre international d'art contemporain de Montréal. Il est actuellement président de l'Hôpital Douglas et vice-président du Musée des arts décoratifs de Montréal.

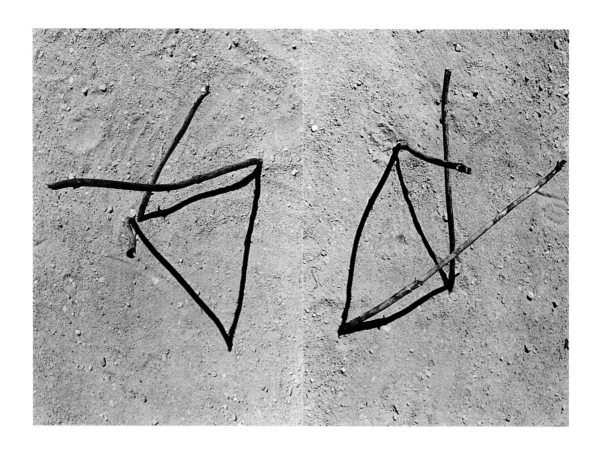

fig. 18

Serge Tousignant, *Géométrisation solaire triangulaire n° 2*, 1979

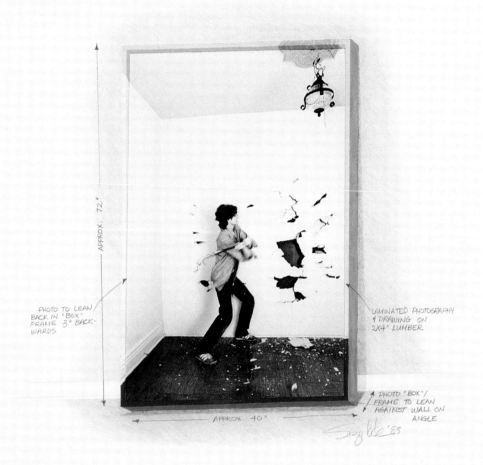

APPROX. 72"

APPROX. 40"

PHOTO TO LEAN
BACK IN "BOX"
FRAME 3" BACK-
WARDS

LAMINATED PHOTOGRAPHY
& DRAWING ON
2X4" LUMBER

PHOTO "BOX"/
FRAME TO LEAN
AGAINST WALL ON
ANGLE

fig. 19

Suzy Lake, *Working Study No. 3 for Pre-Resolution:*
*Using the Ordinances at Hand*, 1983

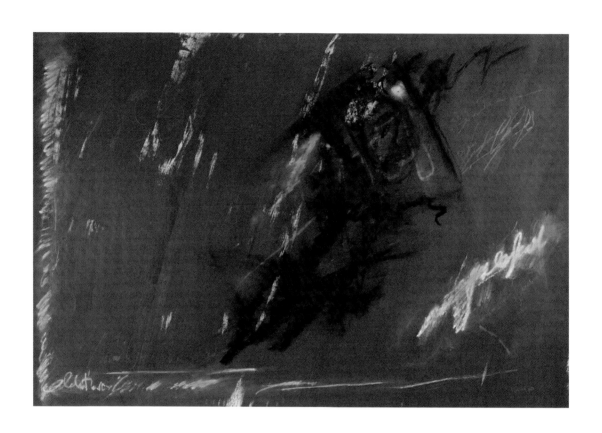

fig. 20

Louise Robert, *Numéro 354*, 1980

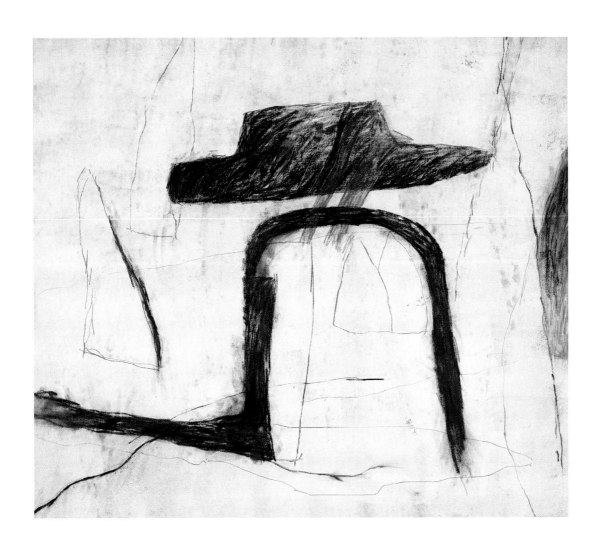

fig. 21

Marc Garneau, *L'Impromptu*, 1989

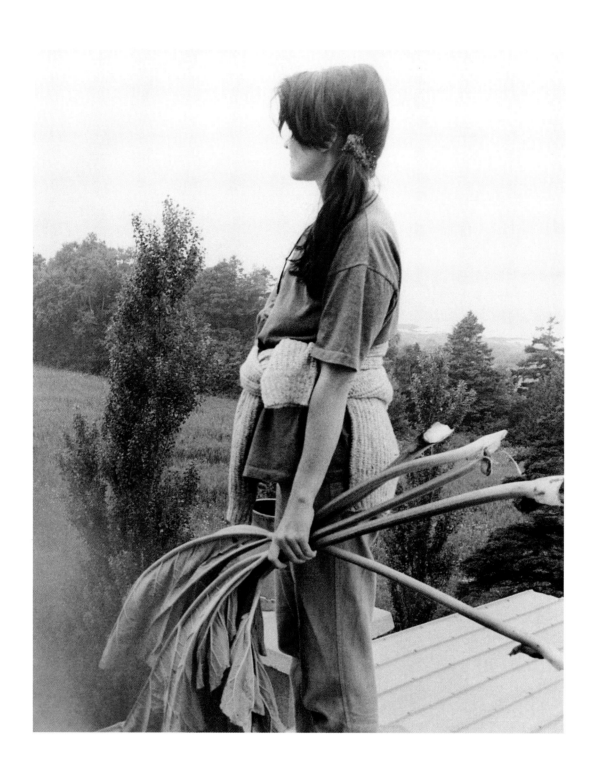

fig. 22

Raymonde April, *Femme nouée*, 1992

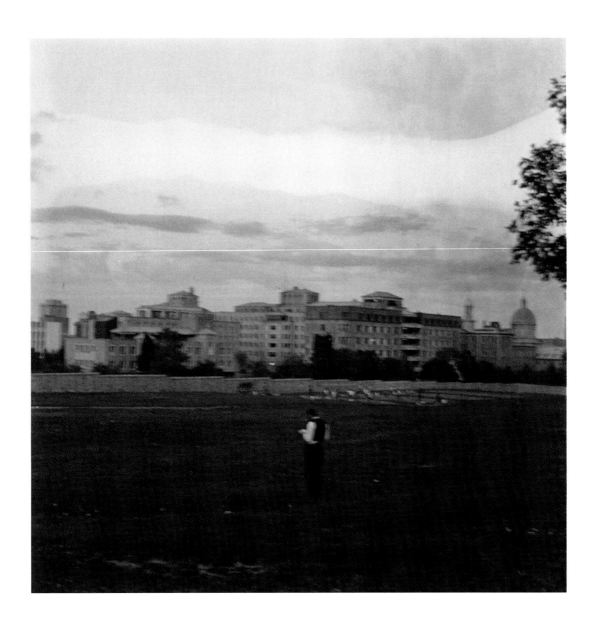

fig. 23

Angela Grauerholz, *Reader*, 1986

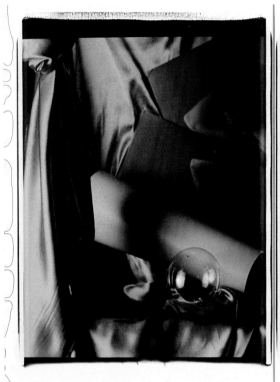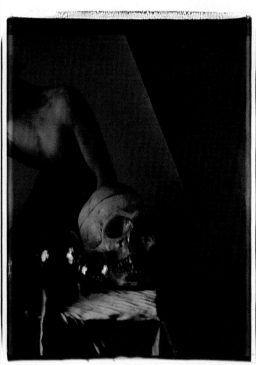

fig. 24

Evergon, *Boule et nature morte*, 1987

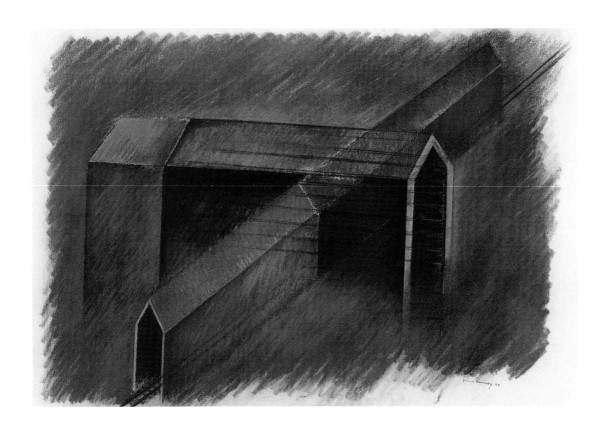

fig. 25

Melvin Charney, *Way Station No. 3*, 1984

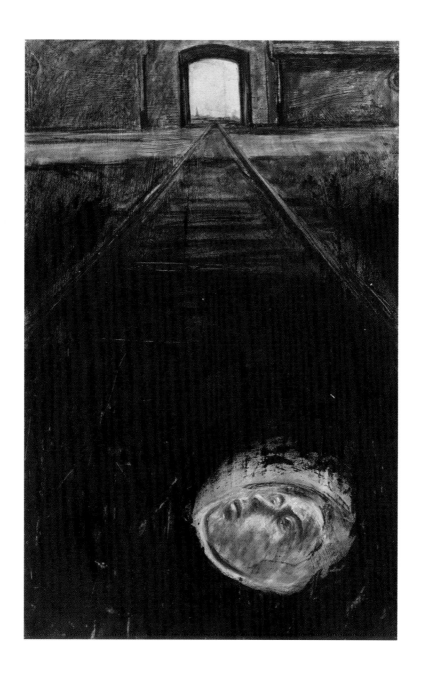

fig. 26

Peter Krausz, ... *Champs (paysage paisible)*, 1986

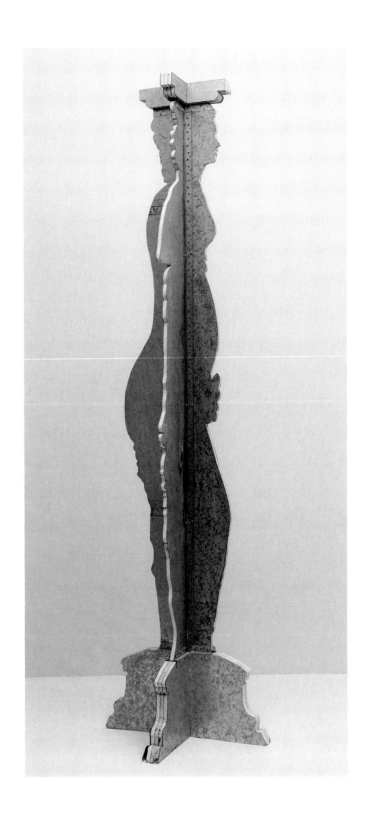

fig. 27
Pierre Granche, *Caryatide*, 1985

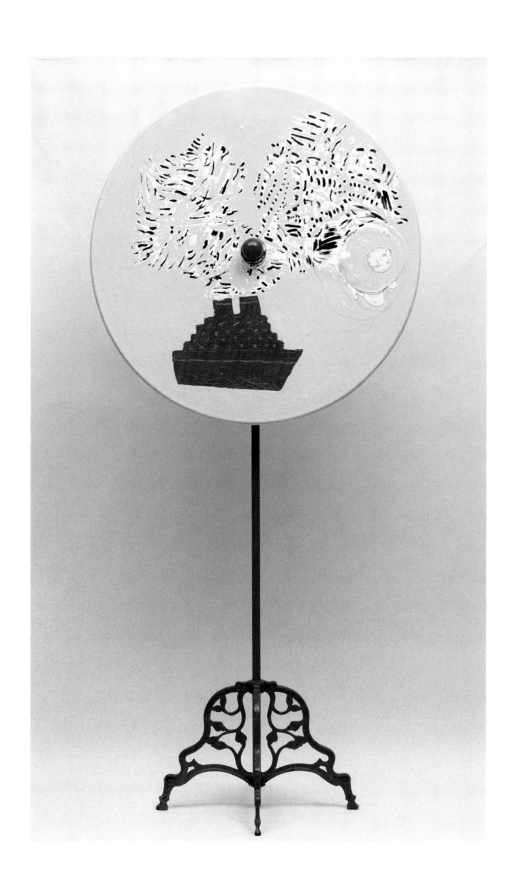

fig. 28

Sylvain Cousineau, *Roulette*, 1976

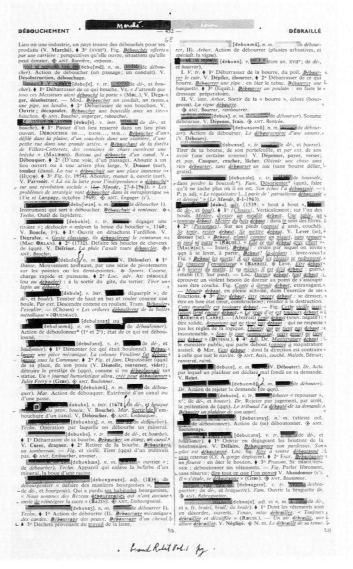

fig. 29

Rober Racine, *Page-miroir : débouchement/marché - 452 - hiver/débraillé*, 1986

fig. 30

Martha Townsend, *Pierre de bois n° 1*, 1991

fig. 31

Liz Magor, *Fish Taken from Tazawa Ko, December 1945*, 1988

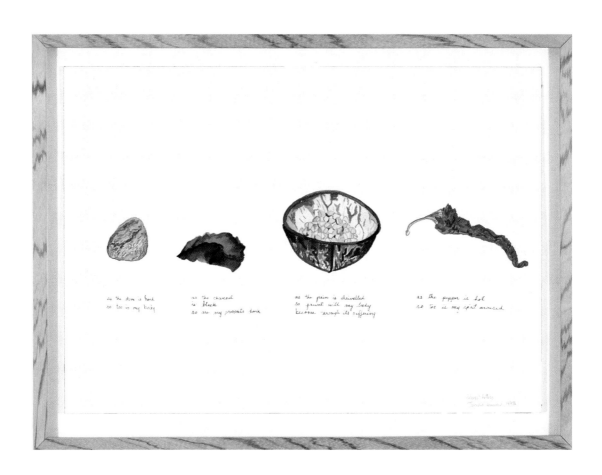

fig. 32

Jamelie Hassan, *Slaves' Letters (Study)*, 1983

# FOREWORD

FRANCE GASCON
DIRECTOR
MUSÉE D'ART DE JOLIETTE

THE FIRST TIME MAURICE FORGET mentioned the possibility of giving his private collection to the Musée, we displayed greater eagerness to see it again than appreciation of the scope of such a gift. We were anxious to review the works of the collection to measure the extent of the complementarity we knew existed between the two collections, his and ours. Visits and meetings in the weeks following confirmed that there was more reason for excitement than we dared imagine. First, the essential pre-requisite: the periods covered by Maurice Forget's collection corresponded perfectly to those mandated for the Musée d'art de Joliette. Then, it was soon evident that the collection had been developed according to a methodology that was very close, both in rationale and execution, to the one used in museums. As well, this collection would strengthen several areas in ours which we wanted to enrich, specifically the modern and contemporary Québécois art that is central to our concerns. And what a pleasure it was to find that Maurice Forget's collection comprised treasures while retaining the essential reference points that museologists strenuously endeavour to offer their public. Finally – and this in no way diminishes his gift – Maurice Forget matched it with another, an inventory of the works that, carefully developed, updated and enhanced with first-rate photographic documentation, would have been the envy of many museums, overwhelmed as they often are by the curatorial task.

The collection of the Musée d'art de Joliette comprises more than 6,000 works. Donations have always played a major role in our museum's history. Since the collection of the Clerics of St. Viateur was transferred to the Musée in 1975 – followed by the collection of Chanoine Tisdell and other important gifts like the ones made since the 70s – Stern, Lynch-Staunton, Dugas, Laberge, Joyal and subsequently many others – there has developed a long, prestigious list of collector-donors who took an interest in this institution which was located outside the urban centers and which had the audacity to make expanding art awareness its primary concern. The Maurice Forget Donation pursues a living tradition, and we are happy to see that this recent gift has already inspired others. The primary resource of a museum is the collectors around it. At the Musée d'art de Joliette, we are glad to be able to pursue their useful work, and to grant these collections curatorial tools that allow their outreach to be considerably extended to an increasing public. We sincerely honour all these collector-donors on the occasion of this donation, the most important ever made to the Musée d'art de Joliette.

In this exhibition and catalogue, we wanted to present the overall Maurice Forget Donation, reproduced here *in extenso*. The conception of both endeavours sought to do justice to the thematic and historical wealth it contains. The Maurice Forget Donation would not tolerate an overly facile thematic overview, and anything but a survey that followed the fine, complex, historic framework upon which the collection is based would have been inappropriate. The cross-section that was retained is the result of passionate and impassioning discussions that took place in the summer of 1997, and during which the horizon of Quebec art was reconstituted and redrawn many times over. The participants were members of the Museum's professional staff, joined for the occasion by art historians and critics, Mélanie Blais and Stéphane Aquin. We wish to thank both for sharing their heart and intelligence in the challenge that lay before us. The responsibility for documenting works in the collection was placed under the skilful direction of Christine La Salle, whom we warmly thank. Essays in which we participated were written for this publication – among them, those authored by Christine La Salle and Stéphane Aquin. Both deserve our most sincere thanks for the expertise they displayed in developing the background texts that constitute the core of this publication.

From the project's departure, we wanted to remain centered on the artists' works, and to approach broader social and esthetic problematics through the exceptional entrance they constitute. This publication and exhibition are dedicated to those artists represented there, and whom this project allows us to reencounter.

No general publication on our collections has been published since 1971. We are grateful to the Canada Council and the Department of Canadian Heritage for supporting this project, which was intended to show the value of our collection, and of more than five decades of Québécois and Canadian art. We are also grateful to the ministère de la Culture et des Communications du Québec and to Industry Canada whose financial

assistance fostered the creation of a website that will promote a broader dissemination of this book's content. Finally, we are indebted to Kodak Canada who gave us access to its resources during the digitalization of the reproductions.

This collection is the work of a man whose curiosity led him to become an historian. His horizon is the present. It is extremely gratifying to see – and we notice this with all great collections – that assiduous familiarity with the works ends up generating a world of knowledge that has no equivalence elsewhere. Often modest and perfectly aware that "connoisseurship" doesn't rate among bona fide art historians, collectors often prefer to entrench themselves in their own private space. In giving his collection to the Musée, Maurice Forget let it be projected over a backdrop other than the pleasure and discovery of private collecting. This audacity characterizes Maurice Forget. The availability and generosity he bestowed upon us throughout the reception of his gift and during subsequent preparations of the publication and exhibition were forms of support that determined the project's successful realization. In him, we found the ideal interlocutor: respectful of our aims and procedures, yet always eager to contribute and thus enrich them. We express our deepest gratitude to him for his assistance and for the trust he has shown us since the project's beginning.

The integration of this collection into our own demanded an unprecedented mobilization of personnel and of the technical resources at the Musée's disposal. In many cases, it was necessary to deploy extraordinary imagination to solve logistical problems and deal responsively with the scale of the task. New software and working methods were initiated over the course of this project. We would like to thank staff members who gave their best and met the challenge that the museological handling of this collection represented. The whole team, whose names appear at the end of this publication, deserves our gratitude and can rightly be proud of producing the publication and exhibition that crown the Maurice Forget Donation's integration into the Musée d'art de Joliette.

Among the publication's main craftspeople, we would like to emphasize the contribution of its designer, Sylvain Beauséjour, of translator, Kathleen Fleming, and of photographers, Ginette Clément, Denyse Gérin-Lajoie, Alexandre Mongeau and Richard-Max Tremblay – as well as the project manager of the website developed to promote this collection and its content, Robert Roy from Connexion/Lanaudière.

This catalogue was illustrated just as lavishly as we wished thanks to the collaboration of the artists and rights-holders who graciously allowed us to reproduce the works. We thank them. We are also grateful to museum and gallery staff who helped us find the coordinates of many of the artists in the catalogue. We particularly thank the Musée d'art contemporain de Montréal and the head of its documentation center, Michèle Gauthier.

During its presentation at the Musée in the summer of 1998, the exhibition is supplemented by a series of guided talks, *Les compagnons de route du collectionneur* [The Collector's Fellow Travellers], featuring the dealers and specialists who guided Maurice Forget in developing his collection: Jocelyne Aumont, Simon Blais, Antoine Blanchette, Christiane Chassay, Éric Devlin, Madeleine Forcier, John Schweitzer, Sheila Segal and Brenda Wallace. On behalf of Mr. Forget and ourselves, we would like to thank them for supporting this project and demonstrating ongoing availability when we asked them to share their extensive knowledge of the works, the market and the artists. The Festival international de Lanaudière, executive director François Bédard, and president Jacques Martin, are also entitled to our gratitude for the festival's collaboration in promoting this series.

The acceptance of this donation was endorsed by the Board of Directors of the Museum and its Acquisitions Committee, whom we sincerely thank.

Among our major partners, we would like to highlight the ministère de la Culture et des Communications du Québec and the Ville de Joliette. Their operations funding allows our activities to be ongoing.

Finally, during the exhibition *Temps composés: The Maurice Forget Donation*, the Musée will host the 1998 annual conference of the Société des musées québécois. The Board of Directors joins us as we proudly offer, via the Maurice Forget Donation, privileged access to the wealth and creativity that mark contemporary visual art.

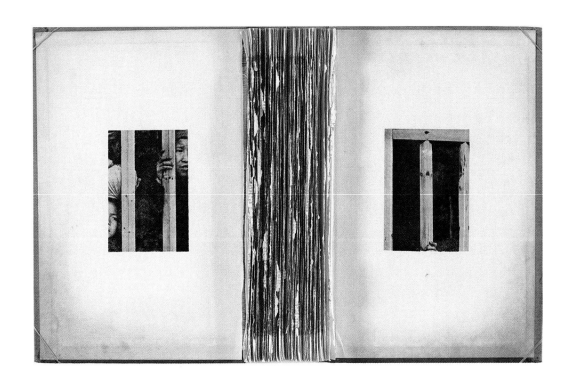

fig. 33

Dominique Blain, *Livre 4*, 1989

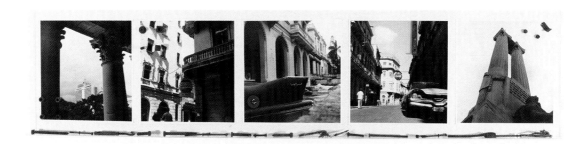

fig. 34

Ron Benner, *Maquette pour Capital Remains*, 1987

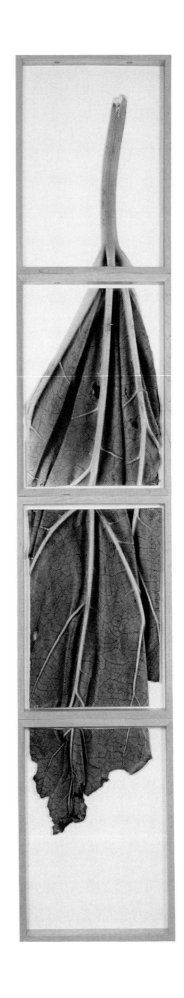

fig. 35

Roberto Pellegrinuzzi, *Le Chasseur d'images
(Trophée)*, 1991

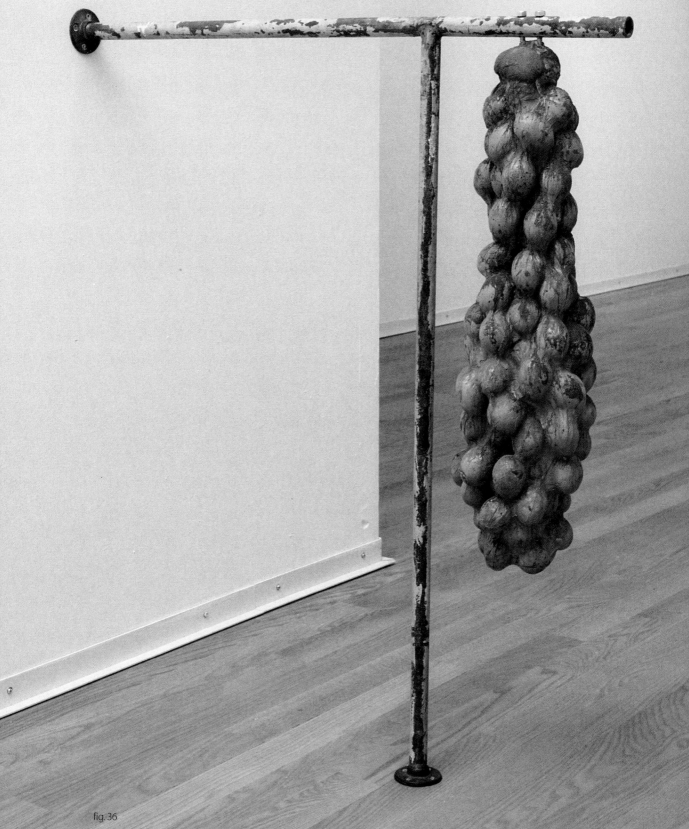

fig. 36

Stephen Schofield, *Ensemble de 123 oeufs*, 1994

fig. 37
Vikky Alexander, *Glace*, 1989

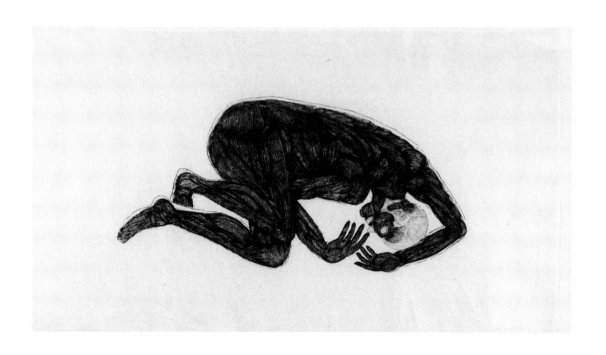

fig. 38

Kiki Smith, *Sueño*, 1992

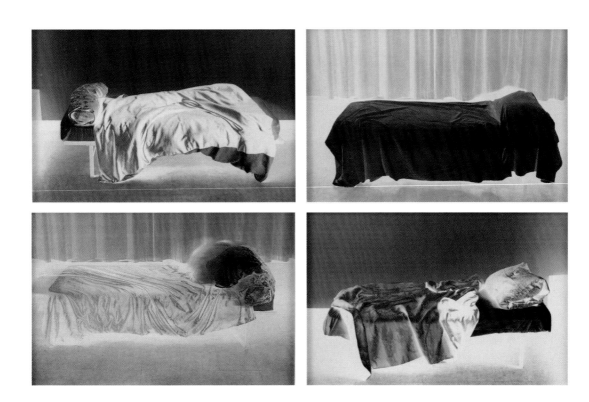

fig. 39

Sorel Cohen, *Bed of Want, No. 1-4*, 1992

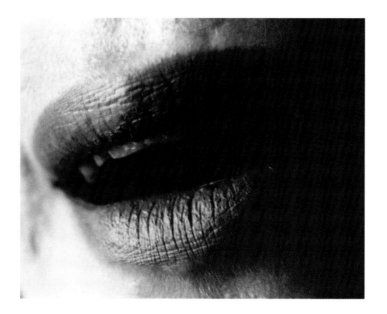

fig. 40

Geneviève Cadieux,  *Sans titre*, 1989

## INTRODUCTION

France Gascon

In December 1995, Maurice Forget signed an agreement with the Musée d'art de Joliette to accession his private collection of nearly 400 works. Although the collection includes a few Canadian works of the early 20th century, it essentially comprises modern and contemporary Canadian works, primarily Québécois. It represented a wide variety of disciplines: painting, sculpture, works on paper, photographs, installations and mixed-media assemblages. A total of 247 artists figure in the collection, of which 223 are Canadian and twenty-four international.

Mr. Forget is a Montreal lawyer involved in the city's artistic and cultural milieu, and has been president of various organizations – some devoted to heritage preservation and others to promoting contemporary art. He had been collecting art since the late 70s. His activities as a collector fulfilled his dual attitude of openness to current trends and historic curiosity, allowing him to acquire works and bodies of work occasionally overlooked by institutions. Consequently, his collection now constitutes quite a representative and original account of the history of Quebec art over the past fifty years. In certain respects, this collection stands among the great surveys with which modern and contemporary art historiography has familiarized us, as seen in Quebec. However, Mr. Forget's collection also affords a fine and varied range of the different "species" of art that constitute recent art in Quebec, as well as complete, coherent œuvres – currently the object of rediscovery and rereading that highlight the Donation and place it at the forefront. The historic importance of art by women, to name just one aspect, finds eloquent expression in this collection.

Maurice Forget's collection owes a great deal to the milieu to which it was intimately bound. Underlying every selection is Montreal's distinctive contemporary art scene as it appeared from the late 70s to the 90s. The Maurice Forget Donation invites us on a tour of this vast scene. Those who lived through these years will easily find the choices and biases of dealers motivated by unfailing engagement in contemporary art, and viewers will be interested to trace Maurice Forget's personal avenues through the terrain. In an interview with the donor later in this publication, Mr. Forget recalls the most important landmarks in his itinerary as a collector.

The material this donation offers us is of great value for sociologists and historians of art, and for art lovers. The synthesis we are advancing is intended to reveal the particular intelligence – a blend of instinct, curiosity and rigour – at work behind the collector's choices. All collections, even institutional ones, are marked by their limitations: access to funds, the market, knowledge, and to storage and hanging space are never unlimited. Hence, like all collections, private or institutional, the point of this collection is to know what strategies the collector utilized to make his collection exceed its particular limitations. So it seemed interesting to us to find out how this collection managed to connect with the artists' work and create for them a context that fostered better appreciation and understanding.

"Collectors' taste" – if not their personal predilections – is usually talked about more than their ideas. Yet the object of passion can also be an intellectual object. The two are not irreconcilable. However, rare are those private collectors who by accumulating works of art seek to portray a cultural milieu and systematically reconstitute both its primary tendencies and its subtlest nuances. Nevertheless, this is what Maurice Forget undertook to do, under the guise, and in all modesty, of "collector's pleasure". This is the enterprise which the present publication and exhibition seek to delineate. A history of contemporary art, seen from Montreal, takes its place here. And it is to this history – primarily Québécois, but not exclusively, for the borders are progressively losing relevance – that we refer in the four sections that follow: Resistance and Conquest (From the 40s to the 60s), The Explosion (From the 60s to the 70s), Turning Inward (The 80s) and Incarnations (The Turn of the 90s).

# RESISTANCE AND CONQUEST
## THE 40S TO THE 60S

STÉPHANE AQUIN

THE PERIOD FROM 1939, when the Contemporary Arts Society was founded, to 1965, when formalism triumphed after ten years in existence, is relatively simple in terms of esthetics and rich in its sustained pace of events and the extraordinary quality of work produced. Art movements were connected in a tight logic: Surrealism, Automatism, Post-Automatism, lyric abstraction, geometric abstraction, Plasticism, Op Art, and so on. A flurry of manifestos followed: the *Refus global*, *Prisme d'Yeux*, the *Manifeste des Plasticiens*. The list of principal figures is like a roll call of modern painters: Alfred Pellan, Paul-Émile Borduas, Jean-Paul Riopelle, Fernand Leduc, Guido Molinari, Yves Gaucher, etc. In less than 30 years, marginal as it was, modern art acquired official status: in 1964, Quebec's Cultural Affairs ministry founded the Musée d'art contemporain de Montréal, the first museum in Canada devoted to this sphere of activity.

Within the limits of a private collection, the Maurice Forget Donation affords us both a detailed and nuanced reading of this period. If certain names such as Borduas and Pellan are missing, each of the main chapters is narrated here. Moreover, the Collection allows us to reconstruct certain aspects that are usually overlooked, such as the admirable and significant contribution of women artists to Post-Automatist painting. Furthermore, we discover a fine account of the Surrealist period here that goes well beyond the 40s.

## MODES OF SURREALISM

Pierre Gauvreau executed the drawing, *Abstraction*, in 1947 (Fig. 1, Cat. No. 143) – a year after the Automatists' first exhibition in Montreal, and a year before the publication of the *Refus global*, of which he, with Paul-Émile Borduas, was one of the authors. This drawing illustrates the essence of Automatism: "unpreconceived visual handwriting," as Borduas defined it. "During execution, no attention is paid to content." As we contemplate the inextricable tangle of lines, it seems the artist's hand moved freely over the surface. Momentarily protracted to form the semblance of fissures and horizon lines, the mark is nevertheless rapid, uncontrived, often subject to brief, intense jerks. No composition or rational calculation seems to determine how the lines and hatching are ordered.

The links between Québécois Automatism and Surrealism operate on several levels. The very principle of Automatism is borrowed from that of Surrealism, defined as "dictated by the unconscious," a privileged access route to "surreality." Alfred Pellan met André Breton in Gaspé during the war. In Paris after the war, Fernand Leduc and Jean-Paul Riopelle also socialized with Breton. The "Pope of Surrealism" even wrote the preface to the catalogue for Riopelle's first exhibition in Paris in 1949. As well, there was a social and political agenda that revolved around total liberation, to which the *Refus global* manifesto bears witness. "A place for magic! A place for objective mysteries! A place for love! A place for necessity!" it declares.

But Surrealism also inspired a number of other Québécois works, not necessarily connected to Automatism per se. With his *Personnage fantastique*, dated 1949, Gérard Tremblay also seemed to practise the game of visual accident (Fig. 2, Cat. No. 333). The difference here is that, out of vaguely parallel lines and areas of color, there emerges the image of an extraordinary being. The figuration was born of abstraction, but it is a figuration relieved of the weight of its reality, and charged instead with expressive connotations. This fantastic character also seems ghostly, in the sense that it gives form to such images as gather at the gates of the unconscious.

The dictates of the unconscious also seem to animate a drawing executed by Albert Dumouchel in 1951 (Fig. 3, Cat. No. 110). Forms accumulate and are deployed, apparently with no intended verisimilitude or composition. Unlike Gauvreau, however, Dumouchel preserved the horizon line of figurative art which gives pictorial space a scenic dimension. Furthermore, as improbable as these forms might appear, they are nonetheless contained, unified, ultimately perceivable as monsters engaged in a unique combat. Primarily a

master engraver, Dumouchel did not abandon himself to the fluidity of drawing as freely as, say, Gauvreau, but retained from his chosen medium a taste for clean, well defined lines and controlled variations in intensity.

The 50s and 60s saw the progressive erasure of Surrealism beneath a wave of post-Automatist and Plastician abstract painting. Yet Surrealism did not disappear from the Quebec artistic reality. Solitary figures like Roland Giguère (Cat. No. 152), both a poet and an engraver, perpetuated its aims, never yielding to the charms of "Hard Edge". Sculptors like Robert Roussil (Fig. 4, Cat. No. 296), reinterpreted its free, unshackled vocabulary.

On the other hand, through the example of Dumouchel, whose work also bears the mark of Pop Art, the fantastic dimension of Surrealism resurfaced among some of the members of Graff. One can also trace its legacy in the poetry of unclassifiable artists like Sindon Gécin, who transforms the appearances of reality according to his fantasies, sometimes inspired by linguistic images. In *Le Lierre* [Ivy] (Cat. No. 144), which "dies if it is not attached" as the French saying goes, Gécin shows an ivy whose falling leaves are hearts. Gécin's drawing is unmistakable. Hatched, minutely detailed, almost compulsive, it adds a dimension of fantastic complexity to images that are otherwise of disconcerting and almost childish simplicity.

## The Plasticians' Progress

In February 1955, painters Louis Belzile, Jean-Paul Jérôme and Fernand Toupin, as well as the critic Rodolphe de Repentigny (also painting under the pseudonym, Jauran), launched the first Plastician manifesto, wherein it was written that visual or plastic phenomena must be considered "ends in themselves". The same year, the *Espace 55* was held at the Montreal Museum of Fine Arts, giving Plastician painting its first moment of glory and its baptism by fire, while Borduas, who came from New York for the occasion, repudiated it publicly.

Ten years later, Montreal Plasticism enjoyed another glorious moment with the inclusion of Guido Molinari and Claude Tousignant in the exhibition *The Responsive Eye*, held at the Museum of Modern Art in New York and bringing together artists from eighteen countries. The triumph was such that, in the magazine *Vie des Arts* the following year, theoretician Fernande St-Martin summarized the decade 1955-1965 in this "highly original pictorial movement, Plasticism, which took over from Automatism and put Montreal on the map as a dynamic hub in the international art scene".

During these ten years, Plasticism underwent a marked evolution which many commentators – taking their cues from St-Martin and the modernist theory Clement Greenberg was developing in New York – were tempted to read as the systematic progression of painting toward self-referentiality. To measure the trajectory between these two moments – and two generations – of Plasticism, one needs only to compare a work like Jauran's *Sans titre, n° 208*, dating from 1955 (Fig. 5, Cat. No. 193), to *Mutation rythmique bi-jaune* (Fig. 6, Cat. No. 251) by Guido Molinari, painted ten years later.

In Jauran's canvas, forms fit into each other according to an irregular organization that seems straight out of Cubism. The colours are laid according to delicate harmonies. The lines bear the trace of an applied hand that indeed sought straight lines, but was unprepared to surrender its dearly acquired rights over to masking tape. In the eyes of the younger painters, everything in this work, right down to its easel-painting dimensions, betrayed "composition" – a remnant of expressionism.

Guido Molinari's work seems to belong to an entirely different horizon of thought. The composition has given way to a uniform and apparently mechanical, "hard edged" handling of the painted surface, with broad, vertical, alternating stripes in different hues of yellow. But is this painting really about stripes? Shouldn't we talk about planes? And in this case, which is in front and which behind? With *Mutation rythmique bi-jaune*, a work typical of his production of the period, Molinari proposes to play upon the parameters of pictorial art: plane, line, colour, and, of dire consequence to the artist's eye, the illusion of depth. A game of nuance, indeed, but strictly optical, stripped of the age-old varnish of humanism that still encumbered the work of others like Jauran.

Exceeding the historical moment of its currency, formalist esthetics asserted itself as one of the fundamental modes of contemporary painting. Hence, although from an entirely different generation than Jauran's or Molinari's, Louis Comtois extended Plasticism's research on chromatic modulation and its formal connections, as

witnessed in the painting, *Sans titre*, of 1974 (Cat. No. 67). Effecting his own concern for nuance, Comtois juxtaposed three planes of different but analogous colour, of which one is truncated at the top. As the eye sweeps the surface from one plane to another in search of a point of reference, it must constantly reconstitute the chromatic values which, as the truncated part indicates, are themselves a function of the planes' dimension.

## THE THIRD ROUTE

The "triumph" of Plasticism should not overshadow the many other forms that influenced abstract painting at the time. The Maurice Forget Donation contains several examples of this third route – or routes, the plural being more to the point here – going well beyond the self-referentiality within which the second wave of Plasticians contextualized painting.

Among these non-aligned practices, which evaded the strictest aspects of Plasticism, Yves Gaucher's œuvre occupied a dominant position. The path he undertook in abstraction rested on finding equivalence between painting and music, between visual phenomena and sound elements. Produced in 1965, *Point-Contrepoint* (Fig. 7, Cat. No. 141) was the last of the remarkable series of the six prints produced after a Webern concert in Paris in 1962, a decisive event in Gaucher's career.

The purification of the surface undertaken in preceding pieces was here pushed to the limit. Only a few lines remained, a few "signals," finely embossed, in disconcerting symmetry. By varying the chromatic value, depth and intensity of the lines, leaving the center of the surface entirely empty and compelling the eye to fix constantly on the signals, Gaucher, against all expectations, made this symmetry dynamic. As the title indicates, *Point-Contrepoint* put into play a spatial rhythmics based on subtle harmonic relationships of repetition and opposition.

After executing this piece, Yves Gaucher sold his printing press... The turning-point *Point-Contrepoint* marked a period of remarkable visual evolution; its austere surface and the discreet organization of animating signals announced the masterly series, *Tableaux gris*, which Gaucher undertook in December, 1967.

Another great master of abstract painting, as well as an accomplished filmmaker and photographer, Charles Gagnon did not make the traditional trip to Paris like most compatriots of his generation but stayed in New York for five years in the late 50s, where he was influenced by John Cage, Jasper Johns and Robert Motherwell. If his painting resembles an attempt to synthesize Expressionist gesture with geometry, it manifests a poetics of void and sign that evokes Oriental philosophy. Dating from 1964, the work (Fig. 8, Cat. No. 130) in the Maurice Forget Donation is structured according to a principle the artist valued in the 60s, that of the window-screen, a notion imported from photography and filmmaking. This canvas is thus meant to be read as the projection site of four pictorial episodes illustrating the relational combat of black and white – a combat that takes on a quasi-metaphysical dimension in its Taoist opposition of the two extremes of non-colour.

## FEMININE ABSTRACTION

If the work of Yves Gaucher and Charles Gagnon – as well as, notably, Paterson Ewen (Cat. No. 112 and 113), John McEwen (Cat. No. 247 and 248) and Jacques Hurtubise (Cat. No. 184 to 188), also represented in the Forget Donation – illustrates the wealth and the diversity of the Montreal abstract art scene at the turn of the 60s, the most significant phenomenon of post-Automatism remains without a doubt the preponderant role played by women. It is a role too often overlooked by the official accounts, but one to which the Forget Donation, with sensitivity and discrimination, does justice.

Marcella Maltais occupied a privileged, central position in the post-Automatist trend. From 1955 to 1967, years when she turned from figuration to abstraction, Maltais built an *œuvre* that was rich in nuance and which illustrated her refusal to confine work to a closed function, whether it be expression, representation or self-referentiality. Criticism about her cited the example of French painter, Nicolas de Staël. Executed in 1960 at the height of this period, *Scarabée des glaces* (Fig. 9, Cat. No. 239) is situated halfway between gestural abstraction – of which it retains its rich, impasto textures – and geometric abstraction, visible in her structuring of the surface into vertical stripes. But is abstract painting the only thing at issue here? The title leads us to believe the

contrary, inciting us to see in this knot of crevices at the center of the work an insect caught in the splintering of ice.

Rita Letendre figured among the other artists who played a leading role in the post-Automatist trend. From 1953 to 1963 when she lived in Montreal, Letendre forged her own path, original and marked, at the margins of both Automatism and Plasticism yet always guided by what she said was a lesson from Borduas – the principle of self-knowledge. *L'Empreinte*, from 1962 (Fig. 10, Cat. No. 229), admirably expresses the synthesis Letendre sought throughout this period between the controlled structuring of the surface and the expressionism of brushstrokes of rare liveliness.

In the rich chromatic contrasts of this canvas, we can also see what Letendre was reputed for during this period and later, namely the importance she accorded to light. Dealing with more than the predominant formal issues of plane and surface, Letendre's work put into play a luminous, "luminary" element, both the result of determined chromatic manipulation and an imponderable, immaterial phenomenon. As concrete object, painting as practiced by Rita Letendre thereby preserved an element of mystery that verged upon spiritual.

The success of women artists like Marcella Maltais, Rita Letendre (Cat. No. 228 to 230), Lise Gervais (Cat. No. 148 to 151) and Monique Charbonneau (Cat. No. 55) was real, yet short-lived. Taken hostage by the theoreticians of formalism, the history of abstract painting quickly abandoned women midstream, as though their contribution were superfluous to the course of events. "However," writes art historian Rose-Marie Arbour, "before becoming entirely masculine, post-Automatism was feminine, and emblematic of a notion of Nature whereby irrationality, instinct, subjectivity and the emergence of the unconscious allowed so many artists in postwar, francophone Quebec to attain modernity."

## CANADIAN SURFACES

As dominant as Montreal was as a center of abstract art in Canada at the time, most other Canadian cities also had flourishing schools of abstract art. Toronto could boast a group called the Painters Eleven, whose first exhibition took place in 1953 in the Robert Simpson department store where painter William Ronald worked. Less systematic than its Montreal counterparts, most of the members worked in spirit of New York abstract expressionism, and in 1957, the group was even visited by influential critic, Clement Greenberg. Further to the west, Regina was home to the Regina Five, who officially began in 1961 following Barnett Newman's visit two years earlier to the summer workshops at Emma Lake, affiliated with Regina College. Vancouver in the 50s was experiencing an unprecedented boom marked by a burgeoning international modernist architecture of very local flavor, and abstract art, less unified than elsewhere, was concentrated around such names as B.C. Binning, Jack Shadbolt, Gordon Smith, Takao Tanabe and Roy Kiyooka.

Executed in 1955, the year after he moved to New York, William Ronald's *Composition* in ink (Fig. 11, Cat. No. 294) reveals the New York influences the artist was then experiencing. Ronald – who had enviable success in New York before returning to Canada in 1965 – borrowed from artists like Jackson Pollock, the great master of Action Painting, the technique of drip-painting, evident in the trickling colour which Ronald blended with a system of daubing, applied with equal spontaneity and energy. Another typically "Pollockesque" feature was the all-over composition: daubing and trickling is distributed evenly over the work's surface from one edge to another; hierarchy no longer exists, nor is there a distinction between background and foreground; both are melted into an inextricable, energetic network of colour. Nevertheless, as its title indicates, this work is not exempt from a certain calculated design, relative though it may be: we can discern an ordering of marks which seem to intersect regularly at right angles, or to be positioned evenly up to the edges of the surface.

Another noteworthy member of the Painters Eleven, Jack Bush, came to full artistic maturity in the early 60s as he emerged from the tachism of abstract expressionism and developed a style characterized by the diaphanous and subtly irregular fields of vivid colour that belong to the genre, colour field painting, and which recall the work of New York artist, Morris Louis. Works like *Nice Pink* (Cat. No. 50) or *Red Sash* (Fig. 17, Cat. No. 49) – at the time, Bush's titles always described chromatic movement or form – bear witness to an intense search for equilibrium between the appeals of formalist abstraction and the experiences of expressionism. The trace of the movement of the hand applying the fields of colour is evident in the smudges outlining the forms. Though vivid, the colours

subtly depart from the unmodified, commercial state preferred by, for example, the adherents of Op Art. Furthermore, the slow slope of the contours typical of Bush's work, suggests sotto voce transient depths.

After being the "sixth" official member of the Regina Five, Roy Kiyooka moved to Vancouver in 1959. His piece in the Maurice Forget Donation dates from 1965 (Cat. No. 201), the year the artist represented Canada at the São Paulo Biennial with Jacques Hurtubise (Cat. No. 184 to 188) and Claude Tousignant (Cat. No. 326 and 327). Taken from the series, *Ellipses*, it is evidence of the high degree of formalism Kiyooka had by then achieved; here he performs a complex game of reflections and inversions on the motif of the ellipse. Incorporating lines cut out with a scalpel, forms drawn with a compass, colours applied with a roller, Kiyooka's work blended flawless acuity with the "optical" esthetic of the hour in a clear manifestation of how the various abstract art movements of the period participated in an esthetic that was becoming increasingly international.

# THE EXPLOSION

STÉPHANE AQUIN

## THE 60S TO THE 70S

BY THE MID-60S ABSTRACT PAINTING had triumphed: the official emblem of the modernity to which Québécois society aspired, and entrenched in its institutions, abstraction soon saw its supremacy challenged as a new generation arrived on the scene. With the unprecedented development of artistic milieux that were becoming more structured and professional, esthetic issues became more complex, crystallizing nevertheless around a certain set of "problems". Did art consist of objects or actions? Was its function esthetic or political? Was it addressed to an elite or to the people? Finally, were Quebec artists to develop a language specific to their society, or participate unselfconsciously in the international movement?

This section of the exhibition lets us take account of such questions fairly precisely. Of course, the avant-garde movements that generated attention with actions and performance work – Ti-Pop, the group Zirmate, happenings by Serge Lemoyne – found themselves excluded by their very nature. Despite the challenge such art forms represented to collectors, the Maurice Forget Donation nevertheless comprises traces of this trend, which was perpetuated notably by the artists that gravitated toward the Véhicule gallery.

### THE GRAFF CONSTELLATION

One of the most distinctive phenomena of the 60s and 70s was the amazing rise of printmaking. In the wake of the great Albert Dumouchel (1916-1971), appointed the head of printmaking at the École des beaux-arts de Montréal in 1960, young artists found in this popular, "democratic" medium – i.e., multiple, accessible and linked to traditional craft – a kind of Trojan horse by which new values could penetrate the fortress of "great art". Among these young artists was Pierre Ayot, who founded the printmaking center, Graff, in 1966 and was himself one of the most articulate printmakers of his generation.

Executed in 1967, "the year of Expo," Ayot's serigraph entitled *Ma mère revenant de son shopping* [My mother coming back from shopping] (Fig. 13, Cat. No. 12) is an ironic comment on all the commonplaces of the so-called liberation of this epic period. Mother still does the shopping, but she goes about it topless, and takes the car (Might she live in the suburbs?). The times, they were a-changing. Taking a deliberately provocative point of view, Ayot charged the image with a great deal of humour and eroticism, making apparent the ambiguity between the emancipation of women and the fuelling of male fantasy. He also transposed an American Pop Art practice – the representation of trademarks – to the local context, clearly identifiable in the Steinberg's logo.

As populist as it might appear, printmaking according to Pierre Ayot was based on a keen awareness of the traditional parameters of representation (which it shrewdly diverted) as well as the current problematics of contemporary art. While careful not to isolate printmaking from the normal stream of recognized practice, Ayot proved to be quite sensitive to the issue of interdisciplinarity, by which, here as well, he distanced himself from the purist ideal of great modernist painting. In *Winnipeg Free Press* (Fig. 13, Cat. No. 11), executed in 1980, he married serigraphy with sculpture, playfully acknowledging the textual origins of printmaking techniques – as well as, again, American Pop Art. Here, Ayot reworked Andy Warhol's idea of representing 3-d commercial objects and borrowed the soft-sculpture thing from Claes Oldenburg, adapting and applying them ironically to Canadian reality.

While not the first printmaking center in the province – Richard Lacroix founded the *Atelier libre de recherches graphiques* in 1964 (Cat. No. 203) – Graff quickly and permanently asserted itself as one of the main centers of printmaking in Quebec. Graff was more than a production center, it was (and still is) a milieu, almost a community, that espoused a philosophy of art. Taking the opposing stance to abstraction, the members of Graff developed a Pop imagery, polished with American references and Montreal folklore, through which the preoccupations of the moment shone: national affirmation, sexual liberation, feminism, *joual,* popular culture, and so on.

Nowhere was this philosophy better expressed than in Graff's group projects. The third one, after *Pilulorum* and *Graffofones*, the *Graff Dinner* (Cat. No. 66) album represented the genre at its height. Produced in 1978, it united twenty-seven members of the studio around the idea of the recipe book, which here takes brilliant forms – from Serge Lemoyne's *Hot-dog du forum* (Fig. 14, Cat. No. 223) to Francine Beauvais's *Salade soleil* (Cat. No. 18), through Benoît Desjardins's *Pouding chômeur* (Cat. No. 94).  Humour, tradition, irreverence, social criticism, eroticism, populism – such were the ingredients that made up this exuberant album, produced at the peak of Quebec printmaking, before it experienced decline in the 80s.

## TWO PIONEERS: BETTY GOODWIN AND IRENE F. WHITTOME

Figuring among the pinnacles of printmaking during these years are works by two women artists, Betty Goodwin and Irene F. Whittome, whose forays into the discipline would nonetheless turn out to be transitory or episodic.  Unlike the Graff associates, these artists' use of printmaking was not conditioned by an ideology of democratic access; nor, hence, was it accompanied by the development of a populist esthetic, but rather represented a visual language among others by which the nature of the bonds between art and the body could be explored.  Feminists before their time, Goodwin and Whittome were among the first artists in Quebec to work along the lines of the esthetic of the body which became predominant in decades to come.

Goodwin first devoted herself to printmaking out of dissatisfaction with her painting and a stated need for "self-discipline". With a serendipitous sense of experimentation, Goodwin pressed real objects directly into soft varnishes, then modified the resulting impression to emphasize the effects of transparency and opacity.  During this four-year phase in her work, 1969 to 1973, Betty Goodwin set her attention on objects charged with symbolic and emotional connotation, such as birds' nests and vests.

The series of works that resulted, among the most decisive of Goodwin's career, includes *Crushed Vest* (Fig. 15, Cat. No. 160).  The print discloses the body through its covering, the vest, and is quite literally the physical imprint of it.  The vest itself is imprinted with the form and movement of the body that inhabited it... The trace of a trace, *Crushed Vest* admirably expresses the moving dialectic that Goodwin sought to establish between the presence and absence of the body, the object of all appropriations and projections.

Irene F. Whittome also worked printmaking with a freedom that stemmed from her multidisciplinary artistic practice, transgressing the medium's conventional uses and codes.  Such was the case with *Incision 5* (Fig. 16, Cat. No. 358), 1972, where the artist directly manipulated the proof, painting and incising all four modules on this strange, waffled surface.  Since there exists a print composed of a single module entitled *Incision 4*, one can hypothesize that the artist's proof, *Incision 5*, is meant to be a reflection on the multiple. This dimension is often present in Whittome's work, which is a kind of archaeology of Western rationalism, with its modes of calculation and classification; added here is an overt reference to feminine sexuality, another key issue in her work.  Could this be an allegory for the impossibility of confining femininity within the strict parameters of rationalism? Irene F. Whittome's work is not as abstract as it appears.  In way that is engaged if not overtly political, her work reengages history from the perspective of the body that animates and endures that history.

## VÉHICULE ART AND COMPANY

Véhicule Art opened its doors on October 13, 1972, thereby laying the foundations for the Quebec network of artist-run centers – still one of the primary mainstays of Canadian visual art today.  A pioneering force in organizing the artistic community, Véhicule Art also beat a path through the wilderness of form, giving contemporary art's most radical manifestations a place to exist. While Graff artists rebelled against "formalist esthetics" by way of Pop Art, printmaking, folklore and nationalism, those of Véhicule did so by exploring various trends in the international avant-garde, then grouped under the monikers "post-minimal" and "post-conceptual" – body art, mail art, land art, conceptual art, process art, video and so on.

The Véhicule experiment generated a new form of arts administration (in 1998, the Quebec network comprised over fifty artist-run centers) and enabled numerous artists to develop a new esthetic that far outlived the center and was notably reflected in the pages of *Parachute*, launched in 1975. The Forget Donation contains various representative examples of this esthetic, some signed by Véhicule's founding members.

What lay at the center of these artists' investigations was the dematerialization of the work of art, to cite the title of a crucial book by American critic, Lucy Lippard, which came out at the time. The art object was no longer an end in itself, but the vehicle for an idea or the trace of a gesture. In his series, *Géométrisations solaires* (Fig. 18, Cat. No. 328), for example, Serge Tousignant produced geometric plays of shadows using sticks stuck into sand, which he then photographed with a conscious neutrality that emphasized the serial nature of the process. Photographic artifice was reduced to its bare minimum. What counted was the use of the fleeting, illusory and subjective nature of geometry, more the product of a mental picture than some essence of reality.

"Today," wrote Suzy Lake in an exhibition catalogue from the Musée d'art contemporain de Montréal in 1974, "the borders of art and its forms exist solely in the mind of their respective conceivers." In *Working, Study No. 3 for Pre-Resolution: Using the Ordinances at Hand* (Fig. 19, Cat. No. 206), Lake, a founder of Véhicule, executed a work that was in fact an annotated proposal; the latter itself documented a previous work, namely a performance wherein the artist destroyed a wall... Although realized in 1983, this piece embodied the spirit and most of the marks of Véhicule's impact on the Quebec scene.

Less than twenty years elapsed between Guido Molinari's *Mutation rythmique bi-jaune* and Serge Tousignant's *Géométrisations solaires*. Yet in the interim, the art world experienced what some historians would not hesitate to call a paradigm shift: the steady succession of artistic practices can now be divided into two orders of production. Molinari's work is inscribed within the historical continuum of modern art of which it marks one outcome, and which ultimately brought the long historical evolution toward artistic autonomy that characterizes modernism to a close. Tousignant's, meanwhile, belongs to that realm we now call "contemporary art".

Around the mid-60s, the modernist frame exploded under the effects of systematic criticism – "deconstruction," to use the current term – of the tenets of the *ancien régime*. The sovereignty of the subject collapsed, the artist emerged from isolation, the work of art shed its aura. The narrative of artistic evolution, which had been linear until then, gave way to a fluid, pluralistic cartography. "Is this the end of art history?" some wondered. Obviously not. But henceforward, history certainly weighed less restrictively on the course of creativity.

# TURNING INWARD

CHRISTINE LA SALLE

## THE 80s

AFTER BEING STRONGLY POLARIZED DURING THE 60s AND 70s, the art scene in Quebec changed considerably in the 80s, and the perspective it afforded appeared in a very different way. Dualities – figuration/abstraction, elitist/democratic, form/subject – were still present, but they no longer took precedent. The art scene was no longer perceived through the oppositions around which it seemed to be structured, nor through the linear progression of time and history that were presumed to be evidenced in the work of art. There were retreats, ruptures, reversals. There was also an impression that artistic practice was dispersing: the very notion of the coherent artistic movement seemed increasingly problematic. Fostering a multitude of individual sensibilities, the 80s were a propitious breeding ground for what we shall designate as the "personal agenda". Borrowing thematics that often approached the biographical, this agenda drew material from such forms as writing, portraiture, narratives of personal origins or manifestations of private obsessions – forms that asserted themselves as signs of the bold return of subjectivity. The numerous works from the 80s included in the Maurice Forget Donation shall be clustered around the traces of this subjectivity.

As we shall see, eclecticism would preside. Less subject to strict references, post-modernism – for this is the turn artistic practice was taking and would henceforth be referred to – fostered a convergence of styles wherein appeared the great trends of art history, the experiences of modernism, the self-referentiality of formalism or the "dematerialization" advocated by conceptual art. Forms seemed more inventive than ever, fuelled as they were by the encounter of genders and of materials and exploited in ways that most adequately rendered the artist's personal thematic. Multiple and interdisciplinary, form was put at the service of an overt subjectivity that was free, yet which never rebelled against the weight of the increasing presence of history. The Forget Donation is an eloquent testament to these various trends in the fields of the pictorial, the photographic, assemblage and installation.

### WRITINGS OF INTIMACY

In pictorial work at the turn of the 80s, subjectivity seemed to find a privileged channel in the development of personal writing. Several works in the Maurice Forget Donation reveal a tendency toward line and mark that sometimes verged on certain forms of writing – script (Louise Robert), pictography (John Heward), calligraphy (Miljenko Horvat) – or which pushed markmaking toward a delineation of bodily form (Betty Goodwin) or landscape (Jocelyne Alloucherie). Some distance from being the lyrical explosion of ego privileged by Automatism, gesture here is more intimate, more circumspect.

The work of Louise Robert is comparable to a hastily brushed chalkboard where clusters of words still pierce through fields of erasure. Out of the dense, somber surface of *Numéro 354* (Fig. 20, Cat. No. 292) there emerges a succession of loops and interlacing related to handwriting. The gaze then seeks out the excerpt to be uncoded. It clings to the buoy-word. But the recognized word conjures other words. The quest for meaning is endless in the sea of streaks and hatching that seems to mimic the uproar and silence surrounding communication. The work sets itself up like a palimpsest on the difficulty of telling.

John Heward developed work of great sobriety, where reflection most often materializes in pure, almost crude *élan*. In this spirit, *Sans titre*, from 1983 (Cat. No. 175), presents a series of hastily sketched signs, the abstract and anthropomorphic qualities of which are inspired by the world of hieroglyphs or modern pictograms. Heward developed his own language, of which he let only the mystery be apprehended. Just as sober, but more gestural and abstract, *Noir sur blanc no. 3* (Cat. No. 178) by Miljenko Horvat seems to arise from the mere sequence of a black pattern on a white ground. The process and expressive quality of the line match the practices of Chinese calligraphy and Lyric Abstraction.

If line can approach writing, it can also help develop a personal handwriting at the very essence of form. In *Théâtre d'ombres bleues* (Cat. No. 4), Jocelyne Alloucherie used line, alternately dense and washed out, to forge

links between natural and interior landscapes. In *Black Arms* (Cat. No. 158), the evocative force of Betty Goodwin's writing does not belie the delicate pattern of the body's covering, and the flurry of hatching that chisels the space participates in a private writing that attests to the fragility of the human being.

## PAINTING: SYSTEM AND PLEASURE

Many artists in the same period – i.e., since the turn of the 80s – perceived the white surface of paper, or canvas, as the site from which the theory and history of painting would be reapproached. The theory and history of painting were put to the test and appropriated by artists. The resulting painting, thus turned in on itself, was never altogether lyrical nor cerebral. It eluded the stylistic categories by which, for better or worse, the painting of recent decades could be defined. The distance this new painting cultivated in relation to its means enabled it under the guise of critical reflection to incorporate a certain playfulness. Thus, Michel Lagacé's large drawing or Richard Mill's canvas leave as much room for the systems they implement – cutting out or filling the surface – as for the accidents that create fields and figures. Dynamism is simultaneously contained and free. In *Vibrato N° 10* (Cat. No. 205), Michel Lagacé traced a series of curved lines alternating like an echo with lines in pencil and pulverized oil. The ensemble produces a moving figure inferring rhythm and direction. In Richard Mill's painting, *Sans Titre*, 1981 (Cat. No. 250) the successive use of frame, window, grid and splash motifs render a knowledgeable and personalized sampling of the language of abstract painting not bereft of a certain playful dimension.

The rules of the game Marcel Saint-Pierre imposes are even more systematic and complex. In *Replis N° 30* (Cat. No. 299), the free canvas is not just a support, but actively participates in the work through a complex play of folds comparable to origami. Painted motifs resulted from marking the folded and unfolded canvas; added to this are the triangular and rectangular forms of the slanting planes. Thus, the painting is the product both of chance and of a rationalized system.

This return to painting's objective conditions was followed later in the 80s by a return to elements in the painterly vocabulary, such as forms and figures. This translated into an exploration of planes turning into forms, and vice versa. For example, in Leopold Plotek's work (Cat. No. 284), we notice that interpenetrating organic shapes make up a dense, compact mosaic. In Marc Garneau's piece, writing and form join in a masterful composition where, as in *L'Impromptu*, 1989 (Fig. 21, Cat. No. 135), the rich, evocative power of a personal universe is forcefully asserted.

Among other artists like Susan Scott and Pierre Dorion, we see a reintegration of narrative content that sometime bore affinities with grand history- or myth painting, but which remained mindful of the much more recent legacy of abstract expressionism and other contemporary movements. In *Études 89-A-64* by Susan Scott (Cat. No. 307), gesture participates as much in the rendering of setting and character as in the dramatic "narrativity" of the representation. Into his gestural painting, Pierre Dorion (Cat. No. 98) integrated colour photocopies of famous people (Napoleon among them) also mythicized by pictorial art. The mixture of techniques here (painting, photocopy and collage) echoes a reflection on the theory and history of painting.

## PORTRAITS: A REDEFINITION OF THE GENRE

The many photographic portraits in the Forget Donation attest to the persistence of a practice the resources of which are far from being exhausted even today. Ranging from classic to imaginary, the portrait of the 80s freely blended genres and used the qualities of the photographic medium to support introspective investigation. Not limited to facial identity, the portrait was extended to be an interpretation of the body: body-object, body-landscape, body-still life. As a personal agenda, the photographic portrait of the 80s allied intimacy and objectivity, introspection and experimentation.

In the tradition of classic portraiture, the *Portrait of John A. Schweitzer*, 1988 (Cat. No. 337), by artist Richard-Max Tremblay, relies on the physical and social recognition of its subject. With the markedly stylized chair, which here serves as an attribute of the subject, the portraitist emphasized the Montreal gallery-owner's very modern sense of refinement, while giving a dynamic line to his pose.

While the camera permits an almost instantaneous rendering of individual features, of identity, it also allows the subject to be objectified or imagined. By juxtaposing two close-ups of the face of *Sam Tata* (Cat. No. 246), the aim of John Max was not to create a flattering social portrait of the subject, but rather to experiment with his image. The sequence of open/closed eyes marks time and also alludes to the instantaneous nature of photography.

Diverted from its descriptive function, self-portraiture hides as much as it reveals and inserts a narrative aspect into the composition. Pushing the artifice of setting and accessories, Holly King appears in *Wizard* (Cat. No. 200), 1984, disguised as a magician. Less whimsical in tone but just as imaginative, *Moi-même, portrait de paysage*, [Myself, Landscape Portrait] 1982 (Cat. No. 7), by Raymonde April, appropriates itself the practice of self-portraiture in order to put into relief the qualities of the photographic medium and its evocative power. Divided into a series of eight small photographs, these self-portraits are part of a narrative suite where body, set and chiaroscuro perform equally. Like the image, the narrative falls within the range of introspection, at the brink of evanescence.

Produced ten later years, *Femme nouée*, 1992 (Fig. 22, Cat. No. 6), again featured photographer Raymonde April. Playing less with chiaroscuro, she appears straight ahead in the middle of the composition, turned three-quarters toward the landscape. Her profile obliges the viewer to consider the landscape she observes, the stalks of rhubarb in her hand, her pose, her clothes, her hair, and the title of the work, in order to apprehend the feeling that pervades her. Once again, the narrative is suggested, although suspended.

Human figure over landscape, the photograph *Reader*, 1986 (Fig. 23, Cat. No. 169), by Angela Grauerholz is distinguished from *Femme nouée* by the scale of the figure in relation to the landscape as well as its out-of-focus appearance. In the center of the picture, a man stands absorbed in reading. Around him stretches the sky, the city, verdant space. It would be dubious to look for a critique that privileged any of the social, esthetic or psychological dimensions (related to Romanticism, where Nature is perceived as the psychological extension of the human being) in these photographs of body and landscape. These images are evocative, even oneiric, but the narrative brings us back to the individual world of the artist, the subject and the viewer. The interrelationship of body and landscape remains ambiguous. The body-landscape does not risk premises.

Body-landscape to body-still life. In *Boule et nature morte*, 1987 (Fig. 24, Cat. No. 111), Evergon pairs photographic staging with the pictorial tradition still life. By including the nude male body among the symbolic objects of the composition – drapery, parchment, a skull, glass spheres – he recalls that the body is the locus both of vanity and of suffering. In *Le Roi, la Reine*, 1991 (Cat. No. 266), Louise Paillé transcends the surface of the body, presenting X-rays of two skulls in profile. Approaching the body, in its transparency, as closely as possible, individual identity seems to give priority to the universality of the anatomical plate.

## NIGHTS AND MISTS

If the portrait is a natural site of introspection, architecture and environment are less so. Yet landscape, natural or built, is where Melvin Charney, Peter Krausz and Liliana Berezowsky have chosen to develop their personal agendas. Personal history here is in retreat, giving precedence to History and to a more overall analysis of the relationships between structures, environment and History.

For Melvin Charney, architectural forms are woven of disturbing symbols. In *Way Station No. 3* (Fig. 25, Cat. No. 56), the intersection of two vaults evokes both the railway tunnels leading to the death camps and the familiar plan of the Christian church, formed by a nave and two transepts. The effects of chance, or determining factors? Charney poses the enigma, confronting the mysterious relationship between History and architectural form.

Also referring to the Holocaust, Peter Krausz instead investigates the memory of the site. In *...Champs (paysage paisible)* (Fig. 26, Cat. No. 202), landscape occupies three-quarters of the composition, the upper quarter closing in on the entrance to an extermination camp silhouetted along the top edge. Gloomy, seemingly subterranean, the landscape is traversed by railway lines that converge in inexorable perspective towards the camp's luminous entrance. (In the final version of this work, the rails are replaced by two sharpened wood stakes leaning against the paint surface.) The landscape's depths are also the refuge place of dreams; a bodiless head appears there, like a guardian spectre of memory.

At the margins of History, Liliana Berezowsky studies the forms of industrial landscape. From the series, *Muir Park II* (Cat. No. 26), this drawing presents a system of chimneys, ventilation ducts and scaffolds. Appearing "dirty" due to her use of charcoal and graphite, the slanting planes and quasi-geometry of the forms refer to a certain esthetic investigation into the machine. Neither exalting nor denigrating its role, artist lets doubt linger about the point of this system, which combines both the strengths and weaknesses of industrialization.

The works of Melvin Charney, Peter Krausz and Liliana Berezowsky project personal narrative into architectural form. Based on the links between the internal and external structure of things, their *personal agendas* bear witness to the importance of questioning the appearances and places of History.

## CONCEPTUAL *BRICOLAGE*

The notion of the personal agenda perhaps best manifests itself in conceptual *bricolage*, or tinkering/collage, where subjectivity goes hand-in-hand with inventiveness. Far from being hermetic, the Collection's conceptual art enjoys lighthearted connections with trinkets, book illumination and hardware. In the lineage of Surrealism, these creations embody numerous impromptu encounters between material and ideas: a caryatid in plasterboard, a t-shirt on wheels, an "illuminated" dictionary and a ship on a foot. Is this art mixing with the domestic or domesticity revealing its artistic potential? All the objects seem propitious to presenting a personal vision of the world.

In his sculptures, Pierre Granche reproduces forms passed on from architecture out of contemporary material, and in a contemporary space. The *Caryatide* (Fig. 27, Cat. No. 167) arises from the schematic cut-out of plasterboard panels. The importance of the voids and the rustic aspect of the material give it an unfinished, pieced-together look that matches the hardware it is composed of. But the sculpture also refers to the famous female statues that support part of the Erechtheum temple on the Athenian Acropolis. Was Granche satirizing so-called "postmodern" architecture where citing the past is sometimes done in a superficial and meaningless way? (Note: *Caryatide* is itself a fragment from an installation entitled *Profils*, presented at the Galerie Jolliet in Montreal in 1985. Facing a truncated pyramid, there were three rows of elements, lined up in order of increasing height: twenty-two breeds of dog, twenty-two types of architectural column and twenty-two effigies of an Egyptian female.)

Another fragment from a larger installation by Michel Goulet, *États des directions (fragment no. 9)* (Cat. No. 163), shakes up the points of reference between familiar and unusual. A steel box contains a shovel in several parts. Nearby, a cylinder of twisted metal rests over a rigid t-shirt, armed with a chain and wheels. Two objects (box and wagon) are put there to facilitate the movement of two other objects (in this case, a shovel and a metal cylinder). Goulet travestied the material and conventional function of these objects. The steel box has flaps that open at varying angles, as though replaced by its cardboard equivalent. The box may contain objects, but are we able to close and lift it? Moreover, why transport the sectioned shovel that is inside? As for the t-shirt-cum-removable-platform, it is presumably functional but, irony of fate, only the object whose function eludes us is mobile. By converting the material and function of objects, Goulet sheds light on the "destination" we accord them, thereby catalyzing the rapports we maintain with them as their materiality and mobility also relate to those of the human body.

Initiated in 1976, the year he produced *Roulette* (Fig. 28, Cat. No. 81), the boat motif has constantly recurred in Sylvain Cousineau's work. Here, it is found painted on a round, metal table-top, fixed like a wheel to the base of a coat-tree. The wheel pivots to create a panoply of variations in the representation. This assemblage of heterogeneous objects is the support for a candidly-coloured painting, brimming with motifs of dots, brush strokes and drips. Inconspicuously, Cousineau amalgamates two art-historical trends – formalist painting and the ready-made – into one very personal world; like the game of a child prodigy, where reflection on modes of representation accompanies the joys of invention.

Another familiar object is transfigured by games of intellect and *bricolage*: the dictionary. Since writer and musician Rober Racine began his exploration, *Le Petit Robert* has been enhanced by unprecedented spatial, visual and aural dimensions. When he first thought of cutting entries out of the dictionary, the artist was aiming to give language a spatial dimension by ultimately creating a "park of the French language" where it would be

possible to circulate physically among the words. Along the way, the cut-out pages of the dictionary were illuminated and encrypted according to the thoughtfulness of the artist, who underlined the word fragments corresponding to solfège *(do, re, mi, etc.)*. Each one placed on the surface of a mirror, the 2130 dictionary pages became *Pages-miroirs*. The Forget Donation has page 452, the title of which is *débouchement/marché -452- hiver/débraillé* (Fig. 29, Cat. No. 285). One must go right up to the page to discover the patient work and finesse of the artist's interventions – get close, to see the reflection of one's own eyes, cheek, lips appear where the words are missing, beckoned to the very heart of writing and language.

These conceptual collages reveal the infinite possibilities for ideas and dreams that permeate the objects around us, objects often relegated by convenience to conventional purposes. Through the artist's interpretation, one learns that sometimes a new combination, a shift in looking, is enough for the enchantment of the object to set off a new assertion of the world. In the work of Rober Racine, perhaps we encounter the quintessence of the *personal agenda* that was manifest in the 80s. His subjective work is the fruit of a singular passion and tenacity. Polyvalent, it rejects confinement and seeks propagation on all sensory levels. Originality of character meets the originality of the paths taken for it to blossom. This aspect of one part of the Maurice Forget Donation demonstrates clearly that subjectivity reigned and that all modes of expression were propitious to its development.

# INCARNATIONS

## THE TURN OF 90S

FRANCE GASCON

THE LATE 80S AND EARLY 90S are abundantly represented in the Maurice Forget Donation. This period was the privileged object of the eclecticism that characterized the way Maurice Forget built his collection from the start. The eclecticism that had from the beginning characterized Maurice Forget's collecting practice found a propitious object in the art of this period. Indeed, the late 80s and early 90s marked a return to subjectivity and an explosion of forms that were not lost on a collector concerned with tracing points of rupture, emergent trends and new ways of seeing. This tendency toward diversification became all the more apparent in the collection during this period, as it accommodated more non-Québécois work. English-Canadian artists, who had until then occupied a fairly discreet place, became more visible in the collection, along with certain international artists. These choices were partly related to the fact that the dealers advising Maurice Forget themselves displayed greater openness to foreign work. This openness occurred, though, within a broader movement of internationalization in the practices and problematics linked to contemporary art. It was a movement which did not elude the Montreal art milieu which was open, in terms of both production and distribution, to work from increasingly diverse horizons. It was quite natural that the Maurice Forget Donation would be a vehicle for such a movement, given the close links it enjoyed with the Montreal art milieu.

After decades during which artistic practice structured itself around several master ideas like freedom of expression and the primacy of form, other notions of art surfaced in the 70s which made way for a less heroic vision of art. Conceptual Art, Minimalism, Pop Art – each in turn brought back into the field of art a contextual element that somehow made art look less precious, and at the same time established, above all, a new critical distance. Later, the 80s brought a subjectivity and a narrative dimension back onto the scene which initially made people suspicious, but which would be confirmed and asserted in the 90s. Intimacy came back into vogue in the 80s, but only in a symbolic form. Indeed, intimate forms were privileged – drawing, photography, autobiography, recounting one's origins, as well as feigned clumsiness and awkwardness, etc. The appearance of intimacy seemed more important than intimacy itself. Process too acquired a lot of importance in the 80s; the 90s on the other hand were more assertive, less modest: result and impact attracted all the attention. Technology was also more present, beginning with technologies connected to photography, which would triumph during this period as a new, originative discipline. The plurality of media was confirmed. Passed down from previous years, all forms of expression took equal precedent, no longer did any enjoy hegemony over the others. Neither were any overlooked. All practices drew freely from a repertoire of forms, techniques, dated or not, and derived indiscriminately from popular artforms or great art. Neither was any aspect excluded, including the moral dimension that favoured artists engaged in giving a voice to those that had none. Others' histories and cultural practices were also cited. The religious dimension reappeared, indirectly, in the work of certain artists. Even heroism, upon whose defeat modern art was built, reappeared. Of course, critical distance was here to stay, but it so happened that art in the 90s was not afraid to grab onto the subjectivity which the 80s had so revered.

With this final section, both chronological and thematic, the Forget Donation once again shows the variety of allegiances and stances to which the collector subscribed, and which we have gathered under five headings. Maurice Forget's reading of this period – the mid-80s to the mid-90s approximately (when the Collection was given to the Musée d'art de Joliette) – included practices that brought to light, though in quite an embodied way, the narrative and conceptual approach *(Materials of Identity)*, art with political content *(Decolonizing Space)*, the great theme of Nature *(Nature Confined)*, and the image-text relationship *(High-Tech Intimacy)*. This scan of the horizon finally settles on the exceptional contribution women made to this period *(Phase of Embodiment)*. Indeed, if till then women went from being discreet and barely tolerated during the 40s and 50s and soon became pioneering and marginal, women in the 70s and 80s made themselves increasingly noticed and ultimately in the 90s, occupied a central and indisputable place. Henceforth, they moved to the forefront and symbolized, perhaps more than any other group, the years when art imposed its presence in an increasingly embodied, often disturbing, form.

## MATERIALS OF IDENTITY

Shirley Wiitasalo, Liz Magor, Martha Townsend and Ed Zelenak have all combined disconcerting simplicity with highly developed material effects. There is an enchanting quality in each one's work which blends intensely cerebral thinking with great sensuality. They are associated with various art milieux across Canada (mainly Toronto, Vancouver and Montreal) and their work has also been disseminated from coast to coast. Viewed together, even selectively, their work is evocative of a certain poetic approach to art-making that is evident particularly in English Canada and which concentrates on, among other things, the long, patient task of selecting materials and icons, and on the contrasts these trigger. The conceptual and literary dimension is present, but this work nevertheless rests on very sophisticated tactile effects, accentuated by the austerity and asceticism these artists seek.

For example, in a work from 1978 that reiterated several qualities from her prior work, Shirley Wiitasalo chose the simple, familiar image of a broken record, which she executed in gently modulated tonalities and textures (*Record*, 1978, Cat. No. 359). There is a significant rupture in tone between the icon, neutral and cold, the handling of the image, and the subtle gradations that determine certain contours.

The same tactile effects are also present in Martha Townsend's work, both *Perfect Bound*, 1985 (Cat. No. 331), and *Pierre de bois nº 1*, 1991 (Fig. 30, Cat. No. 330). The latter sculpture is an incongruous yet perfectly integrated ensemble: a mass shaped like a stone and polished like a pebble is actually three-quarters stone and one-quarter wood. A natural object? A synthetic object? The contrast is compelling, the harmony even more so. In their own way, Wiitasalo and Townsend have fused two states: strange and familiar, the strangest appearing as the most familiar and vice versa. In this respect, both artists carry on the spirit of Surrealism and cultivate paradox, although giving it a strong, poetic charge.

Liz Magor's work also manifests a predilection for materials with great expressive power. The fish that figure as effigies in *Fish Taken from Tazawa Ko, December 1945*, 1988 (Fig. 31, Cat. No. 237) are made of lead, which has the quality Magor was looking for in her exploration of casting, and hence reproduction. In her work, the issue of identity and reproductibility always disturbs the effect of reality into which the small drama pulls us, disrupts the narration along which she leads us. Thus the drama of a lake affected by lead pollution illustrated by these five fish is simultaneously evoked (to move us) and thrown into doubt (to make us reflect), primarily by the distance imposed by the symbolics of multiple lead reproduction.

Ed Zelenak chose to recreate images that were more abstract yet still composite since they combined both painting and sculpture techniques. In *T Square Vertical*, 1991 (Cat. No. 363), the identity of the image vacillates between being graphic, sculptural and pictorial. The metal, for example, seems to be a crumbly material that creates shadows like charcoal does, and the T-form drawing imposes a strong compositional structure, as though it were the construction's framework.

## DECOLONIZING SPACE

During the 80s and 90s, visual art was not exempt from a near-systemic trend, apparent in universities and intellectual milieux, of critiquing and reevaluating the history of Western thought. Those excluded and marginalized by this history – women, workers, exponents of non-Western culture, native people, etc. – were gaining a voice, while an ideology of bad conscience was propagated among those whom history had favoured. Yesterday's victims were today's heroes. That is how this movement was ironically characterized. In a more profound, tangible way, a receptiveness to non-Western modes of thought and creativity, and to a deconstruction of the processes that generated such exclusion, was developing. In visual art, this trend was accompanied by greater attention to non-Western modes of creative production. This was one of the most significant blows dealt to the centralizing, hegemonic movement that was Modernism. From there emerged works of art with manifest political intent and which denounced situations, fuelled indignation and established or maintained critical distance.

Of Lebanese descent and active in contemporary art for almost twenty years, Jamelie Hassan seeks in her work to eradicate the boundaries between original cultures (her own, for example) and contemporary art practice. Her work displays a particular sympathy for groups whose culture does not coincide with the majority's. *Slaves'*

*Letters (study)*, 1983 (Fig. 32, Cat. No. 174), is a vivid account of pain, as suffered by a slave presumably, and of the sense of revolt this pain engenders. The artist implements simple symbolization (a stone, charcoal, a pepper), evocative of the speaker's environment and somehow signifying the declarations. The composition is ingenuous and uncontrived, and concentrates its effects on the sense of exclusion emanating from the narrative. The artist thereby invites the viewer to experience and share this feeling.

In *Sketch for Lapaz*, 1985 (Cat. No. 304), Su Schnee also portrayed a figure from a non-Western culture, which she treated solemnly and with respect. The woman's long neck recalls certain ritual practices and gives her a bearing that commands deference. Here again, the artist's empathy for her subject is overtly stated. Departing from more explicitly ethnographic sources, Anne Ramsden (Cat. No. 287) also featured a woman bound to a ritual practice which the artist investigated from a feminist perspective.

Working in a similar vein, although in these pieces exploiting further the presence of two antinomic cultures – the artist's, and the non-Western culture referred to here – Montreal artist Dominique Blain emphasized the shock that all forms of injustice generate. Her works, such as *Livre 4*, 1989 (Fig. 33, Cat. No. 30) are more formally developed, relying on various staging techniques that reinforce the evocation of real power abuse by evoking, in the torn pages of a book, another abuse of power, namely censorship. In Blain's work, individuals are as vulnerable as the processes through which meaning can emerge. Indignation is accompanied by a deconstruction of the systems that make us indignant.

This work must also be compared, albeit with some nuances, to one by Ron Benner who, in a model for *Capital Remains* (Fig. 34, Cat. No. 25), was likewise commenting on images from a sociopolitical environment not his own, notably that of Havana; except that here the rusty nails below the images amplify the metaphor, in this case for dissolute political power, more than putting it at a distance. More direct in its expression of political objectives, Benner's work usually takes the form of an homage or denunciation, two modes of discourse more traditionally attributed to the practice of *art engagé*.

At the other end of the spectrum of works featuring culture/ideology shock is one by Japanese artist, Tadashi Kawamata, who has created many installations throughout the world. He is known for large, wooden installations that look like dishevelled outgrowths next to the buildings around them. Non-Western materials and methods are recognizable in his work, but well beyond that, it reveals a very effective allusion to all that the rationality of urban space seems bent on excluding. The *Fieldworks-Montreal Project*, 1991 (Cat. No. 199) documents structures that were parallel to the artist's large installations and consisted of small, deliberately precarious constructions realized by Kawamata from materials found on-site, and which, once complete, returned naturally and fairly quickly to their original state as accumulations of debris.

## NATURE CONFINED

In the 90s, nature again emerged as the theme of choice for many artists. Remarkably, though, it reappeared more as a motif than in its traditional form as landscape. Judging by the works Maurice Forget collected, nature's only place was now in micro-landscapes: leaves, plants, fruit, etc., as though urban and synthetic space had systematized nature entirely, relegated it to the infinitely small; as though nature could now convey its secrets only on this close-up scale. This is the impression created by Roberto Pellegrinuzzi's, *Le Chasseur d'images (trophée)*, 1991 (Fig. 35, Cat. No. 270) and Pierre Boogaerts, *Feuille*, 1990 (Cat. No. 36). These artists balanced the task of systematically locating the image through the photographic medium with the evidencing of natural motifs, magnified and isolated by photographic processes. In this sense, both would have us believe that nature no longer exists except through its "mediatization", for both the natural motif and its media translation seem to act as foils for each other. Pellegrinuzzi's leaves are, very explicitly, photographs: they have grain, framing, the effect of transparency. They also exist on a scale and in a format fostered by photographic technology: the enlargement. While Boogaerts seems to elicit more of a reflection on the photographer's approach to the vegetal motif, Pellegrinuzzi leads us to observe the leaf's texture from a vantage point so close that, for most of us, it becomes a new (prohibited?) vision of the most familiar motif there is – as though the artist were saturating our view, as it were, of the vegetal nature of this leaf.

In *Sans titre*, 1991 (Cat. No. 256), sculptor Jean-Pierre Morin took as much care to assert the sculptural character of his leaf motif as to magnify it. Here again, the distinctive lines of the medium are exaggerated, as are those of

the natural object. The leaf seems to float in the wind yet the sculpture rests solidly on the ground, and the two notions, contradictory as they may appear, coexist perfectly well.

The contrast between the natural motif and the structure in which this motif is encased is probably most exalted in the work of a sculptor like Stephen Schofield. *Ensemble de 123 oeufs*, 1994 (Fig. 36, Cat. No. 305), is a sculpture made up of eggs cast in poured concrete and suspended from rigid metal structures. The linear aspect of the supports contradicts the organic quality of the egg clusters and gives the impression that the cemented egg forms are being subjected to some form of torture. The contrast here is not only fascinating, it reads as constraint, and thereby creates a feeling of oppression.

## HIGH-TECH INTIMACY

Let us recall that conceptual art of the 70s often used mechanical lettering. This was used to accentuate the impersonal nature of works' textual content – and of work in general. Usually, the supports for such texts were the same as conventional supports for writing and text – not particularly valuable, simple sheets of paper, for example. The next three works have an image-text relationship that reminds us of conceptual art, but the resemblance ends there. Indeed, the works of these three Canadian artists – Alexander, Lexier and Boyer – have little to do with the lineage of works within which one might at first glance be tempted to locate them. Whereas conceptual art attempted depersonalization, these artists confide in us. Whereas conceptual art sought to empty esthetic decisions and opted for banality in, for example, its supports, Alexander, Lexier and Boyer seek materials with marked characteristics: glass, metal, neon, etc. This is, one might say, another approach, probably closer to the *Écritures de l'intimité* [Writings of Intimacy] series noted in the previous section than to any other trend, except that here the works take on a very sophisticated appearance, and submit to a very studied choice of materials and a highly developed orchestration. The masterful technology tends to be forgotten however, for it was simply a vehicle here, a means to make sensation concrete and to fix emotions.

In *Glace*, 1989 (Fig. 37, Cat. No. 1), Vikky Alexander perfectly matched a concept with its plastic expression. The transparent word, glace, which appears on the unpolished glass surface, expresses with admirable economy all the intrinsic and extrinsic qualities to which it alludes. Whereas a more conceptual artist would have described an impression, Alexander sought the most direct expression, one so simple that it renders the work almost too perfect, nearly inaccessible.

The title of Micah Lexier's work, *Quiet Fire: Memoirs of Older Gay Men*, 1989 (Cat. No. 231), is taken from a book whence comes the installation's crowning quotation: "I like sex, but I like it with someone who's read a book." Whether viewers figure out if this statement is Lexier's or someone else's, they do realize the artist adopted it as his own and conveyed it in a self-assured, direct, almost humorous tone. Diverting technology for Lexier is not a way of covering his tracks: it serves disclosure, defines nature and tone, qualifies emotion and helps recreate the context underlying this technology. The technological apparatus, which differs from one work to the next, is read, just as the text it presents is read.

Gilbert Boyer recreates intimacy in the degree of difficulty with which his works convey their textual content. Works like *Il ne distinguait plus les mots de sa bouche de ceux de sa tête*, 1993 (Cat. No. 41), require the viewer to approach the work very closely to decipher its text. From the correct viewpoint, the text appears perfectly legible. The sentence becomes an object to be grasped, and, once obtained this way, it leaves traces that are more indelible since they were transmitted by a specific body position that was not pre-determined. Thus, the mouth and head referred to in this piece are those of the viewer, who literally goes with his or her head to seek out the words where they are found, in the line of sight that makes them appear.

## PHASE OF EMBODIMENT

It has already been noted that it was two women in the 70s, Irene Whittome and Betty Goodwin, who first established a formal domain where body, trace and imprint were freely deployed in a space that preserved all their emotionally expressive potential. This was unprecedented. Subsequent decades witnessed the undertakings of women artists multiply and diversify into practices that were sometimes formalist, sometimes political, and the pursuit of a course, mapped out more than twenty years earlier, by artists who wanted to approach a realm that

was not essentially feminine, but that embraced a sensibility and interiority to which they felt perfectly suited. The work of the women gathered here can be characterized by the way the body is manifested, and the degree of ambiguity they keep in the image so that meaning is not too readily exhausted.

Kiki Smith's representations of the body often combine external appearances with representations of internal functions. An idea that might seem to revolve around anatomy constantly transcends it. Indeed, in Smith's work, internal organic functions appear as the expression of internal breath. For her, the body is more the expression of the complex phenomena that pass through it than the clinical vision advocated in the contemporary period. *Sueño*, 1992 (Fig. 38, Cat. No. 314), offers the striking but wholly comforting contrast of an *écorché* (anatomical representation of a body, its skin removed) where the human figure is not fixed, unlike in traditional diagrams, but is slightly shrivelled, as though it were floating or asleep.

Though *O Burrow*, 1986 (Cat. No. 157) was realized for a benefit sale for the Oboro gallery, it nevertheless closely reflects the artist's world. In it, Betty Goodwin rendered a touching impression of fragility in the startling yet comforting rapport between a human figure and that of an ostrich beneath which the former is burrowing. Not unlike Goodwin's work, Sheila Segal's *Nest, No. 45*, 1992 (Cat. No. 309) also presents a richly worked graphic surface, handled as though it were a living organ, skin for example, that retains the memory of old injuries.

Felt, rather than represented: this is how one might describe the way certain artists approach photography's rapport with the subject. In *Bed of Want, No. 1-4*, 1992 (Fig. 39 Cat. No. 60), Sorel Cohen presents four photographs of a bed, like imprints from the extended range of references that can be associated with beds – from comfort to dreams, through illness, love, mourning. In each, the bed seems to be both photographed and X-rayed, as though external reality were captured together with an internal reality invisible to the naked eye – the photographic reprise of a process already noticed in Kiki Smith's print which revealed the altogether paradoxical image of a slightly shriveled "specimen".

In the objects or subjects she retains, Geneviève Cadieux, too, privileges the emotional references attached to them. But it is impossible to describe precisely, delineate exactly, definitively, the particular emotion at issue in a work by Cadieux. The image always suggests a condensation of various emotions. So the mouth in *Sans titre*, 1989 (Fig. 40, Cat. No. 52), which recalls an element from another 1989 installation entitled *Hear Me with Your Eyes,* might just as well express pleasure as pain. The intensity is unquestionable, but it is vain to "resolve" the source of this intensity, to fix it with a mundane meaning. It only remains more intensely enigmatic. In this sense, nothing could be less didactic than the work of such an artist, who seeks to shelter emotional intensity from utilitarian demonstration, and who is as attached to the photographic image's power to reveal as to its capacity to encrypt.

Ambiguity is a characteristic of the image that Angela Grauerholz also looks for. In her work, the very nature and identity of the photographed object arouse questions. The haziness bathing the image of a foot in *Foot*, 1993 (Cat. No. 168), obscures its origin: is this a photographed foot or the image of a foot, painted and rephotographed by the artist? This type of image manipulation, relying on blurriness and framing, effectively scrambles object references that might connect us to the image, and keeps us in very close touch with the world of emotion and imagination. In this sense, this work abolishes the distance of decoding and reading and envelopes us in a rapport of proximity that better suits our affective memory than our awareness of real time and space.

Hence, from this perspective, the turn of the 90s seems to have promoted a strategy marked both by the deepening of certain approaches advanced during the previous decade, as well as a radical opening up of the visual art field and an increasingly pronounced inscription of the subject. Thus the history of modern and contemporary art spanned by the Maurice Forget Donation - which began, let us recall, with the exposure of the unconscious as effected in Surrealist drawings of artists like Pierre Gauvreau - comes to a close here on works that lead us, with formidable efficacy, into the exploration of a time measured more affectively than objectively. For all intents and purposes, this return appears to be a new departure.

# LES AUTEURS

STÉPHANE AQUIN est historien de l'art et critique. Il collabore à divers périodiques, dont *Voir*, depuis 1992, *Parachute* et *Possibles*, dont il fut membre du comité de rédaction. Il a enseigné également (Université d'Ottawa et Université Concordia). Il a aussi collaboré à l'organisation de plusieurs expositions au Musée des beaux-arts de Montréal *(Riopelle, Les années 20, l'âge des métropoles)*, au Musée du Québec (*Un archipel de désirs. Les artistes québécois et la scène internationale*) ainsi qu'au Musée d'art contemporain de Montréal (*Ewen, Gagnon, Gaucher, Hurtubise, McEwen : à propos d'une peinture des années soixante*). Il poursuit présentement des études doctorales en sociologie à l'Université de Montréal.

FRANCE GASCON est historienne de l'art, administratrice et muséologue. Elle est directrice du Musée d'art de Joliette depuis 1994. Sur le plan institutionnel, elle a été active auparavant entre autres comme conservatrice au Musée d'art contemporain de Montréal où elle a monté plusieurs expositions consacrées à l'art québécois : *Dix ans de propositions géométriques, Le dessin de la jeune peinture, Menues manœuvres, Cycle récent et autres indices, Écrans politiques* et *Histoire en quatre temps*. Elle a aussi été commissaire de la participation canadienne à la Biennale de Venise, conservatrice en chef au Musée McCord et présidente de la Société des musées québécois. Sur le plan de sa pratique critique, elle a publié de nombreux articles en histoire de l'art et en muséologie. Sa dernière production en tant qu'auteure est le catalogue de l'exposition *Monique Mongeau. L'herbier*, tenue au Musée d'art de Joliette en 1997.

CHRISTINE LA SALLE est historienne de l'art et muséologue. Archiviste des collections au Musée d'art de Joliette depuis 1994, elle avait réalisé auparavant plusieurs recherches sur la collection de ce musée. Auteure des textes des audioguides qui accompagnent les présentations permanentes de la collection, elle a conçu plusieurs outils didactiques adaptés aux diverses clientèles du Musée et se spécialise actuellement dans la diffusion sur support électronique de la documentation rattachée aux collections du Musée. Au cours des dernières années, elle a réalisé en tant que conservatrice les expositions *Un signe de tête. Quatre cents ans de portraits dans la collection du Musée* et *Libres échanges. Parcours des nouvelles acquisitions,* présentées au Musée d'art de Joliette.

# BIBLIOGRAPHIE

BÉLISLE, Josée, et Pierre LANDRY, *Ewen, Gagnon, Gaucher, Hurtubise, McEwen. À propos d'une peinture des années soixante*, Montréal, Musée d'art contemporain de Montréal, catalogue d'exposition tenue du 24 février au 22 mai 1988, 1988, 44 p.

BLOUIN, René, Claude GOSSELIN et Normand THÉRIAULT, *Aurora Borealis*, Montréal, Centre internationnal d'art contemporain de Montréal, 1985, 176 p.

BORDUAS, Paul-Émile, *Refus global et autres écrits*, Montréal, Éditions de l'Hexagone, Typo essais, édition préparée et présentée par André-G. Bourassa et Gilles Lapointe, 1990, 301 p.

DAIGNEAULT, Gilles, et Ginette DESLAURIERS, *La gravure au Québec (1940-1980)*, Montréal, Héritage Plus, 1981, 268 p.

DÉRY, Louise, *Un archipel de désirs. Les artistes du Québec et la scène internationale*, Québec, Musée du Québec, catalogue d'exposition, 1991, 223 p

GASCON, France, *Dix ans de propositions géométriques. Le Québec, 1955-1965*, Montréal, Musée d'art contemporain de Montréal, catalogue d'exposition, 1979, 39 p.

GASCON, France, *Le dessin de la jeune peinture*, Québec, Montréal, Musée d'art contemporain de Montréal, 1981, 46 p.

GRANDBOIS, Michèle, *L'Art québécois de l'estampe, 1945-1990. Une aventure, une époque, une collection*, Québec, Musée du Québec, 1996, 401 p.

HARPER, J. Russell, *Painting in Canada: a History*, Second edition, Toronto/Buffalo/London, University of Toronto Press, 1977, 463 p.

*Histoire en quatre temps*, sous la direction de France Gascon, Montréal, Musée d'art contemporain de Montréal, 1987, 63 p.

*La collection. Tableau inaugural*, textes de Josée Bélisle, Manon Blanchette, Paulette Gagnon, Sandra Grant et Pierre Landry, Montréal, Musée d'art contemporain de Montréal, catalogue de la collection, 1992, 591 p.

LAMOUREUX, Johanne, *Seeing in Tongue*s. *A Narrative of Language and Visual Arts in Quebec / Le bout de la langue. Les arts visuels et la langue au Québec,* Vancouver, Morris and Helen Benkin Art Gallery, catalogue d'exposition, 1995, 75 p.

LECLERC, Denise, *La crise de l'abstraction au Canada. Les années 50*, Ottawa, Musée des beaux-arts du Canada, catalogue d'exposition, 1992, 238 p.

*Le monde selon Graff, 1966-1986*, sous la direction de Pierre Ayot et Madeleine Forcier, Montréal, Éditions Graff, 1987, 631 p.

*Les arts visuels au Québec dans les années soixante. La reconnaissance de la modernité*, sous la direction de Francine Couture, Montréal, VLB éditeur, 1993, 341 p.

*Les arts visuels au Québec dans les années soixante. L'éclatement du modernisme*, sous la direction de Francine Couture, Montréal, VLB éditeur, 1997, 424 p.

*L'installation. Pistes et territoires, L'installation au Québec 1975-1995*, sous la direction de Anne Bérubé et Sylvie Cotton, Montréal, Centre des arts actuels Skol, 1997, 255 p.

MERCIER, Guy, *Le lieu de l'être, Québec*, Musée du Québec, catalogue d'exposition, 1994, 143 p.

PAYANT, René, *Vedute. Pièces détachées sur l'art 1976-1987*, Montréal, Éditions Trois, 677 p.

PONTBRIAND, Chantal, *Périphéries*, Montréal, Musée d'art contemporain de Montréal, catalogue d'une exposition organisée en collaboration avec les artistes-membres de Véhicule Art (Montréal) inc. et tenue du 17 février au 23 mars 1974.

*Réfractions. Trajets de l'art contemporain au Canada*, sous la direction de Jessica Bradley et Lesley Johnstone, Montréal, Éditions Artexte et Bruxelles, La Lettre Volée, 1998, 488 p. (version française de *Sightlines*, Artexte, 1994)

*Songs of experience / Chants d'expérience*, Jessica Bradley et Diana Nemiroff, Ottawa, Musée des beaux-arts du Canada, 1986.

SAINT-PIERRE, Gaston, *Et ainsi de suite...*, Montréal, Galerie Christiane Chassay et Centre d'exposition CIRCA, catalogue d'une exposition tenue du 24 février au 25 mars 1996, 40 p.

# CATALOGUE DES ŒUVRES

Les œuvres de la Donation Maurice Forget sont classées selon l'ordre alphabétique des noms d'artistes. Chaque œuvre d'un album apparaît sous le nom de l'artiste. Pour une description complète des albums et de leurs collaborateurs, le lecteur se référera à « Collectif ». Les expositions sont présentées en ordre chronologique inversé, de même que les œuvres d'un même artiste, c'est-à-dire de la plus récente à la plus ancienne. L'historique des expositions tient compte de celles que nous avons pu retracer et qui ont eu lieu entre le moment où l'œuvre est entrée dans la collection de M<sup>e</sup> Maurice Forget et la date de parution de cet ouvrage.

Chaque œuvre est reproduite et accompagnée d'une notice se lisant comme suit :

numéro de catalogue

## Nom et prénom de l'artiste
lieu et date de naissance - lieu et date de décès, le cas échéant

*titre*, date de production
médium, matériaux ou technique, tirage pour les multiples
dimensions en centimètres (hauteur x largeur x profondeur)
numéro d'accession
historique des expositions

**1**

## Alexander, Vikky
Victoria, C.-B., 1959

*Glace*, 1989
bloc de verre, 3/10
29,7 x 29,9 x 9,7 cm
1995.001

**2**

## Alleyn, Edmund
Québec, Québec, 1931

*L'Intrus bienvenu*, 1964
huile sur toile
68,4 x 48,8 cm
1995.003

**3**

## Alleyn, Edmund
Québec, Québec, 1931

*Sans titre*, 1959
aquarelle sur papier
61,0 x 46,0 cm
1995.002

Exposition : *Montréal 1955-1970 : Années d'affirmation - La Collection Maurice Forget,* La galerie d'art du collège Édouard-Montpetit, Longueuil (Québec), 4 - 20 décembre 1990.

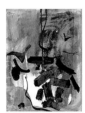

**4**

## Alloucherie, Jocelyne
Québec, Québec, 1947

*Théâtre d'ombres bleues*, 1987
encre sur papier
103,0 x 137,0 cm
1995.004

Exposition : *Le Dessin errant : The Ninth Dalhousie Drawing Exhibition,* Dalhousie Art Gallery, Halifax (N.-É.), 13 février - 20 mars 1988 [itinéraire : Concordia Art Gallery, Montréal (Québec), 4 mai - 11 juin 1988; Musée du Québec, Québec (Québec), 30 novembre 1988 - 15 janvier 1989].

**5**

## Appel, Karel
Amsterdam, Hollande, 1925

*The Donkey*, 1971
lithographie sur papier, 28/100
66,3 x 91,2 cm
1995.005

Exposition : *La Collection Martineau Walker,* Galerie L'Espace d'Hortense, Saint-Camille (Québec), 2 - 31 mai 1993.

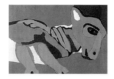

**6**

## April, Raymonde
Moncton, N.-B., 1953

*Femme nouée*, 1992
épreuve argentique sur papier
69,7 x 60,2 cm
1995.007

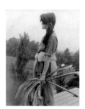

**7**

## April, Raymonde
Moncton, N.-B., 1953

*Moi-même, portrait de paysage*, 1982
épreuve argentique sur papier, 1/3
20,5 x 65,2 cm
1995.006.1-8

Expositions : *Un signe de tête. 400 ans de portraits dans la collection du musée,* Musée d'art de Joliette, Joliette (Québec), 3 mars - 1er septembre 1996; *La Collection Martineau Walker,* Galerie L'Espace d'Hortense, Saint-Camille (Québec), 2 - 31 mai 1993; *Raymonde April - Voyage dans le monde des choses,* Musée d'art contemporain de Montréal, Montréal (Québec), 29 mars - 18 mai 1986.

**8**

## Arsenault, Claude
Kénogami, Québec, 1952

*Tourte d'hier, tourtière d'aujourd'hui*, 1978
tiré de l'album *Graff Dinner*, 1978
(voir Collectif)
eau-forte sur papier, 4/81
22,0 x 44,0 cm
1995.008.1

**9**

## Ashoona, Pitseolak
Nottingham Island, T.N.O., 1904 - Cape Dorset, T.N.O., 1983

*Walrus and Bear*, 1968
lithographie sur papier, 26/50
71,3 x 58,3 cm
1995.236

**10**

## Ayot, Pierre
Montréal, Québec, 1943 - 1995

*Sans titre*, 1982
tiré de l'album *Corridart 1976 - Pour la liberté d'expression*, 1982
(voir Collectif)
sérigraphie sur papier, 9/85
66,5 x 50,5 cm
1995.011.1

Exposition : *Corridart 1976 - Pour la liberté d'expression,* Galerie Graff, Montréal (Québec), 21 avril - 12 mai 1982.

## 11

### Ayot, Pierre
Montréal, Québec, 1943 - 1995

*Winnipeg Free Press*, 1980, 2/2
sérigraphie sur coton rembourré, cousu et assemblé
59,0 x 49,0 x 41,0 cm
1995.009.1-7

## 12

### Ayot, Pierre
Montréal, Québec, 1943 - 1995

*Gâteau béton*, 1978
tiré de l'album *Graff Dinner*, 1978
(voir Collectif)
sérigraphie sur papier, 4/81
22,0 x 44,0 cm
1995.008.2

## 13

### Ayot, Pierre
Montréal, Québec, 1943 - 1995

*Ma mère revenant de son shopping*, 1967
sérigraphie sur papier, 22/45
92,0 x 74,4 cm
1995.010

## 14

### Barbeau, Marcel
Montréal, Québec, 1925

*Rétina, Oh la! la!*, 1965
acrylique sur toile
122,0 x 122,3 cm
1995.012

Exposition : *Montréal 1955-1970 : Années d'affirma-tion - La Collection Maurice Forget*, Galerie d'art du col-lège Édouard-Montpetit, Longueuil (Québec), 4 - 20 décembre 1990.

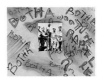

## 15

### Barrette, Lise
[?]

*Un visage aux lèvres de lune*, 1957
eau-forte sur papier, 3/15
65,6 x 58,0 cm
1995.013

## 16

### Baselitz, Georg
Deutschebaselitz, Allemagne, 1938

*Aigle*, 1981
eau-forte sur papier
65,2 x 49,5 cm
1995.014

## 17

### Beament, Thomas H.
Montréal, Québec, 1941

*Yes Jacques, but Will it Fly?* 1976
mine de plomb sur papier
51,4 x 41,7 cm
1995.015

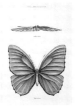

## 18

### Beauvais, Francine
Montréal, Québec, 1940

*Salade soleil*, 1978
tiré de l'album *Graff Dinner*, 1978
(voir Collectif)
gravure sur bois sur papier, 4/81
22,0 x 44,0 cm
1995.008.3

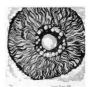

## 19

### Béland, Luc
Lachute, Québec, 1951

*Sans titre (Botha)*, 1986
sérigraphie, acrylique et collage sur papier
56,4 x 70,5 cm
1995.016

## 20

### Béland, Luc
Lachute, Québec, 1951

*Sans titre*, 1975
mine de plomb et pastel sur papier
68,5 x 90,7 cm
1995.017

## 21

### Béliveau, Paul
Québec, Québec, 1954

*Les Apparences*, 1992
sérigraphie sur papier, 12/60
51,5 x 18,7 cm
1995.018

## 22

### Bellefleur, Léon
Montréal, Québec, 1910

*Le Mont Bizarre n° 32*, 1956
encre sur papier
31,0 x 47,4 cm
1995.019

**23**

## Bellemare, Pierre
Drummondville, Québec, 1949

*Sans titre*, 1987
tôle pliée
110,5 x 153,8 x 14,0 cm
1995.020

Expositions : *Oeuvres choisies de la collection Martineau Walker*, Galerie du Centre, Saint-Lambert (Québec), 14 mars - 8 avril 1990;*De Fer et d'Acier*, Galerie des arts Lavalin, Montréal (Québec), [?] octobre - 19 décembre 1987.

**24**

## Bellerive, Marcel
Grand-Mère, Québec, 1934

*Triptyque avec barbes*, 1977
pastel sur papier
46,2 x 160,7 cm
1995.021

Exposition : *Oeuvres choisies de la collection Martineau Walker*, Galerie du Centre, Saint-Lambert (Québec), 14 mars - 8 avril 1990.

**25**

## Benner, Ron
London, Ont., 1949

Maquette pour *Capital Remains*,1987
épreuve argentique, boulon, écrou, plexiglas
51,4 x 222,7 cm
1995.022

**26**

## Berezowsky, Liliana
Cracovie, Pologne, 1944

*Muir Park I (series)*, 1986
fusain, graphite et gouache sur papier
72,3 x 91,4 cm
1995.023

Expositions : *La Collection Martineau Walker*, Galerie L'Espace d'Hortense, Saint-Camille (Québec), 2 - 31 mai 1993; *Liliana Beresowsky*,Centre Saidye Bronfman, Montréal (Québec), 18 mai - 22 juin 1989; *Liliana Berezowsky : Recent Paintings*,Galerie John Schweitzer, Montréal (Québec), 28 février - 29 mars 1987.

**27**

## Bergeron, Suzanne
Causapscal, Québec, 1930

*Sans titre*, 1963
huile sur toile
94,0 x 125,0 cm
1995.024

Exposition : *Montréal 1955-1970 : Années d'affirmation - La Collection Maurice Forget*, Galerie d'art du collège Édouard-Montpetit, Longueuil (Québec), 4 - 20 décembre 1990.

**28**

## Bertrand, Jean-Gérald
Farnham, Québec, 1929

*Sans titre*, 1958
huile sur masonite
25,6 x 30,5 cm
1995.025

Expositions : *L'arrivée de la modernité : la peinture abstraite et le design des années 50*, Musée des beaux-arts de Winnipeg (Man.), 18 décembre 1992 - 28 février 1993 [itinéraire : Confederation Centre Art Gallery and Museum, Charlottetown, (I. P.E.), 6 juin - 9 août 1993; Mendel Art Gallery, Saskatoon, (Sask.), 27 août - 24 octobre 1993; The Edmonton Art Gallery, Edmonton, (Alb.), 15 janvier - 13 mars 1994; Art Gallery of Windsor, (Ont.), 9 avril - 6 juin 1994 ].

**29**

## Biéler, André
Lausanne, Suisse, 1896 - Kingston, Ont., 1989

*La Chapelle Sainte-Famille, Île d'Orléans*, vers 1940
gravure sur bois sur carton
30,5 x 25,0 cm
1992.079

**30**

## Blain, Dominique
Montréal, Québec, 1957

*Livre 4*, 1989
transfert photographique sur livre, 1/2
54,3 x 70,2 cm
1995.026

Exposition : *La Collection Martineau Walker*, Galerie L'Espace d'Hortense, Saint-Camille (Québec), 2 - 31 mai 1993.

**31**

## Blaser, Herman
Thun, Suisse, 1900 - Montréal, Québec, 1983

*On Parade*, non daté
encre sur papier
40,3 x 48,0 cm
1995.027

**32**

## Blouin, Danielle
Saint-Georges-de-Beauce, Québec, 1955

*Le Vaisseau fantôme*, 1986
tiré de l'album *Le Vaisseau fantôme*, 1986
(voir Collectif)
eau-forte sur papier, H.C.V
30,0 x 48,5 cm
1995.028.2.1-2

**33**

## Blouin, Hélène
Montréal, Québec, 1947

*Haricots blancs en salade*, 1978
tiré de l'album *Graff Dinner*, 1978
(voir Collectif)
gaufrage sur papier, 4/81
22,0 x 44,0 cm
1995.008.4

**34**

## Boisvert, Gilles
Montréal, Québec, 1940

*Les oiseaux s'en viennent*, 1971
sérigraphie sur papier, 3/15
90,8 x 75,7 cm
1995.029

**35**

## Bolduc, David
Toronto, Ont., 1945

*Yonge/Adélaide*, 1980
acrylique, papier et bois sur toile
122,0 x 91,5 cm
1995.030

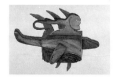

**36**

## Boogaerts, Pierre
Bruxelles, Belgique, 1946

*Feuille*, 1990
épreuve couleur sur plexiglas
166,2 x 108,2 cm
1995.031

**37**

## Bouchard, Laurent
Saint-Ephrem, Québec, 1952

*La Boîte noire*, 1987
bois et acrylique
29,5 x 34,5 cm
1995.032

Exposition : *Concours de boîtes*, Galerie d'art du collège Édouard-Montpetit, Longueuil (Québec), 6 - 23 avril 1987.

**38**

## Boudreau, Pierre de Ligny
Québec, Québec, 1923

*Les Gestes balustrade*, 1959
huile sur toile
86,5 x 66,0 cm
1995.033

---

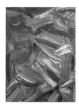

**39**

## Bougie, Louis-Pierre
Trois-Rivières, Québec, 1946

*Sans titre*, 1992
pointe sèche sur papier, 22/150
63,0 x 40,0 cm
1995.034

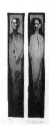

**40**

## Bougie, Louis-Pierre
Trois-Rivières, Québec, 1946

*Ingrédients : un lièvre et deux livres...*, 1978
tiré de l'album *Graff Dinner*, 1978
(voir Collectif)
eau-forte sur papier, 4/81
22,0 x 44,0 cm
1995.008.5

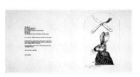

**41**

## Boyer, Gilbert
Montréal, Québec, 1951

*Il ne distinguait plus les mots de sa bouche de ceux de sa tête*, 1993
verre gravé et peint, acier
10,2 x 61,3 x 1,8 cm
1995.035.1-2

**42**

## Brandtner, Fritz
Danzig, Allemagne, 1896 - Montréal, Québec, 1969

*Portrait of a Gentleman*, vers 1942
encre sur papier

---

40,5 x 32,4 cm
1995.036

Exposition : *Un signe de tête. 400 ans de portraits dans la collection du musée*, Musée d'art de Joliette, Joliette (Québec), 3 mars -1ᵉʳ septembre 1996.

**43**

## Breeze, Claude
Nelson, C.-B., 1938

*Bug Mountain*, 1978
acrylique sur toile
121,2 x 175,0 cm
1995.037

Expositions : *Claude Breeze. Paintings 1977-1979*, Bau-Xi Gallery, Toronto, (Ont.), 14 février - 4 mars 1980/Vancouver, (C.-B.), 23 février - 15 mars 1980.

**44**

## Breeze, Claude
Nelson, C.-B., 1938

*Canadian Atlas : Green Island*, 1976
acrylique sur toile
137,7 x 137,7 cm
1995.038

Expositions : *Claude Breeze*, Owens Art Gallery, Mount Allison University, Sasksville, (N.-B.), 22 février - 22 mars 1978 ; Art Gallery of Nova Scotia, Halifax, (N.-É.), 1ᵉʳ - 29 mai 1978.

**45**

## Bruneau, Kittie
Montréal, Québec, 1929

*Sans titre*, 1962
huile sur toile
106,8 x 122,3 cm
1995.039

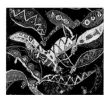

46

## Brymner, William
Greenock, Ecosse, 1855 - Walla Sey, Angleterre, 1925

*Shore*, 1902
aquarelle sur papier
51,7 x 65,3 cm
1995.041

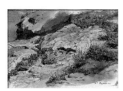

47

## Brymner, William
Greenock, Ecosse, 1855 - Walla Sey, Angleterre, 1925

*Fishing Boats, Atlantic Coast*, 1896
aquarelle sur papier
47,0 x 57,3 cm
1995.040

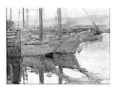

48

## Burton, Dennis
Lethbridge, Alb., 1933

*Untitled - Wife : Heather*, 1965
offset sur carton, 40/100
83,2 x 73,0 cm
1995.042

49

## Bush, Jack
Toronto, Ont., 1909 - 1977

*Red Sash*, 1965
sérigraphie sur papier, 37/100
66,2 x 52,5 cm
1995.043

Exposition : *La Collection Martineau Walker*, Galerie L'Espace d'Hortense, Saint-Camille (Québec), 2 - 31 mai 1993.

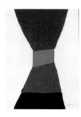

50

## Bush, Jack
Toronto, Ont., 1909 - 1977

*Nice Pink*, 1965
sérigraphie sur papier, 37/100
109,0 x 55,0 cm
1995.044

Exposition : *La Collection Martineau Walker*, Galerie L'Espace d'Hortense, Saint-Camille (Québec), 2 - 31 mai 1993.

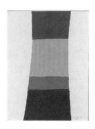

51

## Bussières, Caroline
Québec, Québec, 1946

*Le Chemin des Indes*, 1991
sérigraphie sur papier
82,5 x 65,7 cm
1995.045

52

## Cadieux, Geneviève
Montréal, Québec, 1955

*Sans titre*, 1989
épreuve argentique sur papier, 1/3
20,3 x 25,1 cm
1995.046

53

## Cantieni, Graham
Melbourne, Australie, 1938

*Sans titre*, 1974
pastel, encre et gouache sur papier
89,2 x 58,8 cm
1995.047

54

## Charbonneau, Jacques
Hull, Québec, 1943

*Matière en mouvement*, 1994
estampe copigraphique sur aluminium
66,8 x 66,8 cm
1995.048.1-4

55

## Charbonneau, Monique
Montréal, Québec, 1928

*Sans titre*, 1958
encre sur papier
63,5 x 70,5 cm
1995.049

56

## Charney, Melvin
Montréal, Québec, 1935

*Way Station No. 3*, 1984
crayon Conté et pastel sur papier
65,0 x 102,0 cm
1995.050

Exposition : *Imaginaires d'architecture*, Maison Hamel-Bruneau, Sainte-Foy (Québec), 24 septembre - 7 novembre 1993.

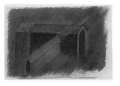

57

## Charrier, Pierre
Montréal, Québec, 1955

*Dessin dans l'espace - sofa*, 1987
épreuve couleur sur papier
98,8 x 114,2 cm
1995.051

Expositions : *Pierre Charrier, Marc Cramer, Ariane Thésée*, Galerie Trois Points, Montréal, (Québec), 12 - 29 août 1992; *Oeuvres choisies de la collection Martineau Walker*, Galerie du Centre, Saint-Lambert (Québec), 14 mars - 8 avril 1990.

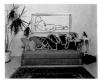

**58**

### Chevalier, Renée
Montréal, Québec, 1955

*La Coupe des bénédictines*, 1978
tiré de l'album *Graff Dinner*, 1978
(voir Collectif)
lithographie sur papier, 4/81
22,0 x 44,0 cm
1995.008.6

**59**

### Claus, Barbara
Bruxelles, Belgique, 1962

*Sans titre*, 1992
épreuve argentique sur papier, 2/2
187,0 x 122,3 cm
1995.052

Exposition : *La Collection Martineau Walker*, Galerie L'Espace d'Hortense, Saint-Camille (Québec), 2 - 31 mai 1993.

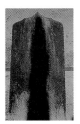

**60**

### Cohen, Sorel
Montréal, Québec, 1936

*Bed of Want, No.1-4*, 1992
épreuve Fujicolor sur papier, 2/3
33,5 x 50,0 cm
1995.053.1-4

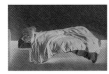

**61**

### Coleman, Christina
Beragh, Irlande du Nord, 1934

*Répétition n° 3*, 1993
mine de plomb et huile sur mylar
48,2 x 39,4 cm
1995.054

Exposition : *Les Femmeuses 94*, Pratt & Whitney, Longueuil (Québec), 16 - 17 avril 1994.

**62**

### Coleman, Christina
Beragh, Irlande du Nord, 1934

*Danseuse n° 1*, 1993
mine de plomb et huile sur mylar
48,2 x 39,5 cm
1995.055

Exposition : *Les Femmeuses 94*, Pratt & Whitney, Longueuil (Québec), 16 - 17 avril 1994.

**63**

### Collectif
Leroux-Guillaume, Janine (estampe); Guillaume, Pierre (impression); Ouvrard, Pierre (reliure)

*La Vie promise*, 1992
Album comprenant une gravure sur bois, 27/37
63,5 x 48,3 cm (coffret)
1995.184.1-2

**64**

### Collectif
Blouin, Danielle (estampe); Dupont, Jean-Claude (texte); Ouvrard, Pierre (reliure); Guillaume, Pierre (typographie); Collection Loto-Québec, vol. 13.

*Le Vaisseau fantôme*, 1986
Album comprenant une eau-forte, H.C.V
31,0 x 25,0 cm (coffret)
1995.028.1-3

**65**

### Collectif
Ayot, Pierre; Cramer, Marc; Gascon, Laurent; Haslam, Michael; McKenna, Bob et Kevin; Montpetit, Guy; Noël, Jean; Reusch, Kina;

Séguin, Jean-Pierre; Sullivan, Françoise; Thibaudeau, Jean-Claude; Vazan, Bill (estampes); Gagnon, François-Marc; Gosselin, Claude; Lamy, Laurent; Ménard, André; Payant, René; Rosshandler, Léo; Saint-Martin, Fernande; Trueblood Brodsky, Ann (textes); Howell, Betty; Townsend, Martha (traduction); Ayot, Pierre; Gilbert, Jean-Paul (impression); Ouvrard, Pierre (reliure); Galerie Graff (édition).

*Corridart 1976 - Pour la liberté d'expression*, 1982
Album de 12 sérigraphies, 9/85
72,0 x 42,0 cm (coffret)
1995.011.1-24

Exposition : *Corridart 1976 - Pour la liberté d'expression*, Galerie Graff, Montréal (Québec), 21 avril - 12 mai 1982.

**66**

### Collectif
Arsenault, Claude; Ayot, Pierre; Beauvais, Francine; Blouin, Hélène; Bougie, Louis-Pierre; Chevalier, Renée; Dagenais, Lorraine; Daoust, Carl; Desjardins, Benoît; Forcier, Denis; Forcier, Madeleine; Fortier, Michel; Girard, Paule; Lafond, Jacques; Lambert, Nancy; Leclair, Michel; Lemoyne, Serge; Lepage, Christian; Loulou, Odile; Manniste, Andres; Nair, Indira; Pelletier, Louis; Storm, Hannelore; Tétreault, Pierre-Léon; Valcourt, Christiane; Van der Heide, Bé; Wolfe, Robert (estampes); Ouvrard, Pierre (reliure); Galerie Graff (édition).

*Graff Dinner*, 1978
Album de 27 estampes (16 sérigraphies, 6 eaux-fortes, 2 lithographies, 1 gravure sur bois, 1 gaufrage, 1 épreuve argentique), 4/81
4,0 x 22,9 x 22,9 cm (coffret)
1995.008.1-30

**67**

### Comtois, Louis
Montréal, Québec, 1945 - New York, États-Unis, 1990

*Sans titre*, 1974
acrylique sur papier
60,3 x 56,5 cm
1995.058

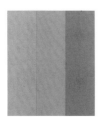

**68**

## Comtois, Louis
Montréal, Québec, 1945 - New York, États-Unis, 1990

*Yellow with Grey and Green*, 1972
acrylique sur toile
183,0 x 183,5 cm
1995.057.1-2

Exposition : *Louis Comtois : Recent Paintings*, Henri 2 Gallery, Washington (D.C.), États-Unis, 7 octobre - [?] 1972.

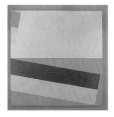

**69**

## Comtois, Louis
Montréal, Québec, 1945 - New York, États-Unis, 1990

*Sans titre*, 1970
Les Éditions Apollinaire, Milan
papier collé sur carton, II/XX
59,6 x 44,7 cm
1995.056.1

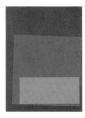

**70**

## Comtois, Louis
Montréal, Québec, 1945 - New York, États-Unis, 1990

*Sans titre*, 1970
Les Éditions Apollinaire, Milan
papier collé sur carton, II/XX
56,2 x 56,2 cm
1995.056.2

**71**

## Comtois, Louis
Montréal, Québec, 1945 - New York, États-Unis, 1990

*Sans titre*, 1970
Les Éditions Apollinaire, Milan
papier collé sur carton, II/XX
55,1 x 41,6 cm
1995.056.3

**72**

## Comtois, Louis
Montréal, Québec, 1945 - New York, États-Unis, 1990

*Sans titre*, 1970
Les Éditions Apollinaire, Milan
papier collé sur carton, II/XX
59,5 x 79,7 cm
1995.056.4

**73**

## Comtois, Louis
Montréal, Québec, 1945 - New York, États-Unis, 1990

*Sans titre*, 1970
Les Éditions Apollinaire, Milan
papier collé sur carton, II/XX
59,5 x 79,7 cm
1995.056.5

**74**

## Comtois, Louis
Montréal, Québec, 1945 - New York, États-Unis, 1990

*Sans titre*, 1970
Les Éditions Apollinaire, Milan
papier collé sur carton, II/XX
79,7 x 59,5 cm
1995.056.6

**75**

## Comtois, Louis
Montréal, Québec, 1945 - New York, États-Unis, 1990

*Sans titre*, 1970
Les Éditions Apollinaire, Milan
papier collé sur carton, II/XX
79,7 x 59,5 cm
1995.056.7

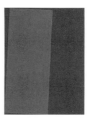

**76**

## Comtois, Louis
Montréal, Québec, 1945 - New York, États-Unis, 1990

*Sans titre*, 1970
Les Éditions Apollinaire, Milan
papier collé sur carton, II/XX
79,7 x 59,5 cm
1995.056.8

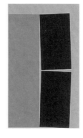

**77**

## Comtois, Louis
Montréal, Québec, 1945 - New York, États-Unis, 1990

*Sans titre*, 1970
Les Éditions Apollinaire, Milan
papier collé sur carton, II/XX
79,7 x 59,5 cm
1995.056.9

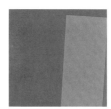

**78**

## Comtois, Louis
Montréal, Québec, 1945 - New York, États-Unis, 1990

*Sans titre*, 1970
Les Éditions Apollinaire, Milan
papier collé sur carton, II/XX
79,7 x 59,5 cm
1995.056.10

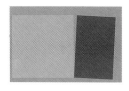

## 79

### Comtois, Ulysse
Granby, Québec, 1931

*Karta*, 1962
huile sur toile
49,7 x 57,5 cm
1995.059

Expositions : *Ulysse Comtois : parcours synthétique*,
Plein Sud, Longueuil (Québec), 12 mars - 12 avril
1996; *Montréal 1955-1970 : Années d'affirmation - La
Collection Maurice Forget*, Galerie d'art du collège
Édouard-Montpetit, Longueuil (Québec), 4 - 20
décembre 1990.

## 80

### Corbeil, Gilles
Montréal, Québec, 1920 - 1986

*Sans titre*, 1955
huile sur toile
33,0 x 45,5 cm
1995.060

## 81

### Cousineau, Sylvain
Arvida, Québec, 1949

*Roulette*, 1976
assemblage d'objets trouvés et peints
182,0 x 83,5 x 53,0 cm
1995.061.1-2

Expositions : *Sylvain P. Cousineau - Photographs and
Paintings*, Dunlop Art Gallery, Regina (Sask.), 26 avril -
1er juin 1980 [itinéraire : Walter Phillips Gallery, The
Banff Center School of Fine Art, Banff (Alb.), 2 - 19
octobre 1980; Mendel Art Gallery, Saskatoon (Sask.), 9
janvier - 3 février 1981].

## 82

### Cramer, Marc
Paris, France, 1946

*Ne pas les tuer*, 1981
tiré de l'album *Corridart 1976 - Pour la liberté
d'expression*, 1982
(voir Collectif)
sérigraphie sur papier, 9/85
66,5 x 50,5 cm
1995.011.2

Exposition : *Corridart 1976 - Pour la liberté d'expres-
sion*, Galerie Graff, Montréal (Québec), 21 avril - 12 mai
1982.

## 83

### Curnoe, Greg
London, Ont., 1936 - Strathroy, Ont., 1992

*Yvonne*, 1964
encre sur papier
42,0 x 55,5 cm
1995.062

## 84

### Dagenais, Lorraine
Sainte-Rose, Québec, 1955

*Gâteau de famille*, 1978
tiré de l'album *Graff Dinner*, 1978
(voir Collectif)
sérigraphie sur papier, 4/81
22,0 x 44,0 cm
1995.008.7

## 85

### Daglish, Peter
Londres, Angleterre, 1930

*Heavenly Box*, non daté
sérigraphie et collage sur papier, 9/10
53,0 x 60,0 cm
1995.063

## 86

### Dallaire, Jean-Philippe
Hull, Québec, 1916 - Vence, France, 1965

*Composition*, (Étude pour *Homme à la
mandoline*, 1950), 1949
encre sur papier
31,5 x 31,5 cm
1995.064

## 87

### Dame, Carole
Montréal, Québec, 1952

*Sans titre*, 1986
épreuve argentique sur papier
37,3 x 44,9 cm
1995.065

## 88

### Daoust, Carl
Montréal, Québec, 1944

*Manger sa misère*, 1978
tiré de l'album *Graff Dinner*, 1978
(voir Collectif)
eau-forte sur papier, 4/81
22,0 x 44,0 cm
1995.008.8.1-2

## 89

### Delaunay, Sonia
Gradighsk, Ukraine, 1885 - Paris, France, 1979

*Sourcil - Tzara au monocle*, 1977
(Planche n° 1 de l'album *Le Coeur à gaz* de Tristan
Tzara, Éditions Jacques Damase, Paris, 1977)
lithographie sur papier, 24/25
45,0 x 21,0 cm
1995.066

**90**

## Delavalle, Jean-Marie
Clermont-Ferrand, France, 1944

*Numéro 9*, 1981
crayon de couleur sur papier
58,0 x 89,0 cm
1995.067

**91**

## Delfosse, Georges
Saint-Henri-de-Mascouche, Québec, 1869 -
Montréal, Québec, 1939

*La Descente de la Croix*, non daté
fusain et pastel sur papier
63.0 x 80,0 cm
1992.078

**92**

## Demers, Denis
Montréal, Québec, 1948 - 1987

*Assises*, 1983
crayon de couleur sur papier
28,5 x 45,0 cm
1995.068

**93**

## Demers, Denis
Montréal, Québec, 1948 - 1987

*Sans titre*, 1971
acrylique et papier sur toile
80,5 x 81,0 cm
1995.069

**94**

## Desjardins, Benoît
Montréal, Québec, 1955

*Pouding chômeur*, 1978
tiré de l'album *Graff Dinner*, 1978
(voir Collectif)
sérigraphie sur papier, 4/81.
22,0 x 44,0 cm
1995.008.9

**95**

## Dine, Jim
Cincinnati, Ohio, États-Unis, 1935

*Blue Haircut*, 1972
pointe sèche et lithographie sur papier, 49/75.
91,0 x 79,0 cm
1992.077

Exposition : *Un signe de tête. 400 ans de portraits dans
la collection du musée*, Musée d'art de Joliette, Joliette
(Québec), 3 mars -1er septembre 1996.

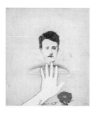

**96**

## Dinel, Pierre-Roland
Montréal, Québec, 1919

*Contorsion*, 1958
pin
113,5 x 24,0 x 22,0 cm
1995.070

Expositions : *Montréal 1955-1970 : Années d'affirma-
tion - La Collection Maurice Forget*, Galerie d'art du col-
lège Édouard-Montpetit, Longueuil (Québec), 4 - 20
décembre 1990; Centre des Arts du Mont-Royal,
Montréal (Québec), 1966; Galerie Kérouack, Ville
d'Anjou (Québec), décembre 1963.

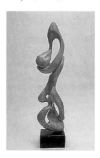

**97**

## Dionne, Violette
Québec, Québec, 1959

*Le Prince*, 1992
bronze, 1/6
27,5 x 17,5 x 20,0 cm
1995.071

Exposition : Musée d'art de Joliette, Joliette (Québec),
15 novembre 1992 - 24 janvier 1993.

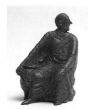

**98**

## Dorion, Pierre
Montréal, Québec, 1959

*Sans titre*, 1984
gouache et photocopie couleur collée sur papier
71,0 x 91,2 cm
1995.072

**99**

## Dufour, Evelyn
Montréal, Québec, 1953

*Sans titre*, 1990
pointe sèche sur papier, 3/50,
68,0 x 61,5 cm
1995.073.1

**100**

## Dufour, Evelyn
Montréal, Québec, 1953

*Sans titre*, 1990
pointe sèche sur papier, 23/50
68,0 x 61,5 cm
1995.073.2

**101**

## Dufour, Evelyn
Montréal, Québec, 1953

*Sans titre*, 1990
pointe sèche sur papier, 24/50
68,0 x 61,5 cm
1995.073.3

**102**

## Dufour, Evelyn
Montréal, Québec, 1953

*Sans titre*, 1990
pointe sèche sur papier, 36/50
68,0 x 61,5 cm
1995.073.4

99 à 102

## 103

### Dulude, Claude
Montréal, Québec, 1931

*Intersolaire*, 1961
huile sur toile
121,7 x 91,2 cm
1995.074

## 104

### Dumouchel, Albert
Bellerive, Québec, 1916 - Saint-Antoine-sur-
Richelieu, Québec, 1971

*Le Balcon*, 1965
lithographie sur papier, 7/15
69,2 x 81,6 cm
1995.079

## 105

### Dumouchel, Albert
Bellerive, Québec, 1916 - Saint-Antoine-sur-
Richelieu, Québec, 1971

*Paysage monténégrin*, 1963
gravure en relief et techniques mixtes sur papier, 6/15
69,0 x 81,3 cm
1995.075

Expositions : *Montréal 1955-1970 : Années d'affirma-
tion - La Collection Maurice Forget*, Galerie d'art du
collège Édouard-Montpetit, Longueuil (Québec), 4 -
20 décembre 1990; *Albert Dumouchel*, Galerie
Camille Hébert, Montréal (Québec), 17 avril - 1ᵉʳ mai
1963.

## 106

### Dumouchel, Albert
Bellerive, Québec, 1916 - Saint-Antoine-sur-
Richelieu, Québec, 1971

*Le Martyre de saint Sébastien*, 1962
eau-forte sur papier
54,2 x 43,5 cm
1995.077

Expositions : *Montréal 1955-1970 : Années d'affirma-
tion - La Collection Maurice Forget*, Galerie d'art du col-
lège Édouard-Montpetit, Longueuil (Québec), 4 - 20
décembre 1990; Galerie Agnès Lefort, Montréal
(Québec), 13 - 25 mars 1962.

## 107

### Dumouchel, Albert
Bellerive, Québec, 1916 - Saint-Antoine-sur-
Richelieu, Québec, 1971

*La Vallée des morts*, 1961
eau-forte sur papier, 14/15
50,5 x 55,7 cm
1995.080

## 108

### Dumouchel, Albert
Bellerive, Québec, 1916 - Saint-Antoine-sur-
Richelieu, Québec, 1971

*La Fenêtre*, 1960
lithographie sur papier, 5/14
63,0 x 75,5 cm
1995.078

Expositions : *Montréal 1955-1970 : Années d'affirma-
tion - La Collection Maurice Forget*, Galerie d'art du col-
lège Édouard-Montpetit, Longueuil (Québec), 4 - 20
décembre 1990; Galerie Agnès Lefort, Montréal
(Québec), mars 1961.

## 109

### Dumouchel, Albert
Bellerive, Québec, 1916 - Saint-Antoine-sur-
Richelieu, Québec, 1971

*Sans titre*, 1956
encre sur papier
50,0 x 59,9 cm
1995.076

## 110

### Dumouchel, Albert
Bellerive, Québec, 1916 - Saint-Antoine-sur-
Richelieu, Québec, 1971

*Sans titre*, 1951
encre sur papier
50,0 x 62,5 cm
1995.081

## 111

### Evergon
Niagara Falls, Ont., 1946

*Boule et nature morte*, 1987
épreuve cibachrome sur papier
80,7 x 112,0 cm
1995.082.1-2

## 112

### Ewen, Paterson
Montréal, Québec, 1925

*Patterned Squares*, 1966
acrylique sur toile
61,0 x 61,0 cm
1995.084

## 113

### Ewen, Paterson
Montréal, Québec, 1925

*Sans titre*, vers 1963
huile sur toile
30,3 x 40,5 cm
1995.083

Expositions : *Montréal 1955-1970 : Années d'affirma-
tion - La Collection Maurice Forget*, Galerie d'art du col-
lège Édouard-Montpetit, Longueuil (Québec), 4 - 20
décembre 1990; *Paterson Ewen : The Montreal Years*,
Mendel Art Gallery, Saskatoon (Sask.), 1987 [itinéraire:
Mendel Art Gallery, Saskatoon (Sask.), 20 novembre
1987 - 3 janvier 1988; London Regional Art Gallery,
London (Ont.), 29 janvier - 13 mars 1988; Art Gallery
of Windsor, Windsor (Ont.), 9 avril - 29 mai 1988;
Concordia Art Gallery, Montréal (Québec), 14 septem-
bre - 21 octobre 1988; St Mary's University Art Gallery,
Halifax (N.-É.), 2 novembre - 13 décembre 1988].

## 114

### Faucher, Jean
Montréal, Québec, 1907

*Epsilon aurigae*, non daté
lithographie sur papier, E.A. 3/10
45,2 x 60,6 cm
1995.085

---

**115**

## Fauteux-Massé, Henriette
Coaticook, Québec, 1925

*Sans titre*, 1964
acrylique sur papier
59,5 x 38,0 cm
1995.086

Expositions : *Montréal 1955-1970 : Années d'affirmation - La Collection Maurice Forget*, Galerie d'art du collège Édouard-Montpetit, Longueuil (Québec), 4 - 20 décembre 1990; *Oeuvres choisies de la collection Martineau Walker*, Galerie du Centre, Saint-Lambert (Québec), 14 mars - 8 avril 1990.

---

**116**

## Fauteux-Massé, Henriette
Coaticook, Québec, 1925

*Guerrier*, 1958
huile sur toile marouflée sur carton
68,0 x 46,0 cm
1995.088

---

**117**

## Fauteux-Massé, Henriette
Coaticook, Québec, 1925

*Maison dans les bois*, 1950
huile sur toile
61,3 x 50,5 cm
1995.087

Exposition : *Parcours*, Centre d'exposition du Vieux-Palais, Saint-Jérôme (Québec), 15 mai - 29 juin 1987.

---

**118**

## Ferron, Marcelle
Louiseville, Québec, 1924

*Sans titre*, 1962
huile sur toile
89,0 x 116,0 cm
1995.089

Expositions : *Montréal 1955-1970 : Années d'affirmation - La Collection Maurice Forget*, Galerie d'art du collège Édouard-Montpetit, Longueuil (Québec), 4 - 20 décembre 1990;  *Marcelle Ferron de 1945 à 1970*, Musée d'art contemporain de Montréal, Montréal (Québec) 8 avril - 31 mai 1970.

---

**119**

## Flocon, Albert
Kopenick, Allemagne, 1909

*Géométrie de la mise en page : suite Entrelacs*, 1973
crayon et aquatinte sur papier
56,5 x 43,8 cm
1995.090

---

**120**

## Flomen, Michael
Montréal, Québec, 1952

*Florence, Italie*, 1981
épreuve argentique sur papier
39,5 x 59,0 cm
1995.091

---

**121**

## Forcier, Denis
Montréal, Québec, 1948

*Crème en Graff*, 1978
tiré de l'album *Graff Dinner*, 1978
(voir Collectif)
sérigraphie sur papier, 4/81
22,0 x 44,0 cm
1995.008.10

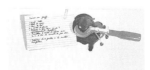

---

**122**

## Forcier, Denis
Montréal, Québec, 1948

*Bonbons à cenne*, 1973
sérigraphie sur papier, 11/23
91,0 x 75,5 cm
1995.092

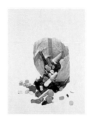

---

**123**

## Forcier, Madeleine
Nicolet, Québec, 1948

*La Vraie Liqueur de fraises*, 1978
tiré de l'album *Graff Dinner*, 1978
(voir Collectif)
sérigraphie sur papier, 4/81
22,0 x 44,0 cm
1995.008.11

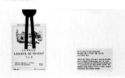

---

**124**

## Fortier, Ivanhoé
Saint-Louis-de-Courville, Québec, 1931

*Sans titre*, 1964
fer (socle : bois)
84,5 x 29,3 x 18,3 cm
1995.093

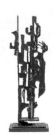

---

**125**

## Fortier, Michel
Montréal, Québec, 1943

*Deux Oeufs brouillés (pour toujours)*, 1978
tiré de l'album *Graff Dinner*, 1978
(voir Collectif)
sérigraphie sur papier, 4/81
22,0 x 44,0 cm
1995.008.12

**126**

### Fox, John Richard
Montréal, Québec, 1927

*Down by the Jetty,* vers 1960
huile sur bois
20,2 x 28,0 cm
1995.094

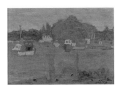

**127**

### Fox, John Richard
Montréal, Québec, 1927

*Tête de jeune fille,* non daté
huile sur papier
47,0 x 65,0 cm
1995.095

**128**

### Fritsch, Marbod
Bregenz, Autriche, 1963

*Sans titre,* 1990
techniques mixtes sur papier
49,5 x 69,8 cm
1995.096

**129**

### Gagnon, Charles
Montréal, Québec, 1934

*Sans titre,* 1967
sérigraphie sur papier, 64/100
84,4 x 67,7 cm
1995.097

**130**

### Gagnon, Charles
Montréal, Québec, 1934

*Sans titre,* 1964

huile sur toile
102,0 x 92,0 cm
1991.190

Exposition : *Montréal 1955-1970 : Années d'affirmation - La Collection Maurice Forget,* Galerie d'art du collège Édouard-Montpetit, Longueuil (Québec), 4 - 20 décembre 1990.

**131**

### Gamoy, Bernard
Paris, France, 1952

*Mascarade,* 1989
techniques mixtes sur tôle et bois
27,5 x 20,5 cm
1995.099

**132**

### Gamoy, Bernard
Paris, France, 1952

*Sinus irridium,* 1986
techniques mixtes sur papier
63,5 x 75,2 cm
1995.098

Exposition : *Oeuvres choisies de la collection Martineau Walker,* Galerie du Centre, Saint-Lambert (Québec), 14 mars - 8 avril 1990.

**133**

### Garmaise, Eudice
Montréal, Québec, 1924

*Wild Horse,* 1970-75
eau-forte sur papier, 4/20
46,5 x 37,5 cm
1995.100

**134**

### Garneau, Marc
Thetford-Mines, Québec, 1956

*Sans titre,* 1990
pointe sèche sur papier, 12/40
49,2 x 45,5 cm
1995.101

**135**

### Garneau, Marc
Thetford-Mines, Québec, 1956

*L'Impromptu,* 1989
acrylique et techniques mixtes sur toile
129,5 x 147,5 cm
1995.102

Expositions :*Marc Garneau,* Musée d'art de St-Laurent, Ville Saint-Laurent (Québec), 20 janvier - 20 février 1994; *La Collection Martineau Walker,* Galerie L'Espace d'Hortense, Saint-Camille (Québec), 2 -31 mai 1993.

**136**

### Gascon, Laurent
Montréal, Québec, 1949

*Tunnel,* 1982
tiré de l'album *Corridart 1976 - Pour la liberté d'expression,* 1982
(voir Collectif)
sérigraphie sur papier, 9/85
66,5 x 50,5 cm
1995.011.3

Exposition : *Corridart 1976 - Pour la liberté d'expression,* Galerie Graff, Montréal (Québec), 21 avril - 12 mai 1982.

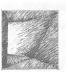

**137**

### Gasoi, Marvin
Montréal, Québec, 1949

*Ohm,* 1987
épreuve cibachrome sur papier et plexiglas
63,3 x 73,0 cm
1995.103

Exposition : *Copiphotographies,* Galerie Copie-Art, Montréal (Québec), 22 août - 5 octobre 1991.

**138**

## Gaucher, Yves
Montréal, Québec, 1934

*Signal,* 1991
sérigraphie sur papier, E.A. 2/10
62,3 x 91,0 cm
1995.107

**139**

## Gaucher, Yves
Montréal, Québec, 1934

*Phases I, II, III,* 1981
pointe sèche sur papier, 24/30
81,6 x 188,7 cm
1995.104.1-3

Exposition : *La Collection Martineau Walker,* Galerie L'Espace d'Hortense, Saint-Camille (Québec), 2 - 31 mai 1993.

**140**

## Gaucher, Yves
Montréal, Québec, 1934

*Esquisse pour Jéricho,* 1978
acrylique sur papier
65,7 x 101,7 cm
1995.108

Exposition : 1978 : *L'Amorce d'un dialogue,* Centre d'exposition du Vieux-Palais, Saint-Jérôme (Québec), 11 janvier - 8 février 1998.

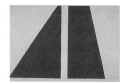

**141**

## Gaucher, Yves,
Montréal, Québec, 1934

*Point-Contrepoint,* 1965
relief sur papier, 6/30
70,0 x 90,0 cm
1995.105

Exposition : *Montréal 1955-1970 : Années d'affirmation - La Collection Maurice Forget,* Galerie d'art du collège Édouard-Montpetit, Longueuil (Québec), 4 - 20 décembre 1990.

**142**

## Gaucher, Yves
Montréal, Québec, 1934

*Subtétragone,* 1961
eau-forte sur papier, 8/20
52,5 x 53,8 cm
1995.106

**143**

## Gauvreau, Pierre
Montréal, Québec, 1922

*Abstraction,* 1947
encre sur papier
27,5 x 42,5 cm
1995.109

Exposition : *Les Automatistes d'hier à aujourd'hui / The Automatists Then and Now,* Galerie Dresdnere, Toronto (Ont.), 1 - 21 décembre 1986.

**144**

## Gécin, Sindon
Montréal, Québec, 1907

*Le Lierre,* 1974
eau-forte sur papier, 4/75
58,0 x 44,5 cm
1995.110

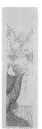

**145**

## Gécin, Sindon
Montréal, Québec, 1907

*Foam,* 1974

eau-forte sur papier, 4/75
70,5 x 40,1 cm
1995.112

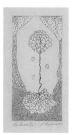

**146**

## Gécin, Sindon
Montréal, Québec, 1907

*La Main à l'oiseau,* 1972
eau-forte sur papier, 16/75
85,0 x 74,0 cm
1995.111

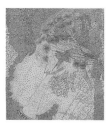

**147**

## Gendron, Pierre
Montréal, Québec, 1934

*Dialogue n° 1,* 1959
huile sur toile
93,7 x 82,6 cm
1995.113

Exposition : *Montréal 1955-1970 : Années d'affirmation - La Collection Maurice Forget,* Galerie d'art du collège Édouard-Montpetit, Longueuil (Québec), 4 - 20 décembre 1990.

**148**

## Gervais, Lise
Saint-Césaire, Québec, 1933

*Jeux contre-optiques n° 3,* 1972
huile sur toile
122,0 x 182,5 cm
1995.114

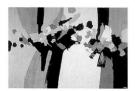

## 149

**Gervais, Lise**
Saint-Césaire, Québec, 1933

*Sans titre*, 1961
huile sur toile
30,5 x 61,0 cm
1995.115

Exposition : *Montréal 1955-1970 : Années d'affirmation - La Collection Maurice Forget*, Galerie d'art du collège Édouard-Montpetit, Longueuil (Québec), 4 - 20 décembre 1990.

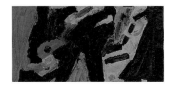

## 150

**Gervais, Lise**
Saint-Césaire, Québec, 1933

*Sans titre*, 1961
huile sur toile
30,5 x 61,0 cm
1995.116

Exposition : *Montréal 1955-1970 : Années d'affirmation - La Collection Maurice Forget*, Galerie d'art du collège Édouard-Montpetit, Longueuil (Québec), 4 - 20 décembre 1990.

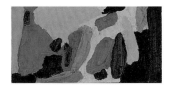

## 151

**Gervais, Lise**
Saint-Césaire, Québec, 1933

*Sans titre*, 1957
aquarelle sur papier
57,0 x 48,7 cm
1995.117

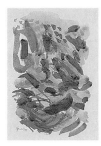

## 152

**Giguère, Roland**
Montréal, Québec, 1929

*Signaux*, 1958
lithographie sur papier, 16/20
77,0 x 66,5 cm
1995.118

Exposition : *Montréal 1955-1970 : Années d'affirmation - La Collection Maurice Forget*, Galerie d'art du collège Édouard-Montpetit, Longueuil (Québec), 4 - 20 décembre 1990.

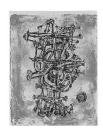

## 153

**Girard, Paule**
Montréal, Québec, 1954

*La Congère ensablée (tarte biscuitée au yogourt)*, 1978
tiré de l'album *Graff Dinner*, 1978
(voir Collectif)
lithographie sur papier, 4/81
22,0 x 44,0 cm
1995.008.13

## 154

**Gnass, Peter**
Rostock, Allemagne, 1936

*Viridis*, 1965
huile sur toile
65,7 x 75,6 cm
1995.119

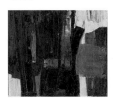

## 155

**Gnass, Peter**
Rostock, Allemagne, 1936

*Sans titre*, 1965
eau-forte sur papier
49,5 x 45,2 cm
1995.120

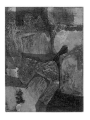

## 156

**Godin, Raymonde**
Montréal, Québec, 1933

*Sans titre*, 1984
gravure sur linoléum sur papier, 5/15
30,0 x 38,8 cm
1995.121

## 157

**Goodwin, Betty**
Montréal, Québec, 1923

*O Burrow*, 1986
sérigraphie sur papier, 7/30
76,3 x 64,2 cm
1995.123

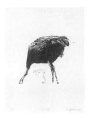

## 158

**Goodwin, Betty**
Montréal, Québec, 1923

*Black Arms*, 1985
huile, mine de plomb, fusain et pastel sur papier
51,0 x 57,0 cm
1995.122

## 159

**Goodwin, Betty**
Montréal, Québec, 1923

*Dropped Vests*, 1973
mine de plomb et aquarelle sur papier
66,0 x 52,5 cm
1992.076

## 160

**Goodwin, Betty**
Montréal, Québec, 1923

*Crushed Vest*, 1971
eau-forte sur papier
52,0 x 65,5 cm
1995.124

Exposition : *La Collection Martineau Walker*, Galerie L'Espace d'Hortense, Saint-Camille (Québec), 2 - 31 mai 1993.

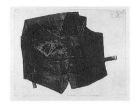

**161**

**Gorman, Richard**
Ottawa, Ont., 1935

*Auto*, 1962
huile sur toile
11,8 x 122,0 cm
1995.125

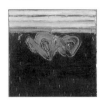

**162**

**Goulet, Claude**
Montréal, Québec, 1925 - 1994

*Envoûtement*, 1964
huile sur toile
70,8 x 55,5 cm
1995.126

**163**

**Goulet, Michel**
Asbestos, Québec, 1944

*États des directions (fragment n° 9)*, 1990
acier, aluminium, polyester et fragments de pelle
36,5 x 147,7 x 63,5 cm
1995.128.1-6

Exposition : *Michel Goulet : Recent Sculpture*, Jack Shainman, New-York (N. Y.), États-Unis, 14 juin- 20 juillet 1990.

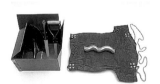

**164**

**Goulet, Michel**
Asbestos, Québec, 1944

*Sans titre n° 20*, 1976
crayon de cire sur papier
51,0 x 60,5 cm
1995.127

**165**

**Granche, Pierre**
Montréal, Québec, 1948 - 1997

*Comme si le temps... de la rue*, 1992
sérigraphie sur papier, 19/50
56,0 x 68,0 cm
1995.131

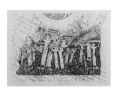

**166**

**Granche, Pierre**
Montréal, Québec, 1948 - 1997

*Immeuble de la Banque Royale*, 1987
papier collé sur bois, acier
33,0 x 38,0 x 43,0 cm
1995.130.1-3

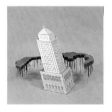

**167**

**Granche, Pierre**
Montréal, Québec, 1948 - 1997

*Caryatide*, 1985
placoplâtre et feuille de tôle
210,0 x 55,5 cm
1995.129

Exposition : Extrait de l'installation *Profils* présentée à la Galerie Jolliet, Montréal, (Québec), 12 janvier - 9 février 1985.

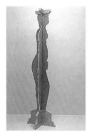

**168**

**Grauerholz, Angela**
Hambourg, Allemagne, 1952

*Foot*, 1993
épreuve argentique sur papier, 1/50
52,5 x 63,0 cm
1995.133

**169**

**Grauerholz, Angela**
Hambourg, Allemagne, 1952

*Reader*, 1986
épreuve argentique sur papier
107,0 x 82,0 cm
1995.132

**170**

**Harrison, Allan**
Montréal, Québec, 1911 - 1988

*Bird Sanctuary, Westmount*, 1974
fusain sur papier
48,8 x 54,7 cm
1995.135

**171**

**Harrison, Allan**
Montréal, Québec, 1911 - 1988

*Portrait of Elliot Grier, Esq.*, 1935
huile sur toile
49,4 x 42,5 cm
1995.134

Exposition : *Un signe de tête. 400 ans de portraits dans la collection du musée*, Musée d'art de Joliette, Joliette (Québec), 3 mars - 1er septembre 1996.

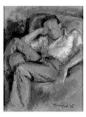

**172**

**Hartung, Hans**
Leipzig, Allemagne, 1904

*Pour Myriam*, 1975
gravure sur bois sur papier
56,2 x 76,4 cm
1995.136

Exposition : *Oeuvres choisies de la collection Martineau Walker*, Galerie du Centre, Saint-Lambert (Québec), 14 mars - 8 avril 1990.

## 173

### Haslam, Michel
Montréal, Québec, 1947

*Hommage à Jesse Owens*, 1982
tiré de l'album *Corridart 1976 - Pour la liberté d'expression*, 1982
(voir Collectif)
sérigraphie sur papier, 9/85.
66,5 x 50,5 cm
1995.011.4

Exposition : *Corridart 1976 - Pour la liberté d'expression*, Galerie Graff, Montréal (Québec), 21 avril - 12 mai 1982.

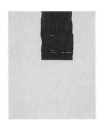

## 174

### Hassan, Jamelie
London, Ont.,1948

*Slaves' Letters (Study)*, 1983
aquarelle sur papier
35,7 x 50,7 cm
1995.137

## 175

### Heward, John
Montréal, Québec, 1934

*Sans titre*, 1983
encre sur papier
56,0 x 75,5 cm
1995.138

## 176

### Heward, John
Montréal, Québec, 1934

*Markings*, 1973
lithographie sur papier, 4/49
61,0 x 50,7 cm
1995.139

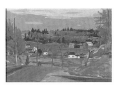

## 177

### Holgate, Edwin Headley
Allandale, Ont., 1892 - Montréal, Québec, 1977

*Nu*, non daté
mine de plomb et fusain sur papier
46,1 x 37,0 cm
1995.140

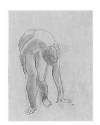

## 178

### Horvat, Miljenko
Varazdin, Yougoslavie, 1935

*Noir sur blanc, n° 3*, 1980
lithographie sur papier, 19/25
52,7 x 51,5 cm
1995.141

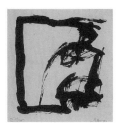

## 179

### Humphrey, Jack Weldon
Saint-John, N.-B., 1901- 1967

*Forest Floor, South Woods in Fall*, 1960
gouache sur papier
40,1 x 58,6 cm
1995.144

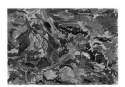

## 180

### Humphrey, Jack Weldon
Saint-John, N.-B., 1901- 1967

*Landscape*, vers 1958
aquarelle sur papier
59,2 x 75,3 cm
1995.142

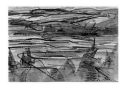

## 181

### Humphrey, Jack Weldon
Saint-John, N.-B., 1901 - 1967

*The Road to the Village*, 1944
gouache sur carton
52,5 x 70,4 cm
1995.145

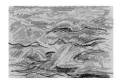

## 182

### Humphrey, Jack Weldon
Saint-John, N.-B., 1901 - 1967

*Seagulls*, non daté
pastel à l'huile sur papier
31,4 x 43,4 cm
1995.143

## 183

### Huot, Charles
Québec, Québec, 1855 - Bergeville, Québec, 1930

*Enfant à genoux*, non daté
mine de plomb sur papier
30,5 x 27,8 cm
1995.146

## 184

### Hurtubise, Jacques
Montréal, Québec, 1939

*Abitibi*, 1974
lithographie sur papier, 27/100
31,2 x 47,7 cm
1995.148

**185**

### Hurtubise, Jacques
Montréal, Québec, 1939
*Poster, Galerie du siècle,* 1966
sérigraphie sur papier
70,2 x 56,8 cm
1995.150

**186**

### Hurtubise, Jacques
Montréal, Québec, 1939
*Les Corneilles,* 1963
fusain et huile sur toile
139,2 x 100,7 cm
1995.147

Exposition : *Montréal 1955-1970 : Années d'affirma-
tion - La Collection Maurice Forget,* Galerie d'art du col-
lège Édouard-Montpetit, Longueuil (Québec), 4 - 20
décembre 1990.

**187**

### Hurtubise, Jacques
Montréal, Québec, 1939
*Hallucinations,* 1961
lithographie sur papier, 6/10
64,5 x 61,0 cm
1995.149

**188**

### Hurtubise, Jacques
Montréal, Québec, 1939
*Regel,* 1961
lithographie sur papier, 5/10
66,8 x 60,0 cm
1995.151

Exposition : *Montréal 1955-1970 : Années d'affirma-
tion - La Collection Maurice Forget,* Galerie d'art du col-
lège Édouard-Montpetit, Longueuil (Québec), 4 - 20
décembre 1990.

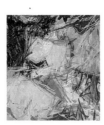

**189**

### Isehayek, Ilana
Tel-Aviv, Israël, 1956
*Le Rhin, petite porte n° 4,* 1989
bois, acrylique et acier
51,2 x 25,5 cm
1995.152

Exposition : *La Collection Martineau Walker,* Galerie
L'Espace d'Hortense, Saint-Camille (Québec), 2 - 31
mai 1993.

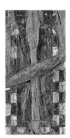

**190**

### Iskowitz, Gershon
Kielce, Pologne, 1921- Toronto, Ont., 1988
*S-G,* 1977
aquarelle sur papier
43,0 x 56,0 cm
1995.153

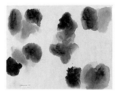

**191**

### Jaque, Louis
Montréal, Québec, 1919
*Sans titre,* 1966
gouache sur carton
65,5 x 51,5 cm
1995.154

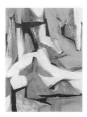

**192**

### Jasmin, André
Montréal, Québec, 1922

*Feux nocturnes,* 1957
sérigraphie sur papier, 24/50
79,0 x 65,5 cm
1995.156

Exposition : Galerie Denyse Delrue, Montréal (Québec),
1957.

**193**

### Jauran  (Rodolphe de Repentigny)
Montréal, Québec, 1926 - 1959
*Sans titre, n° 208,* 1955
huile sur masonite
63,5 x 34,5 cm
1995.155

Expositions : *Montréal 1955-1970 : Années d'affirma-
tion - La Collection Maurice Forget,* Galerie d'art du col-
lège Édouard-Montpetit, Longueuil (Québec), 4 - 20
décembre 1990; *Jauran et les premiers plasticiens,*
Musée d'art contemporain de Montréal, Montréal
(Québec), 21 avril - 22 mai 1977.

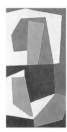

**194**

### Juneau, Denis
Verdun, Québec, 1925
*Automne,* 1986
sérigraphie sur papier, 10/100
41,0 x 67,3 cm
1995.159

**195**

### Juneau, Denis
Verdun, Québec, 1925
*Bleu superposé,* 1981
sérigraphie sur papier, 61/75
28,8 x 38,3 cm
1995.157

### 196

**Juneau, Denis**
Verdun, Québec, 1925

*Aquarelle,* 1979
aquarelle sur papier
25,4 x 16,4 cm
1995.158

### 197

**Juneau, Denis**
Verdun, Québec, 1925

*Entre le bleu et le rouge,* 1967
acrylique sur toile
143,0 x 142,5 cm
1995.160

Exposition : *Montréal 1955-1970 : Années d'affirmation - La Collection Maurice Forget,* Galerie d'art du collège Édouard-Montpetit, Longueuil (Québec), 4 - 20 décembre 1990.

### 198

**Juneau, Denis**
Verdun, Québec, 1925

*Espace jaune,* 1967
sérigraphie sur papier, 51/100
69,0 x 65,3 cm
1995.161

### 199

**Kawamata, Tadashi**
Hokkaido, Japon, 1953

*Fieldworks - Montreal Project,* 1991
épreuve argentique sur papier
96,2 x 125,7 cm
1995.162

### 200

**King, Holly**
Montréal, Québec, 1957

*Wizard,* 1984
épreuve argentique sur papier
36,7 x 31,6 cm
1995.163

Exposition : *Un signe de tête. 400 ans de portraits dans la collection du musée,* Musée d'art de Joliette, Joliette (Québec), 3 mars -1er septembre 1996.

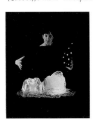

### 201

**Kiyooka, Roy**
Moose Jaw, Sask., 1926

*Untitled (Ellipse Series),* 1965
acrylique sur toile
121,5 x 122,0 cm
1995.164

Exposition : *Montréal, 1955-1970 : Années d'affirmation - La Collection Maurice Forget,* Galerie d'art du collège Édouard-Montpetit, Longueuil (Québec), 4 - 20 décembre 1990.

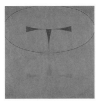

### 202

**Krausz, Peter**
Brasov, Roumanie, 1946

*...Champs (paysage paisible),* 1986
huile et pastel sur papier
101,6 x 65,7 cm
1995.165

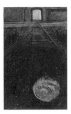

### 203

**Lacroix, Richard**
Montréal, Québec, 1939

*Variante IV,* 1966
lithographie sur papier, 3/50
77,3 x 76,2 cm
1995.166

Exposition : *Montréal 1955-1970 : Années d'affirmation - La Collection Maurice Forget,* Galerie d'art du collège Édouard-Montpetit, Longueuil (Québec), 4 - 20 décembre 1990.

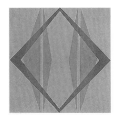

### 204

**Lafond, Jacques**
Baie-Comeau, Québec, 1948

*L'Avocat farci au thon,* 1978
tiré de l'album *Graff Dinner,* 1978
(voir Collectif)
épreuve argentique sur papier, 4/81
22,0 x 44,0 cm
1995.008.14

### 205

**Lagacé, Michel**
Rivière-du-Loup, Québec, 1950

*Vibrato n° 10,* 1979
crayon et huile pulvérisée sur papier
110,0 x 190,7 cm
1995.167

### 206

**Lake, Suzy**
Détroit, Michigan, États-Unis, 1947

*Working Study No. 3 for Pre-Resolution: Using the Ordinances at Hand,* 1983
épreuve argentique et crayon sur papier
56,0 x 45,0 cm
1995.168

Exposition : *Oeuvres choisies de la collection Martineau Walker,* Galerie du Centre, Saint-Lambert (Québec), 14 mars - 8 avril 1990.

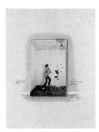

### 207

**Laliberté, Norman**
Worcester, Mass., États-Unis, 1925

*Sans titre,* 1976

lithographie sur papier, 49/50
85,5 x 69,0 cm
1995.169

---

### 208

### Lambert, Nancy
Montréal, Québec, 1944

*Aphrodisiac n° 2, soupe aux nids d'hirondelles*, 1978
tiré de l'album *Graff Dinner*, 1978
(voir Collectif)
eau-forte sur papier, 4/81
22,0 x 44,0 cm
1995.008.15

---

### 209

### Landori, Eva
Budapest, Hongrie, 1912 - Montréal, Québec, 1987

*Patineurs - Ice Rink*, 1969
eau-forte, aquatinte et gaufrage sur papier, E.A.5
86,0 x 74,0 cm
1995.170

---

### 210

### Landori, Eva
Budapest, Hongrie, 1912 - Montréal, Québec, 1987

*The Crowd is People*, 1969
pointe sèche, aquatinte et gaufrage sur papier
78,5 x 70,5 cm
1995.171

---

### 211

### Latour, Roger
Repentigny, Québec, 1956

*Rue Saint-Jacques*, 1987
épreuve argentique sur papier, 2/3
51,5 x 107,1 cm
1995.172.1-3

---

### 212

### Latour, Roger
Repentigny, Québec, 1956

*Immeuble*, 1987
épreuve couleur
48,2 x 48,2 cm
1995.173

---

### 213

### Leclair, Jacques
Montréal, Québec, 1916

*Sans titre - Verticale*, 1991
acrylique, papier et vernis sur toile
125,0 x 141,5 cm
1995.176

---

### 214

### Leclair, Michel
Montréal, Québec, 1948

*Hommage aux bagels*, 1978
tiré de l'album *Graff Dinner*, 1978
(voir Collectif)
sérigraphie sur papier, 4/81
22,0 x 44,0 cm
1995.008.16.1-2

 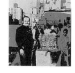

---

### 215

### Leclair, Michel
Montréal, Québec, 1948

*Encadrement Lajoie*, 1973
sérigraphie sur papier, 25/25
85,0 x 104,5 cm
1995.174

---

### 216

### Leclair, Suzanne
Montréal, Québec, 1953

*L'Homme-taupe*, 1978
aquarelle sur carton
15,1 x 29,0 cm
1995.175

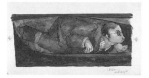

---

### 217

### Leduc, Fernand
Montréal, Québec, 1916

*S.G. 16*, 1972
sérigraphie sur papier, 59/100
82,0 x 82,0 cm
1995.180

---

### 218

### Leduc, Fernand
Montréal, Québec, 1916

*S.G. 15*, 1972
sérigraphie sur papier, 49/100
81,7 x 81,7 cm
1995.179

## 219

**Leduc, Fernand**
Montréal, Québec, 1916
*Sans titre*, 1969
pastel à l'huile sur papier
56,7 x 46,5 cm
1995.178

Exposition : *Montréal 1955-1970 : Années d'affirma-tion - La Collection Maurice Forget*, Galerie d'art du col-lège Édouard-Montpetit, Longueuil (Québec), 4 - 20 décembre 1990.

## 220

**Leduc, Fernand**
Montréal, Québec, 1916
*Sans titre, rouge bleu*, 1963
acrylique sur papier
92,7 x 72,1 cm
1995.181

Exposition : *Montréal 1955-1970 : Années d'affirma-tion - La Collection Maurice Forget*, Galerie d'art du collège Édouard-Montpetit, Longueuil (Québec), 4 - 20 décembre 1990.

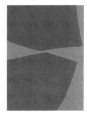

## 221

**Leduc, Fernand**
Montréal, Québec, 1916
*Sans titre*, 1951
Gouache sur papier
67,4 x 59,2 cm
1995.177

## 222

**Lefébure, Jean**
Montréal, Québec, 1930
*Geai et colibri*, 1962
huile sur toile
65,0 x 54,3 cm
1995.182

## 223

**Lemoyne, Serge**
Acton Vale, Québec, 1941
*Détail, hot dog du forum*, 1978
tiré de l'album *Graff Dinner*, 1978
(voir Collectif)
sérigraphie sur papier, 4/81
22,0 x 44,0 cm
1995.008.17

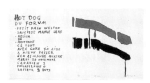

## 224

**Lemoyne, Serge**
Acton Vale, Québec, 1941
*Sans titre*, 1963
huile sur toile
72,0 x 57,1 cm
1995.183

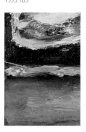

## 225

**Lepage, Christian**
Montréal, Québec, 1954
*La Sauce spagatte à Hélène*, 1978
tiré de l'album *Graff Dinner*, 1978
(voir Collectif)
sérigraphie sur papier, 4/81
22,0 x 44,0 cm
1995.008.18

## 226

**Leroux-Guillaume, Janine**
Saint-Hermas, Québec, 1927

*La Vie promise*, 1992
tiré de l'album *La Vie promise*, 1992
(voir Collectif)
gravure sur bois sur papier, 27/37
83,2 x 61,7 cm
1995.184.2

## 227

**Lessnick, H.[?]**
[?]
*Winter's day*, non daté
eau-forte sur papier, 111/250
47,7 x 43,8 cm
1995.185

## 228

**Letendre, Rita**
Drummondville, Québec, 1928
*A Day (to Jack Firestone)*, 1976
pastel, encre et fusain sur papier
52,5 x 69,5 cm
1995.187

## 229

**Letendre, Rita**
Drummondville, Québec, 1928
*L'Empreinte*, 1962
huile sur toile
81,5 x 91,4 cm
1995.188

## 230

**Letendre, Rita**
Drummondville, Québec, 1928

*Sans titre*, 1962
encre sur papier
44,7 x 49,8 cm
1995.186

Expositions : *Montréal 1955-1970 : Années d'affirmation - La Collection Maurice Forget*, Galerie d'art du collège Édouard-Montpetit, Longueuil (Québec), 4 - 20 décembre 1990; *La Collection Martineau Walker*, Galerie L'Espace d'Hortense, Saint-Camille (Québec), 2 - 31 mai 1983.

### 231

## Lexier, Micah
Winnipeg, Manitoba, 1960

*Quiet Fire: Memoirs of Older Gay Men*, 1989
acier et tube fluorescent
19,0 x 8,5 x 123,0 cm
1995.189.1-2

Expositions : *Micah Lexier*, Southern Alberta Art Gallery, Lethbridge (Alb.), 8 décembre 1990 - 20 janvier 1991; Galerie Brenda Wallace, Montréal (Québec), 22 septembre - 20 octobre 1990.

### 232

## Lorcini, Gino
Plymouth, Angleterre, 1923

*Structural Relief No. 3*, 1963
relief en bois assemblé et peint
58,2 x 45,6 x 4,7 cm
1995.190

Expositions : *Gino Lorcini, structure en relief*, Galerie Agnès Lefort, Montréal (Québec), 19 juin - 6 juillet 1963; *Montréal 1955-1970 : Années d'affirmation - La Collection Maurice Forget*, Galerie d'art du collège Édouard-Montpetit, Longueuil (Québec), 4 - 20 décembre 1990.

### 233

## Lotthé, R.[?]
France, [?]

*Portrait de Louis-Philippe Hébert*, 1894
huile sur toile
55,0 x 45,5 cm
1992.074

### 234

## Lotthé, R.[?]
France, [?]

*Portrait de Maria Hébert*, vers 1892
huile sur toile
46,0 x 38,2 cm
1992.075

### 235

## Loulou, Odile
Lyon, France, 1941

*Mâakoud*, 1978
tiré de l'album *Graff Dinner*, 1978
(voir Collectif)
sérigraphie sur papier, 4/81
22,0 x 44,0 cm
1995.008.19

### 236

## MacDonald, Murray
Vancouver, C.-B., 1947

*Sans titre*, 1986
acier
182,5 x 27,3 x 35,5 cm
1995.191.1-2

### 237

## Magor, Liz
Winnipeg, Man., 1948

*Fish Taken from Tazawa Ko, December 1945*, 1988

plomb, jute et bois
53,1 x 35,3 cm
1995.192

### 238

## Major, Laure
Montréal, Québec, 1930

*Oriflammes d'orage*, 1958
huile sur toile
106,8 x 127,0 cm
1995.193

Exposition : *Montréal 1955-1970 : Années d'affirmation - La Collection Maurice Forget*, Galerie d'art du collège Édouard-Montpetit, Longueuil (Québec), 4 - 20 décembre 1990.

### 239

## Maltais, Marcella
Chicoutimi, Québec, 1933

*Scarabée des glaces*, 1960
huile sur toile
75,5 x 91,0 cm
1995.194

Exposition : *Montréal 1955-1970 : Années d'affirmation - La Collection Maurice Forget*, Galerie d'art du collège Édouard-Montpetit, Longueuil (Québec), 4 - 20 décembre 1990.

### 240

## Man Ray
Philadelphie, Pennsylvanie, États-Unis, 1890 - Paris, France, 1976

*Les Clous et bois*, non daté
lithographie sur papier, E.A.
49,5 x 39,7 cm
1995.196

### 241

**Manessier, Alfred**
Saint-Ouen, France, 1911

*Sans titre,* vers 1956
lithographie sur papier, 94/300
90,5 x 34,6 cm
1995.195

### 242

**Manniste, Andres**
Sault-Sainte-Marie, Ont., 1951

*La Dinde rôtie,* 1978
tiré de l'album *Graff Dinner,* 1978
(voir Collectif)
sérigraphie sur papier, 4/81
22,0 x 44,0 cm
1995.008.20

### 243

**Manus, Allan**
Montréal, Québec, [?]

*Parc Saint-Viateur,* 1976
épreuve argentique sur papier, 45/75
60,2 x 79,2 cm
1995.197

### 244

**Marion, Gilbert**
Montréal, Québec, 1933

*L'Été,* 1960
gravure sur bois sur papier, 11/25
51,3 x 30,1 cm
1995.198

Expositions : *Montréal 1955-1970 : Années d'affirmation - La Collection Maurice Forget,* Galerie d'art du collège Édouard-Montpetit, Longueuil (Québec), 4 - 20 décembre, 1990; Galerie Nova et Vetera, décembre 1965.

### 245

**Massicotte, Edmond-Joseph**
Montréal, Québec, 1875- 1929

*Habitant et sa fille,* vers 1928
encre et mine de plomb sur papier
65,5 x 48,0 cm
1995.199

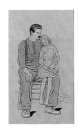

### 246

**Max, John**
Montréal, Québec, 1936

*Portrait de Sam Tata n° 1 et 2,* non daté
épreuve argentique sur papier
54,0 x 122,5 cm
1995.202

Expositions : *Un signe de tête. 400 ans de portraits dans la collection du musée,* Musée d'art de Joliette, Joliette (Québec), 3 mars -1ᵉʳ septembre 1996; *Open Passport* - Passeport Infini, produit par le Service de la Photographie de l'Office national du film et présenté à la Galerie de l'Image de l'Office national du film, Ottawa (Ont.), 5 octobre - 1ᵉʳ janvier 1973 [itinéraire : Centre Saidye Bronfman, Montréal (Québec), 6 février - 8 mars 1973; Centre Culturel de l'Université de Sherbrooke, Sherbrooke (Québec), 22 août - 10 octobre 1973; Tournée des centres culturels du Québec sous les auspices de la Fédération des Centres culturels du Québec, octobre 1973 - octobre 1974; Vancouver Art Gallery, Vancouver, (C.-B.), 11 décembre 1974 - 5 janvier 1975; Conestoga College, Kitchener (Ont.), 3 - 23 octobre 1975; Village Olympique, Montréal (Québec), 7 juin - 10 août 1976].

### 247

**McEwen, Jean**
Montréal, Québec, 1923

*Les Îles réunies n° 4,* 1974
huile sur toile
101,5 x 91,5 cm
1995.204

### 248

**McEwen, Jean**
Montréal, Québec, 1923

*Sans titre,* 1954
encre sur papier
59,5 x 71,0 cm
1995.203

### 249

**McKenna, Bob et Kevin**
Sherbrooke, Québec, 1955 et 1952

*Ode to the Structure of their Achievements,* 1982
tiré de l'album *Corridart 1976 - Pour la liberté d'expression,* 1982
(voir Collectif)
sérigraphie sur papier, 9/85
66,5 x 50,5 cm
1995.011.5

Exposition : *Corridart 1976 - Pour la liberté d'expression,* Galerie Graff, Montréal (Québec), 21 avril - 12 mai 1982.

### 250

**Mill, Richard**
Québec, Québec, 1949

*Sans titre,* 1981
acrylique et huile sur toile
170,0 x 169,0 cm
1995.205

### 251

**Molinari, Guido**
Montréal, Québec, 1933

*Mutation rythmique bi-jaune,* 1965
acrylique et latex sur toile
152,0 x 122,0 cm
1991.191

Exposition : *Montréal 1955-1970 : Années d'affirmation - La Collection Maurice Forget,* Galerie d'art du collège Édouard-Montpetit, Longueuil (Québec), 4 - 20 décembre 1990.

252

### Molinari, Guido
Montréal, Québec, 1933

*Bi-ochre*, 1965
sérigraphie sur papier, 49/50
124,7 x 75,0 cm
1995.206

Exposition : *La Collection Martineau Walker*, Galerie L'Espace d'Hortense, Saint-Camille (Québec), 2 - 31 mai 1993.

253

### Mongeau, Jean-Guy
Verdun, Québec, 1931

*Cap des Rosiers n° 3*, 1960
huile sur masonite
72,2 x 73,0 cm
1995.207

Exposition : *Montréal 1955-1970 : Années d'affirmation - La Collection Maurice Forget*, Galerie d'art du collège Édouard-Montpetit, Longueuil (Québec), 4 - 20 décembre 1990.

254

### Montpetit, Guy
Montréal, Québec, 1938

*Épitaphe aux tirivisculs*, 1982
tiré de l'album *Corridart 1976 - Pour la liberté d'expression*, 1982
(voir Collectif)
sérigraphie sur papier, 9/85
66,5 x 50,5 cm
1995.011.6

Exposition : *Corridart 1976 - Pour la liberté d'expression*, Galerie Graff, Montréal (Québec), 21 avril - 12 mai 1982.

255

### Moore, David
Dublin, Irlande, 1943

*Womb and Tomb No. 3*, 1981
papier, ruban adhésif et mine de plomb sur papier
86,4 x 64,2 cm
1995.208

256

### Morin, Jean-Pierre
Saint-Anselme, Québec, 1951

*Sans titre*, 1991
huile sur toile
60,0 x 155,0 x 12,0 cm
1995.209

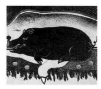

257

### Mousseau, Jean-Paul
Montréal, Québec, 1927 - 1991

*Trois Bandes noires vibratoires*, 1958
huile sur toile
87,0 x 61,0 cm
1995.210

Expositions : *Mousseau*, Musée d'art contemporain de Montréal, Montréal, (Québec), 24 janvier - 27 avril 1997; *Montréal 1955-1970 : Années d'affirmation - La Collection Maurice Forget*, Galerie d'art du collège Édouard-Montpetit, Longueuil (Québec), 4 - 20 décembre 1990.

258

### Muhlstock, Louis
Narajow, Pologne, 1904

*Mother and Daughter*, vers 1960
huile sur toile
75,5 x 66,0 cm
1995.211

259

### Nair, Indira
Kerala, Inde, 1938

*Cochon à la grecque*, 1978
tiré de l'album *Graff Dinner*, 1978
(voir Collectif)
eau-forte sur papier, 4/81
22,0 x 44,0 cm
1995.008.21

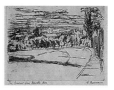

260

### Neumann, Ernst
Budapest, Hongrie, 1907 - Vence, France, 1956

*The Convent from Atwater Avenue*, 1946
eau-forte sur papier
16,2 x 24,0 cm
1995.212

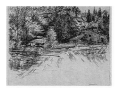

261

### Neumann, Ernst
Budapest, Hongrie, 1907 - Vence, France, 1956

*Stable, Woods and Waterfall*, 1944
pointe sèche sur papier
33,4 x 34,1 cm
1995.213

262

### Noël, Jean
Montréal, Québec, 1940

*Sans titre*, 1981
tiré de l'album *Corridart 1976 - Pour la liberté d'expression*, 1982
(voir Collectif)
sérigraphie sur papier, 9/85
66,5 x 50,5 cm
1995.011.7

Exposition : *Corridart 1976 - Pour la liberté d'expression*, Galerie Graff, Montréal (Québec), 21 avril - 12 mai 1982.

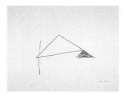

## 263

**Noël, Jean**
Montréal, Québec, 1940

*Swiish n° 4*, 1972
lithographie sur papier, 54/72
65,0 x 108,5 cm
1995.215

## 264

**Noël, Jean**
Montréal, Québec, 1940

*Swiish n° 3*, 1972
lithographie sur papier, 22/100
65,0 x 108,5 cm
1995.214

## 265

**Oxley, Daniel**
Montréal, Québec, 1953

*Donation*, 1984
pastel gras et acrylique sur papier
50,0 x 65,0 cm
1995.216

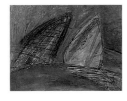

## 266

**Paillé, Louise**
Shawinigan, Québec, 1947

*Le Roi, la Reine*, 1991
radiographie, techniques mixtes, boîtiers Polaroïd
30,0 x 34,0 cm
1995.217

Exposition : *Échecs...jeu...à la Duchamp*, Galerie d'art
du collège Édouard-Montpetit, Longueuil (Québec), 19
mars - 11 avril 1991.

## 267

**Palardy, Jean**
Fitchburg, Mass., États-Unis, 1905 - Québec, 1991

*Le Goûter*, 1939
huile sur bois
61,0 x 48,0 cm
1995.218

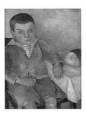

## 268

**Paquette, Annie**
Montréal, Québec, 1964

*Étude pour Rainbow Warrior*, 1990
graphite sur papier et avions miniatures peints
40,5 x 49,5 cm
1995.219

Exposition : *Le Phénix des hôtes de ce bois*, Galerie d'art du
collège Montmorency, Laval (Québec), 15 - 31 mars 1991.

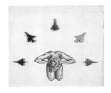

## 269

**Pasquin, Suzanne**
LaSalle, Québec, 1935

*Sans titre*, 1969
gouache sur papier
51,0 x 66,2 cm
1995.220

## 270

**Pellegrinuzzi, Roberto**
Montréal, Québec, 1958

*Le Chasseur d'images (Trophée)*, 1991
photographie noir et blanc, verre, carton, épingles, 2/5
156,4 x 31,5 cm
1995.221

Exposition : *Roberto Pellegrinuzzi : Le Chasseur d'images*,
Centre international d'art contemporain de Montréal (CIAC),
Montréal (Québec), 2 septembre - 27 novembre 1994.

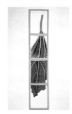

## 271

**Pelletier, Louis**
Chicoutimi, Québec, 1945

*L'Oeuf perdu*, 1978
tiré de l'album *Graff Dinner*, 1978
(voir Collectif)
eau-forte sur papier, 4/81
22,0 x 44,0 cm
1995.008.22

## 272

**Petit, Darrell**
Montréal, Québec, 1960

*Sans titre*, 1991
encre et pastel sur papier
93,0 x 117,0 cm
1995.226

## 273

**Petit, Darrell**
Montréal, Québec, 1960

*Sans titre*, 1989
encre et gouache sur papier
41,3 x 30,3 cm
1995.222

## 274

**Petit, Darrell**
Montréal, Québec, 1960

*Sans titre*, 1989
encre et gouache sur papier
41,3 x 30,4 cm
1995.223

275

**Petit, Darrell**
Montréal, Québec, 1960

*Sans titre*, 1989
encre et gouache sur papier
41,2 x 30,3 cm
1995.224

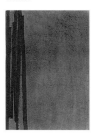

276

**Petit, Darrell**
Montréal, Québec, 1960

*Sans titre*, 1989
encre et gouache sur papier
30,3 x 41,2 cm
1995.225

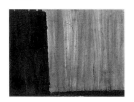

277

**Petit, Darrell**
Montréal, Québec, 1960

*Sans titre*, non daté
acrylique sur papier
91,4 x 91,2 cm
1995.227

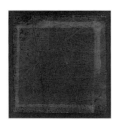

278

**Petit, Darrell**
Montréal, Québec, 1960

*Sans titre*, non daté
acrylique sur papier
91,5 x 90,8 cm
1995.228

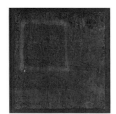

279

**Petit, Darrell**
Montréal, Québec, 1960

*Sans titre*, non daté
acrylique sur papier
92,3 x 92,1 cm
1995.229

280

**Petit, Darrell**
Montréal, Québec, 1960

*Sans titre*, non daté
acrylique sur papier
91,8 x 91,8 cm
1995.230

281

**Pevsner, Antoine**
Orel, Russie, 1884 - Paris, France, 1962

*Linear Creation*, non daté
sérigraphie sur papier, 22/150
29,3 x 22,2 cm
1995.233

Exposition : *La Collection Martineau Walker*, Galerie L'Espace
d'Hortense, Saint-Camille (Québec), 2 - 31 mai 1993.

282

**Piché, Reynald**
Rock-Island, Québec, 1929

*L'Homme orienté*, 1974
aluchromie
89,0 x 121,3 cm
1995.234

283

**Pichet, Roland**
Verdun, Québec, 1936

*Lueur d'enfer*, 1964
lithographie sur papier, 4/12
94,3 x 76,6 cm
1995.235

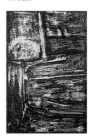

284

**Plotek, Leopold**
Moscou, Russie, 1948

*First Study for Ràvana-Shaking Mt. Kailash*,
1986
huile sur étain
24,6 x 21,0 cm
1995.237

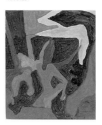

285

**Racine, Rober**
Montréal, Québec, 1956

*Page-miroir : débouchement /marché -452-
hiver/débraillé*, 1986
encre et dorure sur page de dictionnaire découpée,
miroir, bois, plexiglas
30,6 x 30,6 cm
1995.238

286

**Rajotte, Yves-Marie**
Montréal, Québec, 1932

*Laval, septembre*, 1965
huile sur toile
100,2 x 80,2 cm
1995.239

Exposition : *Montréal 1955-1970 : Années d'affirma-
tion - La Collection Maurice Forget*, Galerie d'art du col-
lège Édouard-Montpetit, Longueuil (Québec), 4 - 20
décembre 1990.

**287**

### Ramsden, Anne
Kingston, Ont., 1952

*Christmas Card*, 1986
épreuve argentique sur papier
43,0 x 53,0 cm
1995.240

**288**

### Raymond, Maurice
Montréal, Québec, 1912

*Chantier*, 1962
gouache sur papier
79,0 x 94,9 cm
1995.241

Exposition : *Montréal 1955-1970 : Années d'affirmation - La Collection Maurice Forget*, Galerie d'art du collège Édouard-Montpetit, Longueuil (Québec), 4 - 20 décembre 1990.

**289**

### Raymond, Maurice
Montréal, Québec, 1912

*Diaprures*, 1957
sérigraphie sur papier, 22/50
63,8 x 79,5 cm
1995.242

Exposition : Galerie Denise Delrue, Montréal (Québec), 1957.

**290**

### Régimbald-Zeiber, Monique
Sorel, Québec, 1947

*Petite Étude pour nature morte*, 1988
bois et acrylique
42,3 x 64,5 x 1,7 cm
1995.243

**291**

### Reusch, Kina
Montréal, Québec, 1940

*When in the Garden, I...*, 1982
tiré de l'album *Corridart 1976 - Pour la liberté d'expression*, 1982
(voir Collectif)
sérigraphie sur papier, 9/85
66,5 x 50,5 cm
1995.011.8

Exposition : *Corridart 1976 - Pour la liberté d'expression*, Galerie Graff, Montréal (Québec), 21 avril - 12 mai 1982.

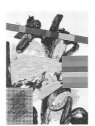

**292**

### Robert, Louise
Montréal, Québec, 1941

*Numéro 354*, 1980
mine de plomb, pastel à l'huile et acrylique sur papier
85,0 x 125,0 cm
1995.244

Exposition : *Oeuvres choisies de la collection Martineau Walker*, Galerie du Centre, Saint-Lambert (Québec), 14 mars - 8 avril 1990.

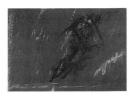

**293**

### Robert, Louise
Montréal, Québec, 1941

*Falaises*, 1972
huile sur toile
79,8 x 65,0 cm
1995.245

**294**

### Ronald, William
Stratford, Ont., 1926 - 1998

*Composition*, 1955
lavis à l'encre sur papier
57,5 x 74,3 cm
1995.246

**295**

### Roussel, Paul
Montréal, Québec, 1924

*Acrylique n° 52*, 1969
acrylique sur toile
76,0 x 76,0 cm
1995.247

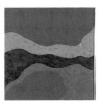

**296**

### Roussil, Robert
Montréal, Québec, 1925

*Sans titre*, 1965
bronze
56,0 x 32,5 x 31,8 cm
1995.248

Exposition : *Montréal 1955-1970 : Années d'affirmation - La Collection Maurice Forget*, Galerie d'art du collège Édouard-Montpetit, Longueuil (Québec), 4 - 20 décembre 1990.

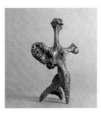

**297**

### Roussil, Robert
Montréal, Québec, 1925

*Sans titre*, 1958
gravure sur bois sur papier, 13/20
66,5 x 58,8 cm
1995.249

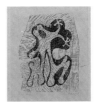

**298**

### Roy, Marc-André
Rimouski, Québec, 1946
*Côte à côte*, 1987
papier découpé, bois, verre, métal
37,8 x 26,0 cm
1995.250

Exposition : *Concours de boîtes*, Galerie d'art du collège Édouard-Montpetit, Longueuil (Québec), 6 - 23 avril 1987.

**299**

### Saint-Pierre, Marcel
Montréal, Québec, 1947
*Replis n° 30*, 1984
acrylique sur toile pliée
137,5 x 125,5 cm
1995.251

Exposition : *La Collection Martineau Walker*, Galerie L'Espace d'Hortense, Saint-Camille (Québec), 2 - 31 mai 1993.

**300**

### Sander, Ludwig
New York, N.Y., États-Unis., 1906
*Donation to Lincoln Center*, 1973
sérigraphie sur papier, 98/144
113,5 x 181,0 cm
1995.252

**301**

### Sarrazin, Dominique
Québec, Québec, 1957
*Les explications continuent autour de la plus belle*, 1990
acrylique et collage sur papier
45,8 x 58,1 cm
1995.253

**302**

### Saxe, Henry
Montréal, Québec, 1937
*Beno*, 1963
huile sur toile
85,5 x 85,3 cm
1995.254

**303**

### Saxe, Henry
Montréal, Québec, 1937
*Ambrosia*, 1963
Acrylique sur toile
106,8 x 91,0 cm
1995.255

Expositions : *Henry Saxe : Oeuvres de 1960 à 1993*, Musée d'art contemporain de Montréal, Montréal (Québec), 19 mai - 25 septembre 1994; *Montréal 1955-1970 : Années d'affirmation - la Collection Maurice Forget*, Galerie d'art du collège Édouard-Montpetit, Longueuil (Québec), 4 - 20 décembre 1990.

**304**

### Schnee, Su
Vancouver, C.-B., 1959
*Sketch for Lapaz*, 1985
mine de plomb sur papier
45,1 x 37,5 cm
1995.256

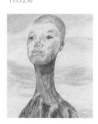

**305**

### Schofield, Stephen
Toronto, Ont., 1952
*Ensemble de 123 oeufs*, 1994
ciment fondu, acier et coquille d'oeuf
108,7 x 99,8 x 23,0 cm
1995.257.1-2

Expositions : *Loving the Alien*, Art Gallery of Mississauga, Mississauga (Ont.), 18 septembre - 26 octobre 1997; *Stephen Schofield*, Southern Alberta Art Gallery, Lethbridge (Alb.), 22 octobre - 24 novembre 1994; Power Plant, Toronto (Ont.), 25 novembre 1994 - 8 janvier 1995.

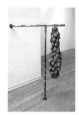

**306**

### Scott, Marian
Montréal, Québec, 1906 - 1993
*Sans titre*, 1966
acrylique sur toile
165,6 x 155,7 cm
1995.258

**307**

### Scott, Susan
Montréal, Québec, 1949
*Etude 89-A-64*, 1988
gouache sur papier
56,3 x 76,8 cm
1995.260

**308**

### Scott, Susan
Montréal, Québec, 1949
*Serving Salad*, 1980
pastel et acrylique pulvérisé sur papier
56,8 x 76,4 cm
1995.259.1-4

**309**

### Segal, Sheila
Montréal, Québec, 1939
*Nest No.45*, 1992
mine de plomb, pastel à l'huile et huile sur papier
86,0 x 72,7 cm
1995.261

Exposition : *Les Femmeuses 93*, Pratt & Whitney, Longueuil (Québec), 17 - 18 avril 1993.

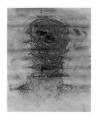

## 310

### Séguin, Jean-Pierre
Montréal, Québec, 1951

*Sans titre*, 1981
tiré de l'album *Corridart 1976 - Pour la liberté d'expression*, 1982
(voir Collectif)
sérigraphie sur papier, 9/85
66,5 x 50,5 cm
1995.011.9

Exposition : *Corridart 1976 - Pour la liberté d'expression*, Galerie Graff, Montréal (Québec), 21 avril - 12 mai1982.

## 311

### Semenova, Elena
Moscou, Russie, 1898 - Paris, France, 1986

Projet de couverture pour le livre *Krostry Mezh Nebroskrebanni (Feu sur le gratte-ciel)*, vers 1925
gouache sur papier
29,0 x 25,0 cm
1995.262

## 312

### Severini, Gino
Cortone, Italie, 1883 - Paris, France, 1966

*Danseur*, vers 1950
lithographie sur papier, 89/100
66,0 x 48,4 cm
1995.263

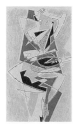

## 313

### Smith, Jori
Montréal, Québec, 1907

*Nu,* vers 1950
sanguine sur papier
70,2 x 55,0 cm
1995.264

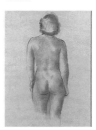

## 314

### Smith, Kiki
Nuremberg, Allemagne, 1954

*Sueño*, 1992
pointe sèche sur papier, 19/33
104,5 x 194,8 cm
1995.265

Exposition : *Imprimatur*, Galerie de l'Université du Québec à Montréal, Montréal (Québec), 1er mars - 2 avril 1994.

## 315

### Stephenson, Lionel McDonald
Angleterre, 1854 - Chicago, Illinois, États-Unis, 1907

*View of Fort Garry*, 1869
huile sur masonite
31,0 x 47,0 cm
1995.266

## 316

### Storm, Hannelore
Stettin, Allemagne, 1941

*Mole poblano guajolote (jeune dindon à sauce chocolat)*, 1978
tiré de l'album *Graff Dinner*, 1978
(voir Collectif)
sérigraphie sur papier, 4/81
22,0 x 44,0 cm
1995.008.23

## 317

### Sullivan, Françoise
Montréal, Québec, 1925

*Labyrinthe*, 1981
tiré de l'album *Corridart 1976 - Pour la liberté d'expression*, 1982
(voir Collectif)
sérigraphie sur papier, 9/85
66,5 x 50,5 cm
1995.011.10

Exposition : *Corridart 1976 - Pour la liberté d'expression*, Galerie Graff, Montréal (Québec), 21 avril - 12 mai 1982.

## 318

### Suzor-Coté, Marc-Aurèle de Foy,
(attribué à)
Arthabaska, Québec, 1869 - Daytona Beach, Floride, États-Unis, 1937

*La Violoniste*, non daté
fusain et craie blanche sur papier
34,4 x 43,8 cm
1995.267

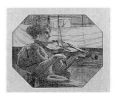

## 319

### Tàpies, Antoni
Barcelone, Espagne, 1923

*Sans titre*, 1971
lithographie sur papier, 22/75
62,5 x 88,5 cm
1995.268

Expositions : *La Collection Martineau Walker*, Galerie L' Espace d'Hortense, Saint-Camille (Québec), 2 - 31 mai 1993; *Oeuvres choisies de la collection Martineau Walker*, Galerie du Centre, Saint-Lambert (Québec), 14 mars - 8 avril 1990.

## 320

### Tétreault, Pierre-Léon
Granby, Québec, 1947

*Cheveu dedans la soupe*, 1978
tiré de l'album *Graff Dinner*, 1978
(voir Collectif)
sérigraphie sur papier, 4/81
22,0 x 44,0 cm
1995.008.24

**321**

### Thibaudeau, Jean-Claude
Québec, [?]

*Drôles d'oiseaux*, 1981
tiré de l'album *Corridart 1976 - Pour la liberté
d'expression*, 1982
(voir Collectif)
sérigraphie sur papier, 9/85
66,5 x 50,5 cm
1995.011.11

Exposition : *Corridart 1976 - Pour la liberté d'expression*, Galerie Graff, Montréal (Québec), 21 avril - 12 mai
1982.

**322**

### Tinning, George Campbell
Saskatoon, Sask., 1910 - Montréal, Québec, 1996

*Scene Near Sutton, Quebec*, vers 1950
aquarelle sur papier
45,5 x 61,0 cm
1995.269

**323**

### Tisari, Christian
Paris, France, 1941

*Ondulance*, 1987
acrylique sur toile
45,0 x 60,7 cm
1995.270

**324**

### Tison, Hubert
[?]

*Presse*, non daté
eau-forte sur papier, 59/60
50,2 x 64,6 cm
1995.271

---

**325**

### Tobey, Mark
Centerville, Wisconsin, États-Unis, 1890 - Bâle,
Suisse, 1976

*La Table du futur et du passé*, 1961
eau-forte sur papier, 40/50
60,0 x 52,0 cm
1995.272

Exposition : *La Collection Martineau Walker*, Galerie
L'Espace d'Hortense, Saint-Camille (Québec), 2 - 31
mai 1993.

**326**

### Tousignant, Claude
Montréal, Québec, 1932

*Tryptique II*, 1970
sérigraphie sur papier, 47/150
65,2 x 79,1 cm
1995.273

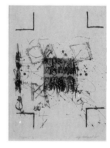

**327**

### Tousignant, Claude
Montréal, Québec, 1932

*Sans titre*, 1966
acrylique sur toile
diam. 67,2 cm
1995.274

Expositions : *Montréal 1955-1970 : Années d'affirmation
- La Collection Maurice Forget*, Galerie d'art du collège
Édouard-Montpetit, Longueuil (Québec), 4 - 20 décembre 1990; *Claude Tousignant*, Galerie Nationale du
Canada, Ottawa (Ont.), 25 mai - 24 juin 1973; Winnipeg
Art Gallery, Winnipeg (Man.), 15 mars - 30 avril 1973.

---

**328**

### Tousignant, Serge
Montréal, Québec, 1942

*Géométrisation solaire triangulaire n° 2*, 1979
épreuve cibachrome, 11/30
80,0 x 121,6 cm
1995.276

Exposition : *Oeuvres choisies de la collection Martineau
Walker*, Galerie du Centre, Saint-Lambert (Québec), 14
mars - 8 avril 1990.

**329**

### Tousignant, Serge
Montréal, Québec, 1942

*N.E.W.S.*, 1965
lithographie sur papier, 11/14
93,5 x 68,1 cm
1995.275

Exposition : *Oeuvres choisies de la collection Martineau
Walker*, Galerie du Centre, Saint-Lambert (Québec), 14
mars - 8 avril 1990.

**330**

### Townsend, Martha
Ottawa, Ont., 1956

*Pierre de bois n° 1*, 1991
pierre et bois plaqué
8,0 x 14,0 x 9,0 cm
1995.278

**331**

### Townsend, Martha
Ottawa, Ont., 1956

*Perfect Bound*, 1985
mine de plomb, crayon de couleur, encre et acrylique
sur papier
76,0 x 57,5 cm
1995.277

**332**

## Tremblay, Gérard
Les Éboulements, Québec, 1928 - Montréal,
Québec, 1992

*Les Familles*, 1956
sérigraphie sur papier, 38/50
50,8 x 66,5 cm
1995.280

Exposition : Galerie Denise Delrue, Montréal (Québec),
1957

**333**

## Tremblay, Gérard
Les Éboulements, Québec, 1928 - Montréal,
Québec, 1992

*Personnage fantastique*, 1949
aquarelle sur papier
43,2 x 25,6 cm
1995.279

**334**

## Tremblay, Richard-Max
Bromptonville, Québec, 1952

*Maquette pour le Palais de Justice, Laval*,
1990
acrylique sur toile
83,0 x 185,5 cm
1995.284.1-2

**335**

## Tremblay, Richard-Max
Bromptonville, Québec, 1952

*Portrait d'Antoine Blanchette*, 1986-1988
épreuve argentique sur papier
50,6 x 40,2 cm
1995.283

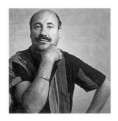

**336**

## Tremblay, Richard-Max
Bromptonville, Québec, 1952

*Portrait de René Blouin*, 1988
épreuve argentique sur papier
50,3 x 40,2 cm
1995.282

**337**

## Tremblay, Richard-Max
Bromptonville, Québec, 1952

*Portrait de John A. Schweitzer*, 1988
épreuve argentique sur papier
50,5 x 40,0 cm
1995.281

Exposition : *Un signe de tête. 400 ans de portraits dans
la collection du musée*, Musée d'art de Joliette, Joliette
(Québec), 3 mars -1er septembre 1996.

**338**

## Tremblay, Richard-Max
Bromptonville, Québec, 1952

*Sans titre n° 32*, 1983
acrylique, émail et huile sur papier
76,2 x 56,5 cm
1995.285

**339**

## Trépanier, Josette
Montréal, Québec, 1946

*Ceci n'est pas une pipe*, 1993
acrylique et huile sur toile
61,0 x 61,0 cm
1995.286

Exposition : *Hommage à Magritte*, Galerie Lacerte,
Palardy et associés, Montréal (Québec), [?] avril - [?]
mai 1993.

**340**

## Trudeau, Yves
Montréal, Québec, 1930

*Sans titre*, 1964
acier
51,7 x 70,5 x 30,3 cm
1995.287

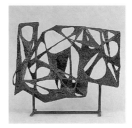

**341**

## Vaillancourt, Armand
Black Lake, Québec, 1929

*Les Prix du Québec*, 1993
huile sur toile
26,0 x 25,5 cm
1995.289

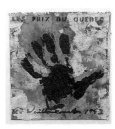

**342**

## Vaillancourt, Armand
Black Lake, Québec, 1929

*Sans titre*, 1967
bronze (socle : acier)
25,4 x 36,4 x 7,8 cm
1995.288

Exposition : *Montréal 1955-1970 : Années d'affirma-
tion - La Collection Maurice Forget*, Galerie d'art du col-
lège Édouard-Montpetit, Longueuil (Québec), 4 - 20
décembre 1990.

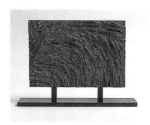

### 343

**Valcourt, Christiane**
Saint-Hugues, Québec, 1953

*Les Grands-pères d'Aline*, 1978
tiré de l'album *Graff Dinner*, 1978
(voir Collectif)
sérigraphie sur papier, 4/81
22,0 x 44,0 cm
1995.008.25

### 344

**Van der Heide, Bé**
Laren Gerderland, Hollande, 1938

*La Soupe à pattes de poulet*, 1978
tiré de l'album *Graff Dinner*, 1978
(voir Collectif)
sérigraphie sur papier, 4/81
22,0 x 44,0 cm
1995.008.26

### 345

**Van der Heide, Bé**
Laren Gerderland, Hollande, 1938

*My Feet*, 1977
lithographie sur papier, 18/21
55,5 x 67,7 cm
1995.290

### 346

**Van Wijk, Dirk**
Hollande, 1944

*Sunday Afternoon in the Park*, 1976
mine de plomb, crayon de couleur et acrylique en
aérosol sur papier
56,7 x 75,2 cm
1995.292

### 347

**Van Wijk, Dirk**
Hollande, 1944

*About the Weather*, 1976
crayon de plomb, crayon de couleur et aquarelle sur
papier
56,0 x 75,8 cm
1995.293

### 348

**Vanier, Bernard**
Québec, Québec, 1927

*Sans titre*, 1962
huile sur toile
44,0 x 53,3 cm
1995.291

Exposition: *Oeuvres méconnues - Regard inusité sur
l'art québécois*, Galerie d'art de l'Université du Québec
à Montréal, Montréal (Québec), 22 juin - 25 juillet
1993.

### 349

**Vazan, Bill**
Toronto, Ont., 1933

*Source de l'Égypte*, 1982
tiré de l'album *Corridart 1976 - Pour la liberté
d'expression*, 1982
(voir Collectif)
sérigraphie sur papier, 9/85
66,5 x 50,5 cm
1995.011.12

Exposition : *Corridart 1976 - Pour la liberté d'expres-
sion*, Galerie Graff, Montréal (Québec), 21 avril - 12
mai 1982.

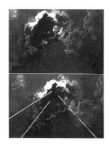

### 350

**Vidal, Guy**
[?], 1938

*Et les hiéroglyphes voyaient*, 1960
eau-forte sur papier, 10/12
60,2 x 59,3 cm
1995.295

### 351

**Vidal, Guy**
[?], 1938

*Port japonais*, 1960
eau-forte sur papier
77,0 x 65,0 cm
1995.296

### 352

**Vidal, Guy**
[?], 1938

*Caverne d'Amphion*, 1959
eau-forte sur papier, 3/10
65,5 x 49,0 cm
1995.294

### 353

**Voyer, Monique**
Magog, Québec, 1928

*Gouache n° 4*, 1962
gouache sur papier
56,0 x 39,8 cm
1995.297

Exposition : *Montréal 1955 - 1970 : Années d'affirma-
tion - la Collection Maurice Forget*, Galerie d'art du col-
lège Édouard-Montpetit, Longueuil (Québec), 4 - 20
décembre 1990.

354

## Walker, Horatio
Listowel, Ont., 1858 - Sainte-Pétronille, Québec, 1938

*Étude d'un habitant, Ile d'Orléans,* vers 1910
mine de plomb sur papier
41,4 x 32,2 cm
1995.298

355

## Ward, John
Dublin, Irlande, 1948

*Under the Overpass,* 1980
aquarelle sur papier
35,0 x 48,0 cm
1995.299

356

## Whittome, Irene F.
Vancouver, C.-B., 1942

*Rebirth,* 1987
pointe sèche et aquarelle sur papier
28,0 x 21,0 cm
1995.301

Exposition : *Oeuvres choisies de la collection Martineau Walker,* Galerie du Centre Saint-Lambert (Québec), 14 mars - 8 avril 1990.

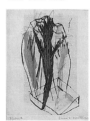

357

## Whittome, Irene F.
Vancouver, C.-B., 1942

*White Museum No 10,* 1976
photo-offset sur papier
45,8 x 60,7 cm
1995.302

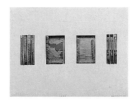

358

## Whittome, Irene F.
Vancouver, C.-B., 1942

*Incision 5,* 1972
gaufrage et aquarelle sur papier
56,3 x 66,0 cm
1995.300

Exposition : *Tendances actuelles,* Centre culturel canadien, Paris (France), 22 septembre - 23 octobre 1977.

359

## Wiitasalo, Shirley
Toronto, Ont., 1949

*Record,* 1978
mine de plomb et peinture aérosol sur papier
55,8 x 76,2 cm
1995.303

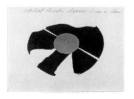

360

## Wolfe, Robert
Montréal, Québec, 1935

*Flamiche,* 1978
tiré de l'album *Graff Dinner,* 1978
(voir Collectif)
sérigraphie sur papier, 4/81
22,0 x 44,0 cm
1995.008.27

361

## Wood, Brian
Saskatoon, Sask., 1948

*Sans titre (mains et gants),* non daté
épreuve argentique sur papier
20,0 x 104,5 cm
1995.304

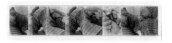

362

## Zadkine, Ossip
Smolensk, Russie, 1890 - Paris, France, 1967

*L'Infortuné,* vers 1966
pointe sèche sur papier, E.A.
32,3 x 25,0 cm
1995.305

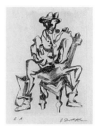

363

## Zelenak, Ed
Saint-Thomas, Ont., 1940

*T Square Vertical (serie : Ra's Voyage),* 1991
étain patiné, cuivre, hydrocal, gypse, bois et plexiglas
75,5 x 56,0 cm
1995.306

# Droits de reproduction et crédits photographiques

La reproduction des œuvres suivantes (cat. n°) a été autorisée par :

Vis*Art Droit d'auteur Inc. :

| | | |
|---|---|---|
| Fritsch, Marbod | 128 | |
| Tousignant, Claude | 326, 327 | |
| Zadkine, Ossip | 362 | |

SODRAC (Montréal) :

| | | |
|---|---|---|
| Flocon, Albert | 119 | |
| Hartung, Hans | 172 | |
| Man Ray | 240 | (Man Ray Trust / SODRAC) |
| Manessier, Alfred | 241 | |
| Tàpies, Antoni | 319 | |

L&M Services (Amsterdam) :  Delaunay, Sonia  89

Nous remercions les artistes, leurs représentants ou leurs ayants droit qui nous ont gracieusement permis de reproduire les œuvres.

Le Musée d'art de Joliette a tenté de retrouver tous les détenteurs de droits de reproduction des œuvres de cette publication. Toute personne possédant d'autres informations à ce sujet est priée d'en avertir le Musée.

PHOTOGRAPHIES

Richard-Max Tremblay, à l'exception des cas suivants :

Ginette Clément et Alexandre Mongeau :

cat. nᵒˢ : 1, 2, 7, 11, 15, 25, 26, 28, 29, 32, 33, 36, 37, 40, 51, 52, 59, 64, 65, 66, 71, 72, 75, 76, 78, 81, 88, 91, 95, 96, 104, 106, 107, 110, 111, 113, 114, 115, 129, 130, 131, 133, 140, 141, 143, 144, 145, 146, 148, 155, 158, 159, 160, 161, 163, 167, 169, 174, 176, 178, 184, 188, 196, 201, 202, 203, 204, 205, 208, 210, 215, 216, 217, 218, 227, 233, 234, 238, 239, 244, 246, 247, 251, 252, 257, 260, 261, 262, 263, 264, 270, 271, 272, 273, 274, 275, 276, 277, 278, 279, 280, 286, 288, 292, 302, 303, 305, 314, 316, 324, 329, 333, 335, 336, 337, 345, 350, 352, 361

fig. : 1, 2, 3, 6, 7, 8, 9, 14, 16, 20, 23, 24, 26, 27, 28, 32, 34, 35, 36, 37, 38, 40

Denyse Gérin-Lajoie : pages 14 et 60, vues intérieures de la résidence de Mᵉ Maurice Forget

Christian Rouleau : page couverture, détail de l'œuvre de Sylvain Cousineau, *Roulette*, 1976

Publication et exposition sous la direction de / Curator and Publication Director
FRANCE GASCON
Assistance à la publication / Publication Assistants
MÉLANIE BLAIS, ISABELLE DUCHARME ET DANIELLE CHEVALIER
Documentation des œuvres / Documentation of the works
CHRISTINE LA SALLE, assistée de PHILIPPE BETTINGER, MARIE-CHRISTINE COULOMBE,
MARIANNE RAINVILLE ET MYRIAM TREMBLAY
Catalogage des œuvres / Cataloguing of the works
JEAN-GUY BRIEN, ROSALINE DESLAURIERS, LOUISE GUILBEAULT, KATHLEEN JONES
ET SUZANNE LAFERRIÈRE
Traduction / Translation
KATHLEEN FLEMING
Révision / Editing
MARCELLE ROY ET DENYSE ROY
Conception graphique / Design
SYLVAIN BEAUSÉJOUR
Numérisation des photographies / Image Digitalization
SYGRAF INC.
Gestion du projet du site Internet / Website Project Management
ROBERT ROY
Impression / Printing
IMPRIMERIE LANAUDIÈRE INC.

**MUSÉE D'ART DE JOLIETTE**

FRANCE GASCON, directrice / Director
DENYSE ROY, conservatrice / Curator
CHRISTINE LA SALLE, archiviste des collections / Registrar
PIERRE-LOUIS DORÉ, technicien / Technician
HÉLÈNE LACHARITÉ, secrétaire / Secretary
LORRAINE POIRIER, secrétaire-comptable / Secretary-Bookkeeper